국민화가를
찾아 떠나는
세계 여행

일러두기

1. 외국 인명, 지명 등은 외래어표기법에 의해 표기하는 것을 원칙으로 했으나, 일부 명칭은 통용되는 방식에 따랐다.
2. 작품의 크기는 세로, 가로순으로 표기했다.
3. '알고 넘어가기'의 내용은 『옥스퍼드 미술 사전』(해럴드 오즈본 편, 시공사, 2002)과 『옥스퍼드 20세기 미술 사전』(해럴드 오즈본 편, 시공사, 2001)을 참고했다.

명화에 담긴 역사와 문화,
예술 이야기

국민화가를 찾아 떠나는 세계 여행

이명옥 지음

SIGONGART

국민화가를 만나는 특별한 여행

이 책은 일반적인 여행이 아닌 새롭고 독특한 콘셉트의 예술 여행을 원하는 사람들을 위해 기획되었습니다. 각 나라를 빛낸 위대한 국민화가 23명의 작품이 소장된 미술관과 생가生家를 찾아가 국보급 작품이 탄생한 시대적 배경과 사회적 환경을 들여다보고, 예술가의 삶과 예술을 경험하는 여행 안내서입니다.

국민화가와 세계 여행을 결합한 색다른 콘셉트의 책을 구상하게 된 동기는 다음과 같습니다. 먼저 자신의 취향을 반영한 특별한 여행을 통해 인문학적 배움을 얻기를 바라는 독자들의 욕구를 충족시키기 위해서입니다. 다음은 세계 유명 미술관을 방문해 눈도장 찍듯 명화를 훑어보는 틀에 박힌 감상법을 벗어나 더 오래, 더 주의 깊게 바라보는 새로운 감상법을 제시하고 싶었습니다. 누구나 알고 있는 유명한 작품이라도 보는 방법을 새롭게 하면 감상자의 흥미를 불러일으켜 다른 해석이 가능하게 됩니다. 평소 명화는 다양한 시각으로 여러 해석이 가능한 작품이라는 생각을 가졌는데 그런 명화의 정의를 이 책을 통해 전하고 싶었습니다.

국민화가는 말 그대로 국가를 대표하는 위인 중 국민의 사랑과 존경을 한몸에 받는 미술가를 가리킵니다. 국민화가는 국가 이미지를 드높이는 소중한 유·무형 문화유산입니다. 따라서 국가 브랜드를 상징하는 국민화가를 선정하는 일은 결코 간단하지 않습니다.

• 국가와 민족 발전에 기여도가 높고 • 세계 미술사에 뚜렷한 족적을 남겼고 • 국내외 학자와 전문가의 연구물에 자주 인용되며 • 시대적 검증을 통과한 거장 가운데 • 국민 여론을 수렴해 최종 선정됩니다. 한 나라가 국민화가를 가짐으로써 얻게 되는 긍정적 효과는 생각보다 큽니다.

대내적으로는 나라 사랑과 국가에 대한 자긍심을 높이며, 공동체 의식을 결속시켜 국민 대통합에 기여합니다. 대외적으로는 독창적 문화 콘텐츠의 우수성을 전 세계에 널리 전파하고 고품격 문화 관광 상품으로 개발되는 등 외교, 경제, 관광 활성화에도 보탬이 됩니다.

이 책에는 각 국가들이 국민화가를 기념하거나 전 세계에 홍보하는 다양한 전략이 소개되어 있습니다. 대표적으로 네덜란드의 국민화가 렘브란트는 경제, 문화, 사회적으로 전성기에 다다랐던 17세기 네덜란드 황금시대를 상징합니다. 네덜란드인들은 렘브란트가 활동했던 17세기를 '렘브란트 시대'로 부르는가 하면 아예 '렘브란트 나라'로 칭하기도 합니다. 렘브란트의 이름을 딴 광장과 동상도 세워 그의 위대함을 기념합니다.

독일의 국민화가 뒤러는 문학의 괴테와 함께 독일 정신과 자부심을 상징합니다. 독일 출신의 세계적인 미술사학자 에르빈 파노프스키는 뒤러의 업적을 이렇게 평가했습니다. "15세기 독일에서 꽃피운 인쇄술과 판화는 뒤러에 의해 예술로 승격됐고 세계에 보급되면서 독일은 미술 대국이 될 수 있었다." 독일 정부는 뒤러를 기념하는 화폐를 발행했고 그의 생가는 박물관으로 바뀌어 예술적 업적을 널리 알리고 있습니다.

영국의 국민화가 윌리엄 터너는 찬란했던 대영 제국의 번영과 영광을 상징합니다. 영국의 국립 미술관 테이트 브리튼은 해마다 수여하는 영국 최고 권위의 현대 미술상인 '터너상'의 명칭을 터너의 이름에서 가져와 기념하고, 11개의 터너 전시실도 별도로 마련해 그의 명성을 빛내 주고 있습니다.

프랑스의 국민화가 장 프랑수아 밀레는 프랑스의 자존심이며 그의 대표작 〈만종〉은 국민 그림입니다. 프랑스 화가 에티엔 모로 넬라통은 1921년에 이런 글을 남겼어요. "〈만종〉은 사진과 채색 석판화로 대중화되어 프랑스 방방곡곡으로 퍼져 나가 최하층의 집 안까지 걸려 있다."

스페인의 국민화가 프란시스코 고야는 애국심과 자유정신의 상징입니다. 스페인 정부는 '전쟁화의 걸작' 〈1808년 5월 3일〉을 기념우표에 실었고 고야의 작품이 소장된 국립 프라도 미술관 매표소 입구에 그의 동상도 세웠습니다.

러시아의 국민화가 일리야 레핀은 러시아의 민족성과 정체성을 상징합니다. 레핀의 이름을 따서 설립된 러시아 최고의 명성을 자랑하는 국립미술학교 '레핀 미술 아카데미'는 그의 예술 세계를 드높입니다.

멕시코의 국민화가 프리다 칼로는 문화 영웅입니다. 멕시코시티 근교 코요아칸의 프리다 칼로 미술관은 수많은 방문객이 찾는 관광 명소이자 프리다를 사랑하는 열혈 팬들의 성지 순례지로 큰 인기를 끌고 있습니다.

한국의 국민작가 백남준은 한국 미술의 우수성을 상징합니다. 한국인들은 비디오 아트의 창시자이며 한국이 낳은 최초의 국제적 예술가인 백남준의 업적을 기념하는 백남준아트센터, 백남준 기념관을 설립하고 그가 '현대 미술의 혁명가'라는 것을 전 세계에 알립니다.

이처럼 23명의 국민화가들은 각각 다른 시대, 다른 나라에서 활동했던 예술가들이지만 그 나라의 독특한 역사와 문화를 상징하는 인류 문화유산이라는 공통점이 있습니다.

독일의 사상가이자 철학자 프리드리히 니체는 여행을 자주 떠났고 여행에 대한 자신만의 철학을 가졌어요. 그는 저서 『인간적인 너무나 인간적인』에서 여행자의 등급을 5단계로 구분했어요. "가장 낮은 1등급의 여행자는 여행하면서 오히려 관찰당하는 사람들이다. (중략) 그들은 여행

의 대상이 되는 사람들이며 동시에 눈먼 자들이다. 가장 높은 단계인 5등급의 여행자는 그 자신이 관찰한 모든 것을 체험하고 동화하고 난 뒤, 집으로 돌아오자마자 곧 그것을 여러 가지 행위와 작업 속에서 기필코 다시 되살려 나가야만 하는 사람들이다."

즉 진정한 여행의 의미는 관찰과 체험을 통해 여행의 감동을 자신의 것으로 만든 다음 일상에서 실천하는 삶을 살아가는 데 있다는 뜻이지요.

이 책이 독자들을 최고 등급의 여행자로 거듭나게 하는 데 도움이 될 수 있기를 바랍니다.

2019년 7월 이명옥

#네덜란드 #국민화가
#네덜란드 황금시대를 빛낸 자화상의 아버지
#렘브란트 판 레인

이름/Name
램브란트 판 레인Rembrandt Harmenszoon van Rijn

출생지/Place of birth
네덜란드 레이덴

출생일/Date of birth
1606. 7. 15.

사망일/Date of death
1669. 10. 4.

<<<<<<<<<<<<<<<<<<<<<<<<<<<<<<<<<<<<<<<<<<<<<<<<<<<

유럽 북서부에 있는 네덜란드는 아름다운 튤립과 풍차, 낙농업이 발달한 나라로 유명합니다. 네덜란드 지형은 특이해요. 국토의 25퍼센트가 해수면(바닷물 표면)보다 낮아요. 네덜란드라는 나라 이름도 '수면보다 낮은 땅'이란 뜻을 가졌어요. 네덜란드인들은 먼 옛날부터 바다를 메워 땅을 넓혀 왔어요. 홍수의 위험과 해수의 범람으로 끊임없이 생존을 위협받았지요. 툭하면 육지를 침범하는 바닷물과 비가 내릴 때마다 범람하는 강물을 막기 위해 전국 곳곳에 둑을 쌓고 수로를 만들었어요.

네덜란드의 관광 명물인 풍차를 많이 만든 것도 펌프를 이용해 물을 퍼올리기 위해서였어요. 유럽에서 가장 국토가 작은 나라 중 하나인데다 소금기를 머금은 간척지에서는 농작물 재배가 어려웠어요. 네덜란드인들은 일찍부터 넓은 바다로 눈을 돌려 세계를 돌아다니며 동양과 서양을 잇는 항로를 개척하고 국제 무역을 시작했어요.

17세기에는 스페인, 포르투갈에 이어 세계 바다를 지배한 해양 강국이 되었어요. 그 당시 네덜란드는 동서양의 문물 교류가 가장 활발하게 이루어졌어요. 거의 모든 나라와 무역을 했기 때문에 전 세계의 다양한

상품과 자본, 인적 자원이 네덜란드 로테르담 무역항으로 모여들었어요. 국제 무역과 조선업, 상업으로 경제 대국이 된 네덜란드에서는 예술과 과학 기술이 크게 발전했어요. 경제, 예술, 과학 기술이 찬란하게 꽃피웠던 이 시절을 '네덜란드 황금시대'라고 부릅니다.

네덜란드 황금시대를 빛낸 화가가 있어요. 바로 17세기 위대한 화가로 꼽히는 렘브란트 하르먼손 판 레인입니다. 네덜란드인들은 렘브란트를 단지 17세기 미술사의 거장으로만 바라보지 않아요. 렘브란트는 국가의 정체성을 상징하는 인물이 되었어요.

17세기 황금시대를 '렘브란트 시대'로 부르는가 하면 아예 '렘브란트 나라'로 칭하기도 하거든요. 또 영광스러운 렘브란트를 기념하기 위해

렘브란트 광장의 렘브란트 동상

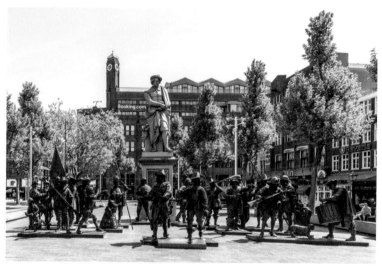

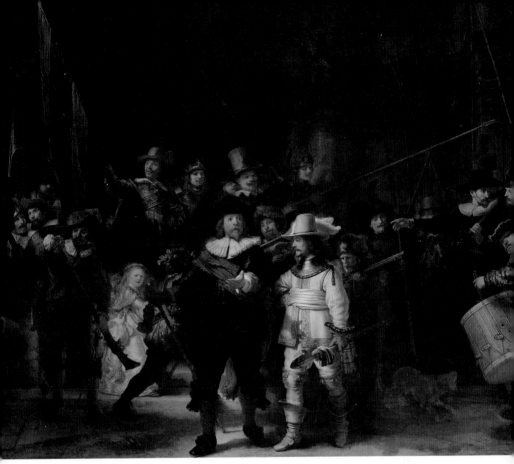

렘브란트, 〈야간 순찰〉, 1642년, 캔버스에 유채, 379.5×453.5cm, 네덜란드,
암스테르담 국립미술관

렘브란트 이름을 딴 광장을 만들었고 동상도 세웠어요.

 렘브란트 동상(14쪽) 앞에 서 있는 인물 군상 조각은 렘브란트의 걸작
〈야간 순찰〉에 등장하는 시민군을 기념 조각상으로 만든 거예요. 네덜란
드의 수도 암스테르담 국립미술관에 가면 원작을 감상할 수 있어요.

앞의 작품은 시민군대인 사수부대원들이 네덜란드 수도 암스테르담 거리를 행진하는 모습을 그린 거예요. 대장 프란스 반닝 코크 대위가 이끄는 암스테르담 사수협회射手協會는 시청 건물을 장식할 단체 초상화를 유명 화가인 렘브란트에게 주문했어요. 사수협회 초상화를 주문받는 일은 렘브란트에게 대단한 영광이었어요. 사수협회는 뛰어난 실력을 가진 화가에게 단체 초상화를 주문하는 전통이 있었거든요. 귀족과 상인들로 구성된 사수부대는 암스테르담의 법과 질서를 책임진다는 자부심이 대단했어요. 사수부대원들이 자발적으로 돈을 걷어 렘브란트에게 홍보용 목적의 단체 초상화를 주문한 것은 명예와 권위를 과시하기 위해서였죠.

당시 암스테르담에는 약 20개의 시민군대가 있었다고 해요. 그 시절에 그려졌던 다른 집단 초상화와 이 그림을 비교하면 렘브란트 화풍이 얼마나 독창적인지 실감하게 됩니다. 당시 집단 초상화는 관습에 따라 단체 사진을 찍을 때처럼 인물을 일렬로 나란히 배치했고 무표정한데다 차렷 자세로 그려졌어요. 최대한 근엄하게 보이도록 말이죠.

그러나 렘브란트는 시민군을 미화시키지 않았어요. 각 인물의 개성을 드러내는 한편 활기찬 움직임과 생동감 넘치는 현장 분위기를 화폭에 역동적으로 담아냈어요. 그림 속 부대원들의 동작과 자세, 표정을 살펴보세요. 총알을 장전하는 사람, 발사하는 사람, 총구에 입김을 불어넣어 화약을 털어내는 사람, 깃발을 들고 있는 사람, 북치는 사람 등 각자 주어진 역할에 맞게 부산하게 움직여요. 왁자지껄 떠드는 소리에 놀란 개가 북치는 사람을 향해 짖는가 하면 아이들이 행진에 끼어드는 장면도 연출했어요. 빛과 어둠을 극적으로 대비시키는 명암법(키아로스쿠로 기법)을

활용해 움직임을 표현한 이 그림은 네덜란드에서 가장 화려했던 시기에 시민의 일상을 생생하게 되살려냈어요. 아울러 네덜란드가 유럽에서 가장 먼저 도시화가 이루어진 나라였고, 시민들로 이뤄진 민간 군대가 국제 무역과 금융의 중심지인 암스테르담 치안을 책임지는 중요한 역할을 했다는 정보를 알려 줍니다.

렘브란트, 〈암스테르담 직물 제조업자 길드 이사들의 초상화〉, 1662년경, 캔버스에 유채, 191.5×279cm, 네덜란드, 암스테르담 국립미술관

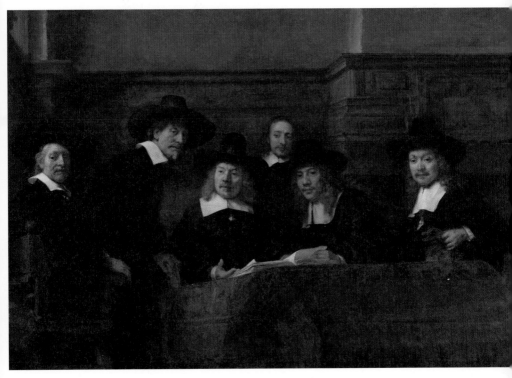

암스테르담 직물조합 이사들을 그린 앞의 작품(17쪽)은 17세기 네덜란드에서 집단 초상화가 화려하게 꽃피웠다는 것을 보여 주고 있어요. 초상화 속 검은 옷과 검은 모자를 쓰고 앉아 있는 다섯 남자는 상인 계급인 포목상인들이에요. 정확히 말하자면, 직물업 동업자 조합 임원들이지요. 뒤에 서 있는 남자는 관리인이고요. 직물 제조업자들이 회의하는 장면을 그린 거죠. 그림 한가운데 의장이 견본책을 가리키고 다른 임원들도 심각한 표정으로 생각에 잠겨 있어요. 왜 포목상인 임원들이 집단 초상화에 등장했을까요?

상인들은 이 그림을 주문한 고객이었어요. 당시 유럽 대부분의 나라에서는 왕과 귀족들이 초상화의 주요 고객이었지만 네덜란드는 대체로 평민 계급인 상인들이 초상화를 주문했어요. 해상 무역과 직물, 금융 거래로 큰돈을 번 상인들은 건물이나 집을 초상화로 장식하고 싶은 욕망을 가졌거든요.

특이하게도 네덜란드에서는 화폭에 한 사람이 등장하는 개인 초상화보다 여러 인물이 그려진 집단 초상화가 더 인기가 높았어요. 집단 초상화는 네덜란드 미술품 시장을 크게 발전시키는 데 영향을 미쳤어요. 유럽 다른 나라에서는 찾아보기 어려운 독특한 문화 현상이었어요. 이 그림은 경제적 번영이 미술품 소비를 늘리며 시민 계급인 상인들이 네덜란드 미술 시장의 주요 고객이었다는 것을 알려 줍니다.

렘브란트가 50대 후반, 화실에서 작업하는 자신의 모습을 그린 오른쪽 작품에서는 개인의 경험과 개성을 존중했던 17세기 네덜란드 사회

분위기를 엿볼 수 있어요.

작업용 흰 모자를 쓰고 붉은 색 옷 위에 모피 코트를 걸친 렘브란트가 그림을 그리다가 관객을 바라보는 장면입니다. 렘브란트는 자화상을 가장 많이 남긴 화가로 유명해요. 자화상이라는 회화의 영역을 개척한 화가라는 찬사를 받고 있어요. 22세 때 처음으로 자화상을 그리기 시작해 세상을 떠날 때까지 40년 넘게 자화상 80~100여 점을 그렸어요. 양적으로도 놀랍지만 질적으로도 뛰어난 작품들을 많이 남겨 더욱 경이롭게 느껴지지요.

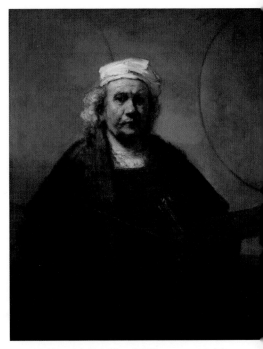

렘브란트, 〈두 개의 원이 있는 자화상〉, 1665~1669년경, 캔버스에 유채, 114.3×94cm, 영국 런던, 켄우드 하우스

영국 미술 평론가 로라 커밍Laura Cumming은 렘브란트의 자화상을 가리켜 "자화상의 영혼, 자화상을 이끄는 빛"이라고 극찬했어요. 그만큼 그의 자화상은 미술사에서 찾아보기 어려운 특별함을 지녔어요.

전 생애에 걸쳐 매 시기마다 다른 모습으로 분장하고 표정, 헤어스타일, 감정, 동작, 자세, 구도도 각각 다르게 연출한 자화상을 그렸어요. 그는 연출 자화상을 그린 최초의 화가였던 거죠.

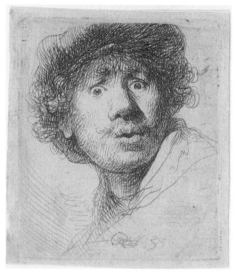

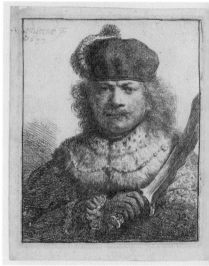

렘브란트, 〈놀란 모습의 자화상〉, 1630년, 에칭

렘브란트, 〈칼을 지닌 동양 권력자로서의 자화상〉, 1634년, 에칭

위의 두 작품에서 렘브란트는 얼굴 표정을 다양하게 실험하고 있어요. 마치 한 사람 안에 숨어 있는 여러 가지 인격들이 때와 장소에 따라 각각 다른 모습으로 나타나는 것을 연구하는 것처럼 느껴져요. 내 안에 또 다른 내가 있다는 것을 보여 주려고 했던 걸까요? 매번 새로운 모습으로 변신했던 렘브란트의 자화상은 에곤 실레, 신디 셔먼을 비롯한 많은 화가들에게 영감을 주었어요. 렘브란트는 왜 자화상을 그토록 많이 그렸을까요?

'나는 누구인지'를 탐구하기 위해서였어요. 그의 자화상은 내면에 깃든 진짜 모습을 비추는 일종의 거울이었어요. 자아 인식과 정직한 자기

렘브란트, 〈신사 모습의 자화상〉, 1633년, 목판에
유채, 70.4×54cm, 프랑스 파리, 루브르 박물관

성찰이 담겨 있어요. 그래서 렘브란트 자화상을 '그림일기' 또는 '그림으로 그려진 자서전'이라고 부르는 거죠. 학자들은 렘브란트가 그렸던 자화상의 의미를 이렇게 해석해요. 17세기 네덜란드 사회는 유럽 다른 국가보다 사상과 신앙, 언론과 출판의 자유를 더 많이 누렸어요. 개인의 자유를 보장하고 개인주의가 발전했던 민주적인 사회 분위기는 렘브란트에게 영향을 미쳤고, 자기 자신을 탐구하는 자화상을 많이 그렸던 배경이 되었다는 겁니다.

영국의 렘브란트 연구자인 존 몰리뉴 John Molyneux는 "네덜란드가 배출한 최고의 예술가는 렘브란트이고 그의 그림들은 황금시대 가장 빛나는 문화유산"이라고 말했어요. 네덜란드인들은 그의 그림을 볼 때마다 가장 영광스럽고 찬란했던 17세기 네덜란드 황금시대를 떠올리게 되지요. 경제적 번영과 정치적 진보, 개인의 자유를 권장했던 네덜란드 황금시대와 렘브란트의 생애가 일치하는 점도 매우 경이로운 현상이라고 생각해요.

렘브란트의 〈두 개의 원이 있는 자화상〉이 담긴 우표

Tour 1
암스테르담 국립미술관Rijksmuseum

주소: Museumstraat 1, 1071 XX Amsterdam (+31 20 6747 000)
개관 시간: 매일 AM 9:00~PM 5:00
입장료: 20유로
홈페이지: https://www.rijksmuseum.nl

1885년에 개관한 이 미술관은 고풍스러운 외관이 인상적이다. '레이크 스'라는 별칭으로도 불리는 이곳은 네덜란드를 대표하는 미술관이다. 8천여 점의 방대한 작품들이 있는데, 12~16세기의 중세 작품과 이탈 리아 르네상스 작품들, 고흐와 고야 등 18~19세기 화가들의 작품을 볼 수 있다. 렘브란트의 대표작 〈야간 순찰〉 등이 전시되어 있다.

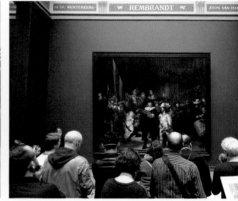

Tour 2
렘브란트 광장 Rembrandtplein

주소: Rembrandtplein 5, 1017 CT Amsterdam

렘브란트 동상이 있는 광장으로 유명
하다. 동상 아래에는 렘브란트의 〈야간
순찰〉에 나오는 인물 조각상들이 있는
데, 이 중 한 명의 손이 유독 금색으로
빛난다. 이곳을 찾는 사람들이 이 인물
상과 기념 악수를 하는 모습을 볼 수 있
다. 광장 주변은 카페와 레스토랑으로
가득하니 암스테르담 여행 중 여유로
운 시간을 보낼 수 있는 곳이다.

©Marion Golsteijn

©Jean-Christophe BENOIST

황금시대Golden Age란?

17세기에 네덜란드는 세계 최초의 주식회사인 동인도회사를 설립하여 해운업과 금융업 등을 발전시켰고, 대서양과 아시아까지 활동 영역을 확장시켜 경제적, 문화적인 전성기를 맞이했다. 평화와 번영은 국가적 자부심이 예술로 표현될 기회를 주었다. 상인들은 예술을 후원했고, 네덜란드 예술가들은 자신들이 사는 마을이나 도시, 사람들 사이에서 주제를 얻었다. 그들의 주제 선택은 구매자의 취향을 반영했다. 이 시기를 대표하는 화가는 렘브란트, 프란스 할스, 페르메이르 등이다.

2장

#네덜란드 #국민화가
#세계 미술의 전설이 된 영혼의 화가
#빈센트 반 고흐

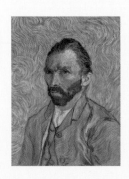

이름/Name
빈센트 반 고흐Vincent van Gogh

출생지/Place of birth
네덜란드 준데르트

출생일/Date of birth 사망일/Date of death
1853. 3. 30. 1890. 7. 29.

<<<<<<<<<<<<<<<<<<<<<<<<<<<<<<<<<<<<<<<<<<<

네덜란드인들이 렘브란트와 함께 숭배하는 또 한 명의 위대한 화가는 빈센트 반 고흐입니다. 네덜란드가 낳은 천재 화가 반 고흐는 대중에게 가장 사랑받는 화가 중 한 사람으로 꼽혀요. 반 고흐는 드라마 같은 극적인 인생을 살았어요. 현재 반 고흐의 작품은 세계 미술 시장에서 상상을 초월한 비싼 가격에 거래되고 있지만, 그가 37세로 세상을 떠날 때까지 그의 작품은 단 한 점이 400프랑에 팔렸을 뿐입니다. 생전에는 예술적 재능을 인정받지 못했던 거죠.

남동생 테오가 매달 생활비와 작업비를 보내 주지 않았다면 그림을 그릴 수 없을 정도로 경제적으로 많은 어려움을 겪었어요. 미술계도, 수집가도, 대중도 미술을 전문적으로 공부하지 않은 무명 화가인 반 고흐를 철저하게 무시했어요. 자부심에 큰 상처를 입은 반 고흐는 육체적, 정신적 고통을 겪다가 37세 젊은 나이에 권총 자살로 비극적 삶을 마감했어요.

생전에는 이름이 전혀 알려지지 않았던 반 고흐는 죽고 나서 대중이 숭배하는 예술가가 되었어요. 전 세계 반 고흐 팬들은 세계 미술의 전설

이 된 천재 예술가의 예술 세계와 발자취를 더듬기 위해 암스테르담에 위치한 반 고흐 미술관을 즐겨 방문합니다.

반 고흐 미술관은 전 세계에서 가장 많은 반 고흐 작품을 소장하고 있어요. 미술관 안내 글에 따르면, 현재 반 고흐 관련 소장품은 그림 2천여점, 드로잉 1천여 점 , 판화 수십 점, 화집 4권, 반 고흐가 남동생 테오, 가족, 지인과 주고받은 편지 750통에 이릅니다.

특히 반 고흐의 작품 세계를 연구하는 데 중요한 열쇠가 되는 미술 수련 기간에 그렸던 초기 작품과 습작, 걸작들을 다수 소장하고 있어요. 대표 작품으로 반 고흐 최초의 걸작으로 평가받는 〈감자 먹는 사람들〉을 꼽습니다.

이 작품은 네덜란드 남부, 노르트 브라반트 주에 위치한 누에넨의 가난한 농부들이 저녁 식사를 하는 장면을 그린 겁니다. 농부 가족은 온종일 땀흘려 일하고 집으로 돌아왔지만 맛있고 푸짐한 음식을 먹을 수 없어요. 먹을 거라곤 삶은 감자뿐이지요. 맛있는 요리 대신 삶은 감자를 식탁에 올려놓고 초라한 저녁 식사를 합니다. 전체 색조는 어둡고, 붓질은 거칠고 투박해요. 삶은 감자로 허기진 배를 채워야만 했던 빈곤한 농촌 현실을 강조하기 위한 거죠.

또 의도적으로 농민들을 더럽고 추하게 보이도록 표현했어요. 농민보다는 노동 그 자체를 그리기 위해서였어요. 농사일을 하다 보면 신발과 옷 주변에 흙이 묻기 마련이지요. 흙투성이가 될 때까지 일해야만 살아남을 수 있었으니까요. 농사짓기의 고단함뿐만 아니라 노동의 신성함과

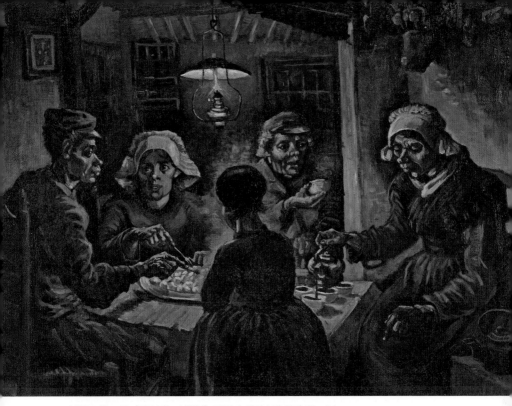

빈센트 반 고흐, 〈감자 먹는 사람들〉, 1885년, 캔버스에 유채, 82×114cm,
네덜란드 암스테르담, 반 고흐 미술관

소중함을 알리려는 의도도 깔려 있어요. 반 고흐는 편지에 작품 의도를
이렇게 밝혔어요.

"나는 농민들을 틀에 박힌 듯 온화하게 그리는 것보다 오히려 그들의
거친 속성을 표현하는 것이 더 좋은 결과를 가져왔다고 확신한다. (중략)
내가 강조하고 싶은 것은 등잔불 아래서 감자를 먹는 사람들이 그릇에
대고 있는 바로 그 손으로 땅을 판다는 점이야. 즉 그들은 육체노동으로

정직하게 먹을 것을 번다는 거지."

반 고흐는 이 그림에 엄청난 노력을 기울였어요. 수개월의 연구와 습작 과정을 거쳐 작품이 완성되었어요. 반 고흐 자신도 걸작의 탄생을 확신한 듯 여동생 빌레미나에게 보낸 편지에서 은근히 자기 자랑을 했어요. "감자를 먹는 농부를 그린 그림이 결국 내 그림들 가운데 가장 훌륭한 작품으로 남을 거라고 생각한다." 〈감자 먹는 사람들〉이 탄생한 누에넌은 칼뱅파 목사인 반 고흐 아버지의 마지막 부임지였어요. 반 고흐는 누에넌에서 머물던 2년 동안 이 작품을 비롯해 습작을 포함한 550여 점의 그림을 그렸어요.

누에넌은 반 고흐가 화가로서 경력을 쌓은 장소이자, 초기 작품들에 영감을 주었던 고장으로 의미가 깊어요. 반 고흐는 화가가 되기 전 화상, 교사, 책방 점원, 복음전도사 등 여러 직업을 전전하다가 모두 실패했어요. 1880년, 화가의 길을 걷기로 결심하고 약 6년 동안 네덜란드에서 독학으로 그림을 그렸어요. 따라서 네덜란드 시절은 반 고흐 생애와 예술 세계를 이해하는 데 매우 중요해요. 그가 33세인 1886년, 예술의 도시 프랑스 파리로 떠나기 전까지 예비 화가로서 그림 실력을 쌓았던 곳이니까요. 네덜란드 국민은 반 고흐 최초 걸작이 조국에서 태어났다는 사실을 매우 자랑스럽게 여깁니다. 누에넌 마을 곳곳에 반 고흐를 기리는 동상과 기념관이 세워졌고, 그림의 소재가 되었던 풍경이나 장소 앞에는 안내문이 붙어 있어요.

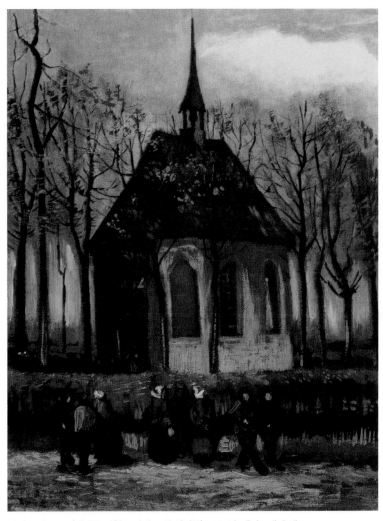

빈센트 반 고흐, 〈예배를 마친 누에넌 교회 신자들〉, 1884년, 캔버스에 유채,
41.5×32cm, 네덜란드 암스테르담, 반 고흐 미술관

누에넨 마을 입구의
빈센트 반 고흐 동상

반 고흐가 1884년에 그렸던 누에넨 근처의 수차

　반 고흐 미술관을 방문하면 프랑스 시절 반 고흐 걸작으로 꼽히는 오른쪽 페이지의 작품을 감상하는 행운도 누릴 수 있어요.

　반 고흐가 프랑스 남부 프로방스 지방에 있는 아를에 머물던 시절에 그렸던 그림이에요. 반 고흐는 파리에 머물던 2년 동안 그림 공부에 몰두했어요. 루브르 박물관을 자주 찾아가 대가들의 화풍을 공부하고, 일본 판화인 우키요에 특성을 서양화 기법과 융합하는 실험을 했어요. 또 인상주의 예술가들과 교류하며 색채 효과도 연구했어요. 파리의 예술적 분위기는 그의 창작 욕구를 자극했지만 한편으로 대도시를 벗어나 새로운 변화를 모색하고 싶은 갈망이 일어났어요. 강렬한 태양이 내리쬐는 남쪽 지방으로 내려가면 전통적인 그림과 차별화된 독창적 화풍을 개발

할 수 있을 것 같았어요.

남프랑스 아를에 내려간 반 고흐는 그토록 갈망하던 새로운 화풍을 창안하는 데 성공합니다. 아를에서 임대했던 집을 반 고흐 화풍으로 표현한 〈노란 집〉은 한눈에도 네덜란드 시절의 작품과는 분위기가 확연하게 다릅니다.

전체적으로 색이 어둡고 붓질이 단조롭던 초기 작품에 비해 색상이 밝고 선명한

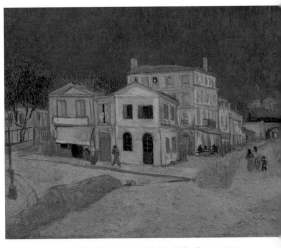

빈센트 반 고흐, 〈노란 집〉, 1888년, 캔버스에 유채, 72×91.5cm, 네덜란드 암스테르담, 반 고흐 미술관

데다 붓질이 촉각적이지요. 즉 반 고흐표로 부르는 혁신적 화풍의 특징이 엿보입니다. 특히 반 고흐 화풍의 주요 요소인 색채 대비 효과가 돋보여요. 보색 대비를 위해 집과 도로는 강렬한 노란색조, 하늘은 짙은 파란 색조를 사용했어요. 대립하는 보색을 나란히 배치하면 색감이 더 뚜렷해지고 선명하게 보이는 시각적 효과를 얻을 수 있거든요.

한편 노란 집 덧문과 출입구는 녹색, 건물 지붕은 붉은색을 사용했어요. 두 가지 색조는 그림에 생동감을 가져다주는 역할을 하지요. 이 그림은 반 고흐가 노란색을 좋아했다는 사실을 알려 줘요. 반 고흐는 모든 색 중에서 노란색을 가장 좋아했어요.

그가 프랑스 생 레미 드 프로방스의 생폴 드 무솔 요양원에 입원했던 시절 그린 오른쪽 작품은 노랑이 반 고흐를 상징하는 색이라는 것을 보여 줍니다.

평생 우울증과 불안에 시달리던 반 고흐는 여러 차례 발작을 일으킨 후 스스로 생폴 드 무솔 요양원을 찾아가 입원했어요. 요양원 정원에 핀 꽃과 나무들은 반 고흐의 영혼을 달래 주었어요. 자연의 생명력이 그의 정신적 안정에 큰 도움을 주었던 거지요. 반 고흐의 걸작 중 몇 점이 요양원 정원에서 태어났어요. 정원에 핀 붓꽃을 화병에 옮긴 오른쪽 정물화는 정원에서 영감을 받은 그림 중 하나예요. 반 고흐가 노란색을 집중적으로 탐구했다는 사실을 알려 줘요.

그림 속 벽면, 바닥, 꽃병은 노란색조, 화병에 꽂힌 붓꽃은 파란색이 섞인 보라색입니다. 보색 대비로 붓꽃을 부각시키고 노랑이 기쁨과 활력, 풍요로움을 뜻하는 색이라는 것을 보여 주었어요. 소용돌이치는 독특한 붓질도 반 고흐 화풍의 주요 특징으로 꼽힙니다. 유화 물감을 두껍게 칠한 반 고흐 그림은 캔버스 표면이 거칠고 울퉁불퉁해요.

입체적 질감을 강조한 특유의 붓질은 다음 작품(36쪽)에서도 확인할 수 있어요. 검푸른 하늘과 황금빛 밀밭이 지평선을 경계로 나뉘었어요. 검은 까마귀 떼가 하늘과 땅의 경계를 넘나들며 어지럽게 날아다녀요. 먹구름이 낮게 드리워진 하늘, 밀밭에 부는 거센 바람, 요동치는 밀 이삭이 금방이라도 폭우가 쏟아질 것처럼 음산한 분위기를 자아냅니다. 하늘을 뒤덮은 검은 형태가 비구름인지 까마귀 떼인지 구분하기조차 어려워요.

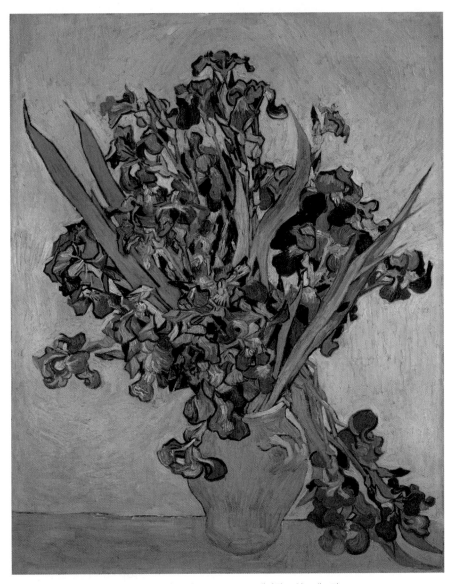

빈센트 반 고흐, 〈붓꽃〉, 1890년, 캔버스에 유채, 92.7×73.9cm, 네덜란드 암스테르담,
반 고흐 미술관

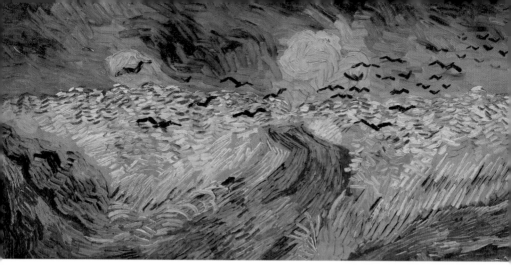

빈센트 반 고흐, 〈까마귀가 나는 밀밭〉, 1890년, 캔버스에 유채, 50.2×103cm,
네덜란드 암스테르담, 반 고흐 미술관

 반 고흐는 1890년 7월, 프랑스 중북부 마을인 오베르 쉬르 우아즈에
머물렀던 시기에 이 그림을 그렸어요. 1890년 7월 27일 해질 무렵 밀밭
에서 스스로 가슴에 권총을 쏘았어요. 그런 까닭에 자살하기 직전에 그
렸던 이 그림은 반 고흐의 죽음을 암시하는 것으로 해석되기도 합니다.
그만큼 이 그림은 불길한 느낌을 불러일으키지요.

 평범한 밀밭 풍경을 그린 그림에서 왜 섬뜩한 느낌을 받게 되는 걸까
요? 자신이 느끼는 격렬한 감정을 그림에 담아냈기 때문이지요. 반 고흐
는 내면의 감정을 표현하는 특유의 기법을 개발했어요. 강렬한 색채, 형
태의 왜곡, 격렬하게 소용돌이치거나 수직으로 긋는 짧은 붓질이 그것
이죠. 특히 이 그림은 유화 물감을 두껍게 칠해 거친 질감을 강조한 고흐
특유의 붓 터치가 생생하게 살아 있어요. 두터운 물감 층이 손으로 만질
수 있을 만큼 촉각적입니다. 마치 꿈틀거리는 생물처럼 느껴질 정도로

말이죠. 그래서 반 고흐의 작품은 사진으로 보는 것과 실제로 감상하는 것에 큰 차이가 있어요.

　반 고흐는 독창적인 화풍을 창조한 업적을 남겼는데도 생전에 인정받지 못하고 젊은 나이에 비참하게 세상을 떠났어요. 당시 미술계와 대중은 시대를 앞선 혁신적이고 독창적인 그림을 받아들일 준비가 되어 있지 않았어요. 다른 화가들이 전통 기법을 본받는 그림을 그릴 때 반 고흐는 예술가의 내면에 자리한 감정을 표현하는 일에 집중했어요. 그리고자 하는 대상을 실물과 똑같이 그리지 않고 색과 형태를 왜곡시켰어요. 예를 들어, 벨기에 시인이자 화가인 외젠 보슈Eugène Boch를 그린 오른쪽 작품에서 시인의 머리둘레는 신성을 상징하는 황금빛 후광으로 장식하고, 양복색도 황금색으로 칠했어요. 배경에는 별이 반짝이는 우주 공간을 상징하는 진한 파란색을 칠했고요.

빈센트 반 고흐, 〈시인 외젠 보슈〉, 1888년, 캔버스에 유채, 60×45cm, 프랑스 파리, 오르세 미술관

　시인이 현실 세계를 초월한 신성한 존재이며, 창조적 영감을 얻어 시를 짓는다는 점을 강조하기 위해서죠. 그러나 예술가의 감정을 표현한 반 고흐 화풍은 대중의 거부감을 불러일으켰고 미술 시장에서도 관심을

끌지 못했어요. 혁신적인 반 고흐 그림에 대중의 눈이 익숙해지기까지에는 시간이 필요했던 거죠. 반 고흐의 남동생 테오는 세월이 지나면 형의 그림이 높은 평가를 받게 될 거라고 믿었어요. 아내 요한나에게 다음과 같은 편지를 보냈거든요.

"형은 시대를 가장 앞서가는 화가들 중 한 사람이라서 형을 잘 아는 나조차 이해하기 어렵다오. (중략) 하지만 난 미래에는 사람들이 형을 이해할 거라고 확신하오. 문제는 그것이 언제냐 하는 것이라오."

고흐의 자화상이 담긴 네덜란드 우표

네덜란드인들이 반 고흐를 숭배하는 이유는 그림에 대한 그의 열정과 집념에 깊은 감동을 받았기 때문입니다. 반 고흐는 치열하게 그림을 그렸던 화가로 유명해요. 27세부터 그림을 그리기 시작해 37세에 세상을 떠났으니 그림 그린 기간은 10년 정도입니다. 그런데도 그림 900여 점과 습작 1,100여 점을 남겼어요. 특히 1890년 5월부터 세상을 떠나기 전인 7월까지 오베르 쉬르 우아즈에 머물렀던 70일 동안 그림 100여 점을 그렸어요.

하루에 한 점 이상 그림을 그린 셈인데 매일 아침 5시에 일어나 밤 9시까지 종일 작업했기에 가능한 일이었어요. 왜 그토록 열심히 그림을 그렸을까요?

그림이 곧 그의 인생이요, 삶의 목적이었어요. 반 고흐는 살아가는 동

안 많은 어려움을 겪었지만 화가의 길을 선택한 것에 대해서는 결코 후회하지 않았어요. 불행한 삶 속에서도 그림을 포기하지 않고 자신의 전부를 걸었어요. 그림을 그릴 때만 마음의 안정과 위로를 얻었어요. 그런 이유로 네덜란드인들은 반 고흐가 실패한 인생을 산 것은 아니라고 생각해요.

화가의 꿈을 이루기 위해 마지막 순간까지 열정적으로 예술혼을 불태운 그는 존경받을 자격이 충분하다고 보았어요. 반 고흐 팬들은 그가 네덜란드 국민화가를 넘어 전 세계인의 화가라고 믿고 있어요. 독일 미술 평론가 율리우스 마이어 그레페Julius Meier Graefe는 반 고흐를 "싸우고, 패배했지만, 승리를 거둔 인간"이라고 말했어요. 미국 작가 테리 보더Terry Border는 반 고흐를 숭배하는 마음을 아래 작품에 담았어요. 테리는 구부러진 철사를 이용해 음식이나 사물에 팔다리를 붙여 인격화된 캐릭터를 창조하는 벤트 아트Bent Art 작가로 유명해요.

해바라기가 이젤 앞에서 그림을 그립니다. 작품 속 해바라기는 팔다리를 가졌어요. 그림을 그리는 해바라기는 반 고흐를 상징해요. 반 고흐가 해바라기를 무척 좋아한데다 해바라기 그림을 유독 많이 남겼기 때문이지요. 그런데 왜 해바라기는 붕대를 감았을

테리 보더, 〈반 고흐〉

까요? 반 고흐는 복받치는 감정을 억누르지 못하고 스스로 귓불을 자른 적이 있어요. 오른쪽 귀에 붕대를 감은 자화상을 두 점이나 남겼어요.

반 고흐의 열혈 팬인 테리 보더는 비극적인 일생을 살다간 천재 예술 가를 기리는 마음으로 한 편의 상황극처럼 기발하게 작품을 연출했어요. 해바라기 꽃잎을 칼로 자른 뒤 붕대를 감아 반 고흐의 잘린 귀를 상상하 도록 했지요.

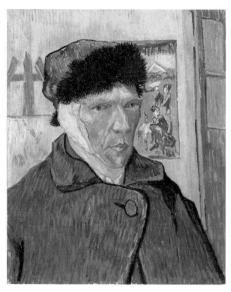

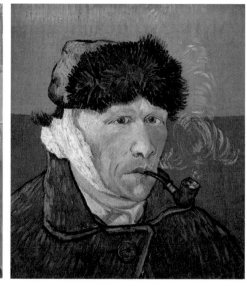

빈센트 반 고흐, 〈귀를 자른 자화상〉, 1889년, 캔버스에 유채, 60.5×50cm, 영국 런던, 코톨드 갤러리

빈센트 반 고흐, 〈귀를 자른 자화상〉, 1889년, 캔버스에 유채, 51×45cm, 개인 소장

Tour 1
반 고흐 미술관 Van Gogh Museum

주소: Museumplein 6 1071 DJ
Amsterdam (+31 20 570 5200)
개관 시간: 매일 오전 9시부터 열지만,
월별로 폐관 시간이 다르니 홈페이지를
반드시 확인해야 한다.
입장료: 19유로
홈페이지: https://
www.vangoghmuseum.nl

화가 빈센트 반 고흐의 생애를 기념
해 설립된 미술관이다. 암스테르담
에서 빼놓을 수 없는 명소이자 세계
최대 고흐 컬렉션을 지니고 있다.
고흐의 초기작 〈감자 먹는 사람들〉
뿐 아니라 〈노란 집〉 등 고흐의 유명
한 작품들을 볼 수 있다. 고흐의 작
품 활동을 지원했던 동생 테오는 고
흐의 작품 대부분을 소장하고 있었

다. 두 사람의 사후에 테오의 부인
과 아들이 작품을 관리했고, 후에 이 미술관에 고흐의 작품이 모이기 시
작했다. 유화 200여 점, 소묘 500여 점, 700통 이상의 편지, 고흐가 수
집한 우키요에와 회화를 포함한 컬렉션은 세계 최대 규모를 자랑한다.

Tour 2
누에넨 고흐 기념관Van Gogh Village Nuenen

주소: Berg 29, 5671 CA Nuenen (+31 40 283 9615)
개관 시간: 화~일요일 AM 10:00~PM 5:00 / 월요일
휴관
입장료: 8유로
홈페이지: http://www.vangoghvillagenuenen.nl

반 고흐의 아버지가 목사로 부임했던 작은 도시 누에넨은 고흐의 도시라고 해도 과언이 아니다. 1883년부터 2년간 지내며 대표작 〈감자 먹는 사람들〉 등 많은 작품을 그린 고흐의 흔적이 곳곳에 남아 있다. 마을 전체가 고흐 기념관이라고 할 수 있는데, 고흐의 동상이나 〈감자 먹는 사람들〉 조각상 등이 있는, 고흐의 향기가 가득한 마을이다. 찬찬히 둘러보며 고흐의 삶을 온전히 느껴 보길 추천한다.

알고
넘어가기!

화풍Painting Style이란?

그림을 그리는 방식이나 양식을 말한다. 즉 각
각의 예술가, 지역이나 풍토(도나우파나 바르비
종파, 동양에서의 남종화 · 북종화 등), 시대(고딕 ·
르네상스 · 바로크 등), 민족(이집트 사람의 미술 양
식, 그리스 사람의 미술 양식 등)에서 볼 수 있는 예
술 이념을 기본으로 한다.

#프랑스 #국민화가
#농촌 현실을 그린 위대한 농민 화가
#장 프랑수아 밀레

이름/Name
장 프랑수아 밀레Jean François Millet

출생지/Place of birth
프랑스 노르망디 그레빌

출생일/Date of birth
1814. 10. 4.

사망일/Date of death
1875. 1. 20.

<<<<<<<<<<<<<<<<<<<<<<<<<<<<<<<<<<<<<<<<<<<<<<<<

프랑스는 세계인들이 가장 가고 싶어 하는 해외 여행지 1, 2위를 다투는 관광 대국이에요. 죽기 전에 꼭 가 봐야 할 관광 명소로 꼽히는 진귀한 문화유산과 유적들이 전국에 넘쳐나요. 에펠탑, 베르사유 궁전, 노트르담 대성당, 루브르 박물관, 개선문, 몽마르트르 언덕, 퐁뇌프 다리, 몽블랑, 노르망디 해변 등은 누구나 한 번쯤 들어 본 적이 있을 만큼 친숙한 이름이지요.

축복받은 나라 프랑스는 패션과 유행의 본고장, 미식가의 천국, 와인의 나라, 예술의 성지로 불리기도 합니다. 특히 프랑스의 수도 파리는 수백 년 동안 세계 미술의 중심지였어요.

19세기에 등장한 신고전주의, 낭만주의, 사실주의, 인상주의를 비롯해, 20세기 초에 태동한 야수파, 입체파, 초현실주의 등 서양 미술사의 한 획을 그은 혁신적인 미술사조는 모두 파리에서 태어났어요. 세계 미술사의 거장들도 프랑스 출신이 가장 많아요. 외젠 들라크루아, 자크 루이 다비드, 장 오귀스트 도미니크 앵그르, 귀스타브 쿠르베, 장 프랑수아 밀레, 폴 고갱, 에두아르 마네, 클로드 모네, 피에르 오귀스트 르누아르,

장 프랑수아 밀레, 〈삼십 대 자화상〉,
1845~1846년, 종이에 연필, 18.6×14.7cm

에드가 드가, 폴 세잔, 앙리 마티스 등 일일이 소개하기조차 숨이 벅찰 정도입니다. 하지만 그중에서도 프랑스 국민들이 가장 사랑하는 화가를 꼽으라면 '위대한 농민 화가'로 불리는 장 프랑수아 밀레가 1, 2위를 다툴 거예요.

왼쪽 작품에 나온 남자가 밀레예요. 삼십 대 초반에 밀레가 그린 자화상이죠. 밀레는 19세기 프랑스 농민의 일상 생활을 사실적으로 그린 최초의 화가예요. 농민들의 삶을 이상적으로 미화시키거나 감상적으로 표현하지 않고 정직하게 화폭에 담아냈어요.

그는 프랑스 노르망디 지방 그레빌 농촌 마을에서 농부의 아들로 태어났어요. 농사짓기가 얼마나 고달픈 일인지 직접 눈으로 보고 몸으로 느끼며 자랐어요. 농민들이 힘들게 일하고도 진심으로 땅을 아끼고 자연을 사랑하는 소박한 마음에 큰 감명을 받았어요. 자연의 위대함과 농민의 고된 삶을 화폭에 고스란히 담았어요.

다음 작품은 밀레가 그렸던 프랑스 농촌 생활을 묘사한 풍경화 중 가장 유명한 그림입니다. 해 질 무렵 하루 농사일을 끝낸 부부가 들판에 서서 삼종 기도를 드리는 모습을 그린 거예요. 당시 프랑스에는 하루에 세

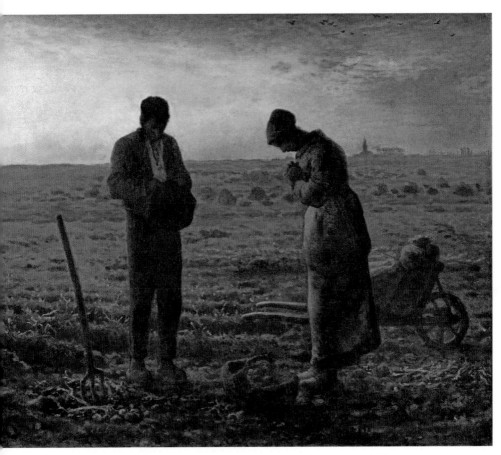

장 프랑수아 밀레, 〈만종〉, 1858~1859년, 캔버스에 유채,
55×66cm, 프랑스 파리, 오르세 미술관

번 교회 종소리가 울릴 때마다 하던 일을 멈추고 기도를 하던 '삼종 기도'라는 풍습이 있었어요. 그림의 제목 〈만종〉은 종소리 세 번 중 저녁에 울리는 종소리를 가리키는 말입니다. 밀레는 한 친구에게 쓴 편지에서 〈만종〉을 그리게 된 배경에 대해 이렇게 말했어요.

"〈만종〉은 나의 옛 기억을 떠올리면서 그린 그림이네. 예전에 우리가 밭에서 일할 때 저녁 종이 울리면 우리 할머니는 한 번도 잊지 않고 우리의 일손을 멈추게 하고는 삼종 기도를 올리게 했네. 그러면 우리는 모자를 손에 꼭 쥐고서 경건한 마음으로 저세상으로 떠난 불쌍한 사람들을 위해 기도를 드리곤 했지."

땅에 꽂힌 쇠스랑과 손수레, 감자 바구니는 온종일 땀 흘리며 일하는 농민의 고단한 삶을, 부부의 기도는 비록 농촌 생활이 힘들지만 늘 신께 감사하는 마음을 잃지 않았던 경건한 삶의 자세를 의미합니다.

농민의 소박한 일상과 긍정적인 삶의 자세를 종교적인 분위기로 녹여 낸 〈만종〉은 네덜란드 출신의 화가 반 고흐에게 강한 영감을 주었어요. 오른쪽 작품은 반 고흐가 밀레의 〈만종〉을 모방한 모작입니다. 모작은 원작을 그대로 본뜬 작품을 말해요. 그렇다고 해서 타인을 속이는 의도로 그려진 위작이랑 모작이 똑같다고 생각해선 안 돼요. 모작은 자신이 원작을 모방했다는 사실을 다른 사람에게 알린다는 점에서 위작과 큰 차이가 있어요. 위작과 달리 모작은 원작자에 대한 존경과 배움의 뜻이 담겨 있어요.

반 고흐는 원작을 똑같이 베꼈어요. 한 가지 다른 점은 원작은 캔버스

에 유화 물감, 모작은 종이에 연필과 목탄으로 그려졌다는 거죠. 가장 독
창적인 화풍을 창조한 예술가로 유명한 반 고흐는 왜 다른 화가의 작품
을 모방한 걸까요? 밀레는 반 고흐가 가장 숭배하고 닮고 싶은 화가였어
요. 반 고흐는 밀레의 그림들을 따라 그리면서 그의 예술 세계와 인생관
을 본받으려고 했어요. 그리고 자신이 가장 존경하는 화가의 그림을 모
사하면서 스스로 그림 실력을 쌓았어요. 반 고흐가 동생 테오에게 보낸
편지에 모작을 그림 수업의 기초로 활용했다는 사실이 드러나 있어요.

"생각할수록 분명해지는 것은 내가 밀레의 작품들을 모사하려고 애쓰

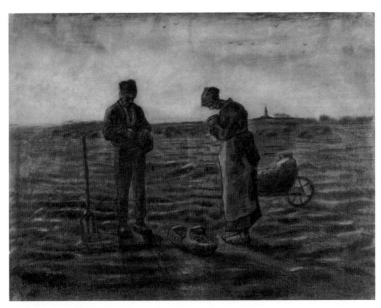

빈센트 반 고흐, 〈만종 모사〉, 1880년, 종이에 연필과 목탄, 네덜란드 오텔로,
크뢸러 뮐러 미술관

는 데는 그럴 만한 이유가 있다는 거야. 이것은 단순히 베끼는 작업이 아니야. 그보다는 다른 언어로 번역하는 작업에 가까워. 흑백의 명암에서 느껴지는 인상을 색채의 언어로 풀어내는 거지."

반 고흐가 화가로 활동한 기간은 약 10년인데 그 기간 동안 밀레의 그림을 모방한 작품이 스케치를 포함해 무려 300여 점이나 됩니다. 〈만종〉은 반 고흐가 밀레의 그림 중 최초로 모사한 작품으로 미술사에서 큰 의미를 지니고 있어요.

초현실주의 천재 화가인 스페인 출신의 살바도르 달리도 〈만종〉을 모사했어요. 그런데 이 작품은 반 고흐의 모작과는 달라요. 이 작품은 〈만종〉의 주제와 구도는 그대로 가져오면서도 달리만의 스타일로 원작을 변형시켰어요. 원작의 들판은 달리의 고향인 스페인의 작은 어촌 포르트 리가트 해변으로, 농민 부부는 바위 모양으로 변형되었어요. 달리는 〈만종〉을 여러 번 모작했는데, 그림의 비밀을 풀기 위한 연구 목적이 컸다고 해요.

이에 관한 흥미로운 일화가 전해지고 있어요. 달리는 원작 〈만종〉에 나오는 감자 바구니가 원래 아기의 시체를 담은 관이라는 충격적인 주장을 내놓았어요. 평화로운 농촌의 삶과 경건한 종교심을 보여 주는 〈만종〉이 사실은 사랑하는 자식을 잃은 농민 부부가 눈물의 기도를 올리는 슬프고도 무서운 그림이라는 거죠. 처음엔 이런 달리의 주장을 심각하게 받아들이는 사람은 거의 없었다고 해요. 달리는 괴짜 예술가라는 별명을 얻을 정도로 말과 행동이 워낙 튀는 화가였으니까요. 그런데 훗날 프랑스

살바도르 달리, 〈밀레의 만종에 대한 고고학적 회상〉, 1935년, 패널에 유채, 32×39cm,
미국 플로리다 주 세인트피터즈버그, 살바도르 미술관

루브르 박물관에서 원작 〈만종〉을 복원하려고 그림을 엑스레이로 촬영
한 결과 감자 바구니 아래 다른 밑그림이 그려진 흔적이 발견되었어요.
그러자 '달리의 말대로 밀레가 원래는 아기의 시체를 담은 관을 그렸다
가 감자 바구니로 바꾼 게 아니냐'라는 주장이 힘을 얻기도 했어요.

　지금까지도 감자 바구니 아래 나타난 흐릿한 밑그림의 정체는 정확히
밝혀지지 않았어요. 세계에서 가장 유명한 그림 중 하나인데다 밀레가
감자 바구니가 아닌 다른 무언가를 그리려고 했다가 나중에 수정한 사실

이 새롭게 밝혀진 것만으로도 엄청난 화제를 불러일으켰어요.

미술사의 거장들에게 창작의 영감을 주었던 〈만종〉은 프랑스 국민에게는 국가적 자존심을 상징해요. 프랑스가 〈만종〉을 보물처럼 아낀다는 사실을 증명하는 사연을 소개해 드릴게요.

1889년 이 그림이 미술품 경매에 나왔을 때 루브르 박물관과 미국미술협회가 서로 사겠다고 경쟁을 벌였어요. 프랑스 사람들은 밀레의 걸작이 미국으로 팔려 가지 못하게 막으려고 국가적 차원에서 모금 운동도 펼쳤어요. 하지만 작품 값을 마련하지 못해 미국미술협회에 그림을 뺏겼어요. 프랑스도 가만있지 않았어요. 훗날 프랑스의 부유한 사업가 알프레드 쇼샤르가 애국심을 발휘해 그림을 되사서 루브르 박물관에 기증했어요. 그 후 〈만종〉은 오르세 미술관으로 옮겨졌고 최고 인기 소장품으로 프랑스 국민들의 사랑을 받고 있어요.

오른쪽은 〈만종〉을 복제한 아트 상품입니다. 세계 유명 미술관에 가면 관객들이 줄을 서서 명화를 복제한 아트 상품을 사는 모습을 보게 됩니다. 복제화가 만들어지는 이유는 원작을 좋아하는 사람들의 수가 워낙 많은데다 원작은 단 한 점뿐이기 때문이죠. 게다가 미술관 소장품이라서 제아무리 많은 돈을 갖고 있더라도 원작을 가질 수 없어요.

〈만종〉을 이용하여 만든 에코백

〈만종〉은 전 세계에서 가장 많이 복제되는 그림 중 하나예요. 달력, 광고, 엽서, 접시, 컵, 심지어 휴지에도 인쇄되어 불티나게 팔려 나가고 있어요. 대중들에게 그만큼 인기가 높다는 증거죠. 그래서 가장 많이 복제된 작품이 최고의 명화라는 말도 나오게 되었어요. 프랑스 화가 에티엔 모로 넬라통Etienne Moreau-Nélaton은 1921년에 이런 글을 남겼어요.

"〈만종〉은 사진과 채색 석판화로 대중화되어 프랑스 방방곡곡으로 퍼져 나가 최하층의 집 안까지 걸려 있다."

왼쪽 작품을 감상하면 밀레가 왜 위대한 농민 화가로 불리는지 알게 됩니다.

한 젊은 농부가 어두운 곳간에서 온 힘을 다해 키질을 하고 있어요. 과거 농촌에서는 추수를 마친 뒤 곡식에 섞인 티나 쭉정이를 날려 보내고 곡식알만 가려내기 위해 키질을 했어요. 그림 속 농부는 무릎을 구부린 채 튼튼한 손으로 키를 단단히 움켜쥐고 열심히 키질을 합니다. 농촌 생

장 프랑수아 밀레, 〈키질하는 사람〉,
1847~1848년, 캔버스에 유채, 79.5×58.5cm,
프랑스 파리, 오르세 미술관

활을 해 본 적이 없는 사람들도 이 그림을 보면 농민들이 추수한 곡식을 얼마나 소중하게 다루는지 느낄 수 있어요. 아울러 농사일이 얼마나 고된지, 열심히 일하는 게 인간의 삶에서 얼마나 중요한 덕목인지도 깨닫게 되지요.

다음 작품도 자연의 은총과 노동의 참된 의미를 일깨워 주는 밀레 그림의 특징을 잘 보여 주고 있어요. 사계절 농촌 풍경을 그린 연작 중 한 점인 이 작품은 농촌의 가을을 그린 거예요. 추수가 끝난 넓은 들판에 커다란 건초 더미 세 개가 높이 쌓였어요. 한 해 농사가 풍년이었음을 간접적으로 알려 주는 거죠. 건초 더미 앞에는 양떼가 한가롭게 풀을 뜯고 있고요.

더없이 평화로운 농촌 풍경화이지만 하늘에는 금방이라도 비가 쏟아질 것처럼 짙은 먹구름이 깔렸어요. 관객은 한편으로 건초 더미를 보면서 풍요로운 자연에 감사하는 마음을 느끼고, 다른 한편으로 먹구름을 보면서 '농민의 삶이 얼마나 고단한가' 생각하게 되지요.

프랑스 농촌 현실과 자연의 강인한 생명력을 감동적으로 묘사한 밀레의 농촌화는 서양 미술사에도 영향을 미쳤어요. 대표적으로 프랑스의 클로드 모네를 비롯한 인상주의 화가들이 밀레의 영향을 받아 현실 속 자연을 주제로 한 풍경화를 그렸어요. 최첨단 디지털 기술 시대를 살아가는 현대인들이 왜 농촌과 농민의 삶을 그린 밀레의 작품에 깊은 감동을 받는 걸까요?

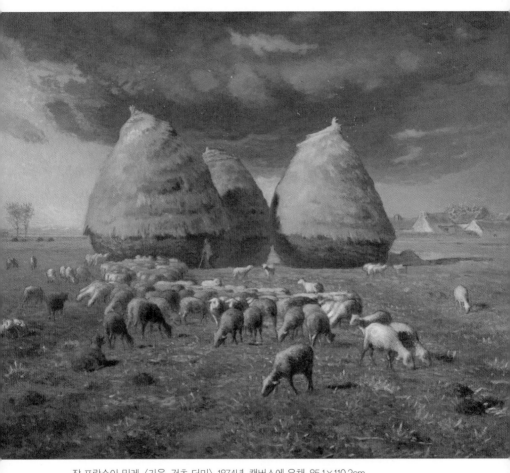

장 프랑수아 밀레, 〈가을, 건초 더미〉, 1874년, 캔버스에 유채, 85.1×110.2cm,
미국 뉴욕, 메트로폴리탄 미술관

땅은 모든 생명체를 살리는 강력한 힘을 가졌어요. 또 일상에 지친 도시민들의 안식처가 되지요. 밀레의 그림은 신성한 땅에 대한 애정을 심어 주고, 인간이 자연의 한부분이라고 느끼게 해요. 인간의 삶에서 큰 비중을 차지하는 노동의 참된 의미와 진정한 가치를 일깨워 줍니다.

밀레의 〈키질하는 사람〉이 담긴 프랑스 우표

Tour 1
오르세 미술관Musée d'Orsay

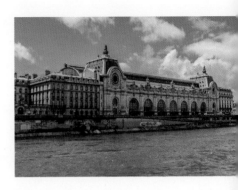

주소: 1 Rue de la Légion d'honneur, Paris
(+33 1 40 49 48 14)
개관 시간: 화~일요일 AM 09:30~ PM 06:00
(목요일은 PM 09:45까지) / 월요일 휴관
입장료: 14유로
홈페이지: http://www.musee-orsay.fr

미술관 이름은 건물의 원래 용도였던 오르세 역에서 따왔다. 1900년 만국 박람회를 위해 지어진 역은 호황을 누렸으나 시간이 흐르면서 폐쇄되었다. 1979년에 역 건물을 미술관으로 활용하려는 계획이 세워졌으며, 이에 따라 건축물의 외형을 그대로 유지한 채 1986년 1월에 미술관으로 탈바꿈했다. 밀레의 〈만종〉 등 대표작들이 전시되어 있다. 프랑스를 방문한다면 루브르 박물관과 더불어 꼭 찾아야 하는 곳이다.

Tour 2
밀레 하우스Maison Atelier de J.F. Millet

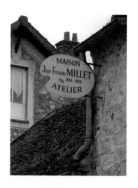

주소: 27 Grande Rue, 77630 Barbizon (+33 1 60 66 21 55)
개관 시간: 월, 수~일요일 AM 09:30~PM 12:30, PM 2:00~PM 05:30 / 화요일 휴관
입장료: 4유로

밀레가 살았던 집이자 화실을 미술관으로 꾸몄다. 바르비종은 파리 교외의 전원 마을로, 유명 화가들이 모여 살면서 농민들과 자연 풍경을 화폭에 담은 곳이다. 이곳에서 밀레는 〈만종〉과 〈이삭 줍는 사람〉 등을 그렸다. 밀레 하우스는 밀레가 사용했던 가구와 집기들을 그대로 전시하고 있는데, 판화와 스케치와 더불어 유품과 사진 등이 진열되어 있다.

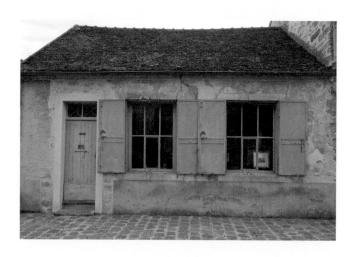

알고
넘어가기!

위작Forgery이란?

진품처럼 보이도록 만든 그림, 조각 등의 위조품을 말한다. 위작의 역사는 미술품 거래가 이루어지던 때부터 시작되었다. 일반적으로 위작자는 비교 검토할 재료가 없는 유례가 없는 작품을 모방하기도 하고, 누구나 알고 있는 인기 작가의 작품을 모방하기도 한다. 흔히 생각하는 것처럼 작가의 서명은 중요한 것이 아니다. 실제로 예술가들은 서명을 빠뜨리는 경우가 있지만, 위작자들은 작품의 신빙성을 뒷받침하기 위해 반드시 서명을 한다.

모작Imitation이란?

예술 작품의 원작을 모방해서 만들어진 작품이다. 귀중한 작품의 복제품을 만들기 위함이거나 예술가가 기술을 습득하기 위한 것 등의 목적이 있다. 분명한 것은, 구매자를 속일 의도로 만들어진 것이 아니라는 점이다.

패러디Parody란?

예술 작품에 다른 사람이 만들어 놓은 특징적인 부분을 모방해서 자신의 작품에 집어넣는 기법을 의미한다. 단순한 모방이 아니라 원작과 패러디된 작품 모두가 의미를 가지고 있어야 한다는 점이 중요하다.

4장

#프랑스 #국민화가
#근대 시민 사회 변화상을 그린 인상주의 대가
#클로드 모네

이름/Name
클로드 모네|Claude Monet

출생지/Place of birth
프랑스 파리

출생일/Date of birth
1840. 11. 14.

사망일/Date of death
1926. 12. 5.

〈〈

인상주의 대표 화가 클로드 모네도 장 프랑수아 밀레와 함께 프랑스인들이 사랑하는 화가로 꼽혀요. 인상주의는 19세기 후반~20세기 초반에 걸쳐 프랑스를 중심으로 유럽과 미국 등에서 펼쳐졌던 혁신적 미술 사조를 말해요. 현재는 인상주의 작품이 대중에게 인기가 높지만 처음부터 환영받았던 것은 아니에요. 인상주의 미술가들은 미술의 전통과 관습에서 벗어난 파격적인 주제와 회화 기법을 선보였거든요.

당시 미술계 주류였던 아카데미 화가들은 성경, 역사, 신화, 문학 등에서 도덕적이거나 교훈적인 주제를 가져왔어요. 그리고 그런 주제를 실물과 최대한 닮게 정교하게 묘사하는 것을 미술의 최대 목표로 삼았어요. 그러나 인상주의 미술가들은 근대 도시민의 삶과 주변 환경, 태양과 안개, 눈, 구름, 파도처럼 시시각각 변화하는 대기를 그림의 주제로 선택했어요. 그런 주제를 자신의 눈으로 직접 관찰한 다음 그 대상의 순간적 인상을 밝고 선명한 색과 재빠른 붓질로 표현했어요. 인상주의 미술가들은 빛이 사물의 형태와 색채를 결정한다는 사실을 그림을 통해 증명하려고 했지요. 특히 모네는 빛의 변화에 따라 매 순간 바뀌는 사물의 첫인상

을 포착하기 위해 프랑스 여러 지방을 돌아다니며 야외에서 그림을 그렸어요.

오른쪽 작품은 당시 프랑스 최고 인기 해수욕장이었던 트루빌 해변을 그린 풍경화예요. 해변의 산책로를 따라 프랑스 국기와 가스등, 세련된 호텔 건축물이 이어져 있어요. 그런데 바다에서 수영하는 사람들은 보이지 않고 해변 도로를 산책하는 멋쟁이 피서객들의 모습만 눈에 띄어요. 모네는 새롭게 유행하는 부르주아의 피서 문화를 화폭에 담고 싶었던 거예요. 당시 프랑스의 부르주아(자본가 계급)는 여름휴가철인 6월~8월 사이, 가족과 함께 기차를 타고 해수욕장으로 가서 호텔에 머물며 피서를 즐기는 피서 문화가 유행이었어요.

해수욕이 건강에 좋고, 일상의 구속으로부터 벗어나는 자유로움을 상징한다고 생각했어요. 새로운 교통수단인 철도를 이용하면 파리에서 해수욕장까지 기차로 몇 시간이면 닿을 수 있었어요. 여름휴가 기간에는 파리와 트루빌을 오가는 피서 열차도 운행되었어요.

도시민들이 휴식과 여가를 즐기는 근대적 풍경을 그림에 담고 싶었던 모네는 아내 카미유와 친한 동료 화가들과 함께 기차를 타고 해수욕장의 명소인 트루빌을 자주 찾아갔어요.

다음 작품(68쪽)에서 파라솔을 쓰고 해변에 앉아 있는 두 여성은 모네의 부인 카미유와 인상주의 선구자로 불리는 모네의 스승 외젠 부댕Eugène Boudin의 부인이에요. 이 작품은 모네가 트루빌 해변 풍경을 눈으로 관찰하고 즉석에서 그림을 그렸다는 사실을 알려 줘요. 도판으로는 확인하기 어렵지만 원작을 직접 보면 바닷바람에 날린 모래 알갱이들이 물감 속에

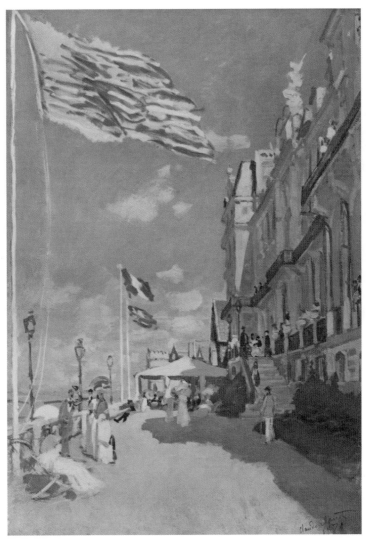

클로드 모네, 〈트루빌의 로슈 누아르 호텔〉, 1870년, 캔버스에 유채, 81×58.5cm,
프랑스 파리, 오르세 미술관

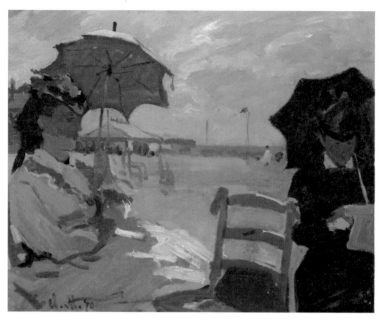

클로드 모네, 〈트루빌의 해변〉, 1870년, 캔버스에 유채, 38×46.5cm,
영국 런던, 내셔널 갤러리

박혀 있는 것을 발견하게 되거든요. 모네 화풍의 주요 특징인 세부 묘사
를 생략한 거칠고 재빠른 붓질도 확인할 수 있고요.

파리 시민들은 앞의 두 작품을 볼 때면 모네가 새롭게 유행한 프랑스
부르주아의 피서 문화를 가장 적극적으로 그림에 담았던 화가라는 사실
을 깨닫게 돼요. 아울러 프랑스 국민이라는 자부심도 갖게 돼요. 해변의
산책로를 따라 이어진 프랑스 국기, 가스등, 세련된 호텔 건축물이 마치
파리 시를 축소해 트루빌 해변으로 옮겨 놓은 듯한 착각을 불러일으키니

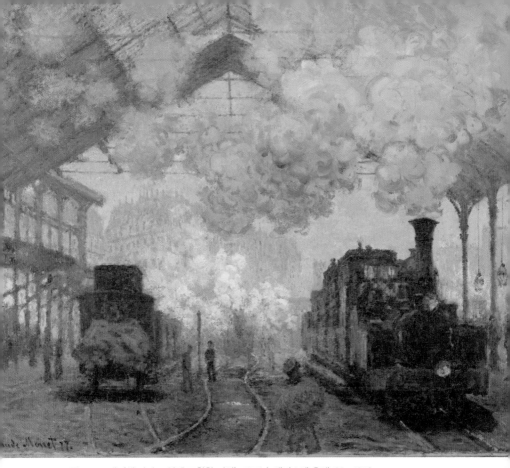

클로드 모네, 〈생 라자르 역에 도착한 기차〉, 1877년, 캔버스에 유채, 83×101.3cm,
미국 케임브리지, 포그 미술관

까요.

　모네는 근대 산업화 및 도시 변화상이 주제인 그림도 즐겨 그렸어요.
위 작품은 파리에 있는 생 라자르 역이에요. 산업화된 근대적 도시 풍경
에 마음이 끌렸던 모네는 교통 혁명을 가져다준 증기 기관차를 그리겠다

는 계획을 세웠어요. 단순히 기차 외형을 그리기보다 기차가 역에서 출발하거나 도착하는 역동적 장면을 순간 포착해 증기가 만들어 내는 빛의 효과를 그림에 표현하고 싶었어요.

모네는 동료 화가 르누아르에게 쓴 편지에서 이 그림을 그리게 된 계기를 이렇게 밝혔어요. "기관차가 떠나는 순간, 증기로 인해 앞이 흐려져 어떤 것도 보이지 않았네. 그 순간은 마법과도 같았지." 그러나 결정적 한순간을 그리려면 역장의 도움이 필요했어요.

모네는 기발한 아이디어를 떠올렸죠. 모네의 전기 작가 크리스토프 하인리히Christoph Heinrich는 이 작품에 담긴 재미있는 일화를 자신의 책에 소개했어요.

"화가는 최고급 옷을 차려입고 소매에는 레이스 커프스를 달았다. 그는 보란 듯 금장 지팡이를 짚고 서부역의 역장에게 명함을 건네며 이렇게 말했다. '나는 당신의 역을 그리겠다고 결심했소. 오랫동안 북부 역을 그릴까 당신의 역을 그릴까 결정을 내리지 못했는데 오늘 보니 이곳이 더 특색이 있는 것 같아서 말이오.' 모네의 말에 감동한 역장은 화가가 원하는 대로 기차를 멈추게 하고 플랫폼을 폐쇄했다. 또한 증기를 내뿜을 수 있도록 기관차에 석탄을 가득 채우도록 지시했다."

모네는 며칠 동안 실제 광선 아래서 기차가 수증기를 내뿜는 장면을 관찰했어요. 그리고 이젤과 화구를 펼쳐 놓고 역사驛舍를 가득 메운 수증기가 근대 기술 공학의 상징인 철골 구조 유리 지붕으로 가득 퍼져 나가는 순간의 빛의 효과를 그렸답니다.

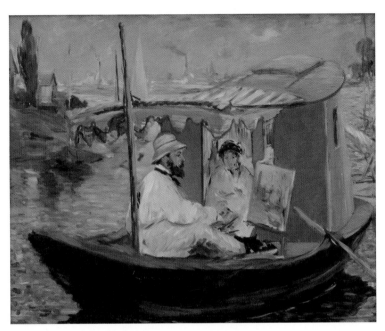

에두아르 마네, 〈배 위에서 그림을 그리는 모네〉, 1874년, 캔버스에 유채,
80×98cm, 독일 뮌헨, 노이에 피나코테크

　야외에서 작업하며 그림을 그렸던 모네는 보다 현장감이 넘치는 작품
을 그리기 위해 배를 개조해 작업실도 만들었어요.

　위 작품은 인상주의의 아버지로 불리는 에두아르 마네가 선상 화실에
서 센 강 풍경을 그리고 있는 모네를 그린 겁니다. 배 안에서 모네를 바
라보는 여자는 부인 카미유이고요.

　물과 빛을 유독 사랑했던 모네는 강을 따라 배로 이동하면서 강물의
일렁임과 빛의 변화, 시시각각 변하는 강변 풍경을 눈으로 직접 보고 그

생생한 경험을 그림에 표현하고 싶었어요. 파리 근교의 아르장퇴유에 살던 시절, '빛이 곧 색채'라는 것을 증명하려고 배를 사서 개조해 선상 화실을 만들었어요. 이 작품은 인상주의 그림이 전통 회화와 크게 다른 점이 실내가 아닌 야외에서 직접 그림을 그렸던 작업 방식이라는 사실을 알려 주고 있어요.

모네는 물에 비친 빛의 효과를 더욱 과학적으로 탐구하려고 북프랑스 센 강 근처의 작은 마을 지베르니로 이사를 가서 수상 정원을 만들었어요. 전문가 수준에 도달한 원예 취미를 살려 정원을 직접 디자인하고 지베르니 주변 물길을 끌어와 연못을 만들어 수련을 심었어요.

연못 주변에는 대나무와 사과나무, 벚나무 같은 일본산 나무를 비롯해 다양한 수종의 나무와 꽃들을 심고 정성껏 가꾸었어요. 다음 작품을 감상하면 모네가 얼마나 훌륭한 원예사였는지 짐작해 볼 수 있어요.

그림 속 초록색 아치형 다리는 일본풍이에요. 모네가 지베르니 수상 정원을 일본풍으로 꾸몄던 것은 그럴 만한 까닭이 있어요. 프랑스식 정원은 좌우 대칭과 기하학적 배치로 인공적인 요소를 강조한 반면 일본식 정원은 주변 생태 환경을 활용하여 자연환경과 아름다운 조화를 이루는 특징이 있었어요. 당시 유럽 예술가들 사이에 유행한 일본 문화에 대한 동경도 모네가 수상 정원을 일본풍으로 꾸미는 데 영향을 주었어요.

모네가 직접 디자인하고 가꾼 지베르니 정원은 많은 예술가들의 관심을 끌었어요. 모네의 걸작으로 유명한 《수련 연작》이 지베르니 정원에서 탄생했기 때문이지요. 특히 프랑스 인상주의에 영향을 받은 미국 출신

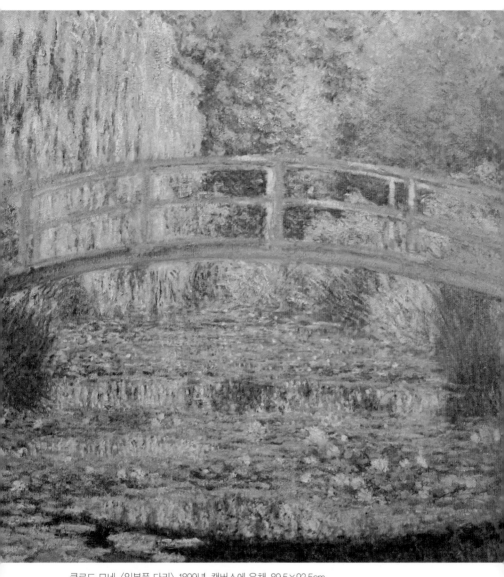

클로드 모네, 〈일본풍 다리〉, 1899년, 캔버스에 유채, 89.5×92.5cm,
프랑스 파리, 오르세 미술관

리처드 에밀 밀러, 〈지베르니 연못〉, 1910년, 캔버스에 유채,
81.3×100.2cm, 프랑스, 지베르니 인상주의 미술관

화가들이 지베르니를 자주 찾았고, 그 결과 모네의 집 주변에는 다국적 예술가 마을이 생겨나기도 했어요.

프랑스로 건너가 지베르니에서 활동했던 미국 화가 중 한 명인 리처드 에밀 밀러 Richard Emil Miller는 존경하는 모네와 함께 그림을 그리는 영광을 누리기도 했어요. 왼쪽 작품은 햇빛이 화창한 여름날 젊은 여인이 양산을 쓰고 지베르니 연못가에 앉아 있는 모습을 그린 풍경화예요.

밝고 선명한 색채, 스케치풍의 빠른 붓질, 그림자를 푸른색으로 표현한 기법은 밀러가 모네의 화풍에서 영향을 받았다는 사실을 보여 줍니다. 지베르니 정원은 미국식 인상주의가 꽃을 피우는 데 중요한 역할을 했어요. 밀러를 비롯한 미국 화가들이 조국으로 돌아가 프랑스 인상주의를 전파하는 데 앞장섰거든요. 지베르니 정원에서 가까운 곳에 위치한 '지베르니 인상주의 미술관'을 방문하면 '지베르니파'로 불렸던 미국 화

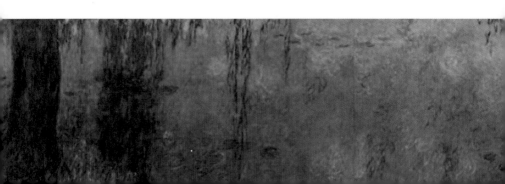

클로드 모네, 《수련 연작》, 1916~1926년, 프랑스 파리,
오랑주리 미술관 전시실

가들의 그림을 감상할 수 있어요

'지베르니' 수상 정원에서 탄생한 《수련 연작》 중 한 점인 아래 작품은
파리의 오랑주리 미술관 소장품입니다. 오랑주리orangerie는 프랑스어로
'오렌지 재배 온실'이라는 뜻을 지녔어요. 오랑주리 미술관 건물은 원래
루브르 궁전의 오렌지 나무를 보호하는 온실로 사용되었는데, 이 건물을
개조한 것이 오랑주리 미술관이에요.

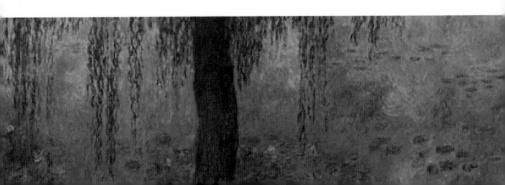

©Brady Brenot ©Brady Brenot

오랑주리 미술관 입구와 전시실

　오렌지 재배 온실이 미술관으로 바뀌게 된 것은 모네의 특별한 요청이 있었기 때문이에요. 모네는 1916년부터 1926년까지 약 10년간 그린 8점의 《수련 연작》을 프랑스 정부에 기증하면서 이런 조건을 달았어요.

　"관람객이 마치 실제로 자연광 아래 연못에 핀 수련을 감상하며 명상에 잠긴 듯한 느낌을 받을 수 있는 특별 전시관을 마련해 주시오."

　모네는 왜 이런 요구를 한 것일까요? 모네는 수상 정원 연못에 수련을 심은 뒤 20년간 그 수련을 관찰하면서 그림을 그렸어요. 화가의 눈이 보았던 그 모습 그대로 관객들이 《수련 연작》을 바라볼 수 있는 관람 환경을 기대한 것이죠. 프랑스 정부는 모네가 세상을 떠난 뒤 그의 요구를 반영한 전시관을 오랑주리 미술관에 마련했어요. 그래서 오랑주리 미술관

에서 《수련 연작》을 감상하면 마치 자연 그대로 연못에 핀 수련을 감상하는 듯한 느낌을 받게 되지요.

과거에는 이 건물을 찾는 사람이 거의 없었지만, 1927년 모네 최후의 걸작 《수련 연작》을 전시하기 위한 미술관으로 문을 연 이후 사정이 달라졌어요. 수많은 관람객이 오직 모네의 《수련 연작》을 보기 위해 오랑주리 미술관을 방문하고 있어요. 오랑주리 미술관이 명품 미술관이 될 수 있었던 배경에는 '인상주의 거장 모네가 국가에 기증한 단 8점의 그림만을 위한 미술관'이라는 감동적인 이야기가 있었던 것이죠.

모네의 그림에는 도시화 및 산업화에 따른 프랑스 사회 변화상이 담겨 있어요. 프랑스인들은 조국의 근대화를 독창적 화풍으로 승화시킨 모네의 그림이 국가의 품격과 위상을 높였다는 사실을 잘 알고 있어요. 미술의 역사를 바꾸어 놓은 위대한 화가에게 프랑스적 삶과 자연환경이 창조적 영감을 주었다는 사실을 늘 자랑스럽게 생각한답니다.

모네의 〈일본풍 다리〉가 담긴 프랑스 우표

Tour 1
오랑주리 미술관Musée de l'Orangerie

주소: Jardin Tuileries, 75001 Paris (+33 1 44 50 43 00)
개관 시간: 월, 수~일요일 AM 9:00~PM 6:00 / 화요일 휴관
입장료: 9유로
홈페이지: https://www.musee-orangerie.fr

프랑스 파리에 위치한 오랑주리 미술관은 20세기 초 인상주의 작품들을 주로 전시하는 국립미술관이다. 오랑주리는 '오렌지 온실'이라는 뜻으로, 과거에는 루브르 궁전의 오렌지 나무를 보호하는 온실로 사용되었다고 전한다. 현재는 모네의 《수련 연작》의 감동을 느끼려는 관람객들로 붐비는 곳이다.

Tour 2
지베르니 인상주의 미술관Musée des impressionnismes Giverny

주소: 99 Rue Claude Monet, 27620 Giverny (+33 2 32 51 94 65)

개관 시간: 매일 AM 10:00~PM 6:00

입장료: 7.5유로

홈페이지: https://www.mdig.fr

지베르니 인상주의 미술관은 프랑스 인상주의 작품과 그에 영향을 받은 19~20세기 미국 출신 인상주의 작가들의 작품을 주로 전시하고 있다. 원래 명칭은 아메리칸 지베르니 미술관Musée d'art américain Giverny이었고, 주로 미국인 화가들의 작품을 전시하다가 2009년에 현재의 명칭으로 바뀌었다.

Tour 3
지베르니, 모네의 정원Giverny, Le jardin de Monet

주소: 84 Rue Claude Monet, 27620 Giverny (+33 2 32 51 28 21)

개관 시간: 매일 AM 9:30~PM 6:00

입장료: 9.5유로

홈페이지: https://fondation-monet.com

파리 근교를 여행하는 이들에게 베르사유 궁전과 더불어 반드시 추천하는 곳이다. 모네가 생애 후반부를 보낸 지베르니의 집과 정원을 둘러볼 수 있다. 특히 400여 점의 《수련 연작》이 탄생한 연못은 지베르니 여행의 백미다.

인상주의Impressionism란?

19세기 말에서 20세기 초 주로 프랑스에서 전개
된 예술 운동이다. 회화에서 시작되어 음악으로
까지 확산되었다. 인상주의라는 용어는 한 기자
가 전시회에 출품된 모네의 〈인상, 해돋이〉를 인
용하여 이 그룹 전체를 '인상주의'라고 불렀던
것에서 비롯되었다. 대표적인 화가들로는 모네,
르누아르, 시슬레, 바지유 등이 있다. 그들의 목
표는 대상의 즉각적이며 시각적인 인상을 포착
하는 것이었다.

5장

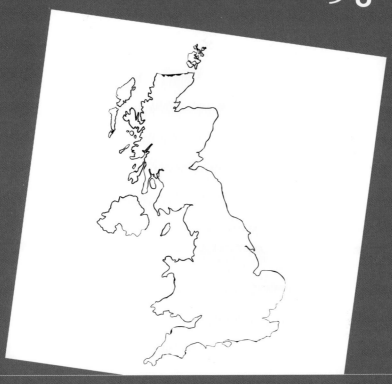

#영국 #국민화가
#대영 제국의 영광을 그린 풍경화의 거장
#윌리엄 터너

이름/Name

조지프 말로드 윌리엄 터너
Joseph Mallord William Turner

출생지/Place of birth

영국 런던

출생일/Date of birth 사망일/Date of death
1775. 4. 23. **1851. 12. 19.**

<<<<<<<<<<<<<<<<<<<<<<<<<<<<<<<<<<<<<<<<<<<<<<<<

유럽 북서쪽에 위치한 섬나라 영국은 잉글랜드, 스코틀랜드, 웨일스, 북아일랜드가 하나로 합쳐져 이루어진 연합 왕국이에요. 영국은 작은 섬나라이지만 정치·경제·문화적으로 국제 사회에 큰 영향력을 발휘하고 있어요. 한때는 '해가 지지 않는 제국'으로 불렸을 만큼 많은 식민지를 거느린 최강대국이었어요.

오랜 역사와 전통을 가진 영국에는 찬란한 문화유산과 유적지도 많아요. 대표적인 관광 명소는 런던의 랜드마크인 타워 브리지, 왕실 대관식이 열리는 웨스트민스터 사원, 영국 군주의 공식적인 사무실과 주거 공간으로 사용되는 웨스트민스터 궁전, 세계에서 가장 큰 자명종 시계가 달려 있는 빅 벤Big Ben, 세계 3대 박물관 중 하나인 영국 박물관 등을 꼽을 수 있어요. 영국은 세계인의 부러움을 사는 위대한 예술가들도 여러 명 배출했어요. 역사상 가장 위대한 극작가로 평가받는 윌리엄 셰익스피어와 '풍경화의 셰익스피어'로 불리는 윌리엄 터너가 영국을 빛낸 대표적인 예술가들이지요.

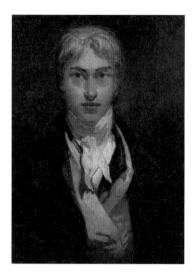

윌리엄 터너, 〈자화상〉, 1799년,
캔버스에 유채, 74.3×58.4cm, 영국 런던,
테이트 브리튼

영국 국립미술관 테이트 갤러리를 방문하면 터너의 자화상을 만날 수 있어요. 영국인들이 터너를 국민화가로 숭배하는 이유는 그의 그림들이 과거 대영 제국 시대의 영광을 나타내기 때문입니다. 증기선이 '전함 테메레르'를 템스 강변의 선박 해체소로 끌고 가는 장면을 그린 오른쪽 작품은 찬란했던 대영 제국 시절의 영광을 떠올리게 해요.

전함 테메레르는 1805년 트라팔가 해전에서 프랑스와 스페인 연합 함대를 물리치고 영국에 결정적 승리를 안겨 준 전설적 군함이에요. 트라팔가 해전 승리로 영국 해군은 세계 바다를 지배하는 초강대국이 될 수 있었어요. 그러나 역사적인 전함 테메레르도 세월을 거스를 수 없었어요. 돛을 달아 풍력風力으로 움직이는 범선으로서의 수명이 다해 해체될 운명을 맞았어요. 전함 테메레르를 끌고 가는 작은 배는 새로운 해양 운송 수단으로 등장한 증기선입니다.

증기의 힘으로 운행되는 증기선은 영국이 기술 혁신을 주도한 국가였다는 사실을 기억하게 해 주지요. 영국은 방적 기술, 증기 기관, 제철 기술이라는 3대 기술 혁명으로 대표되는 제1차 산업혁명이 최초로 시작되었던 나라예요. 제1차 산업혁명을 계기로 유럽은 농업 중심 사회에서 벗

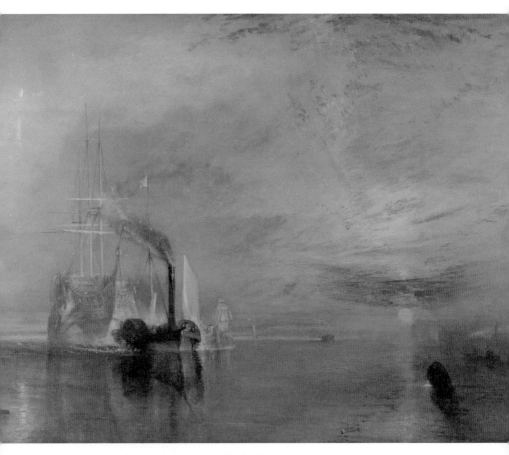

윌리엄 터너, 〈해체를 위해 예인되는 전함 테메레르〉, 1839년,
캔버스에 유채, 90.7×121.6cm, 영국 런던, 내셔널 갤러리

어나 산업 사회로 발전했어요. 산업혁명이 빠르게 진행되면서 무거운 화물을 보다 많이, 더 빨리 실어 나를 수 있는 새로운 해상 교통수단이 필요해졌어요. 증기선이 범선을 밀어내고 그 역할을 대신 맡게 된 거죠. 터너는 비록 전함 테메레르가 역사의 뒷길로 사라지게 되었지만 대영 제국의 위대함을 상징하는 영웅적인 배였다는 사실을 기념하고 싶었어요.

커다란 전함 테메레르는 밝게, 작은 증기선은 어둡게 대비해 표현했어요. 또 해가 질 무렵 노을빛이 바다를 곱게 물들이는 시간대를 선택했어요. 지는 해는 전함 테메레르를 상징해요. 해를 전함에 비유한 것도 의미가 깊어요. 해는 힘과 권위, 부를 상징하거든요.

낡은 전함 테메레르가 품격을 지키며 최후를 맞이하는 장면을 그린 이 바다 풍경화는 영국인들을 감동시켰어요. 1995년 BBC 라디오는 '영국이 소장하고 있는 가장 위대한 그림'을 뽑는 설문 조사를 실시했는데 이 그림이 1위에 올랐어요. 또한 2020년부터 영국에서 통용될 예정인 20파운드 지폐에 터너의 자화상과 그의 대표작 〈해체를 위해 예인되는 전함 테메레르〉가 실린다고 합니다. 영국중앙은행은 지폐 역사상 최초로 20파운드 지폐에 들어갈 인물을 국민들의 추천을 받아 선정했는데 터너가 영광을 차지하게 된 거죠.

비 오는 날 템스 강 다리 위 그

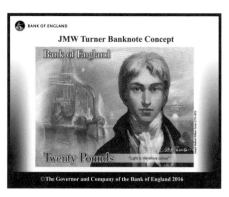

새롭게 발행될 20파운드 지폐 뒷면의 낭만주의 화가 윌리엄 터너 자화상

레이트 웨스턴 철도를 달리는 최신형 증기 기관차를 그린 아래 작품은 영국이 철도의 역사를 만든 주인공이라는 자부심을 일깨워 줍니다. 영국은 산업혁명의 주역인 철도를 세계 최초로 건설했고, 증기 기관을 동력으로 하는 기관차도 영국 기술자 조지 스티븐슨이 발명했어요.

1825년 9월 27일, 영국 스톡턴에서 달링턴 구간을 연결하는 세계 첫 철도 노선이 개통되자 영국인들은 새로운 교통수단으로 등장한 증기 기관차에 매료되었어요. 철도는 도시와 시골을 연결시키고, 공장에서 대

윌리엄 터너, 〈비, 증기 그리고 속도(그레이트 웨스턴 철도)〉, 1844년경, 캔버스에 유채, 91×121.8cm, 영국 런던, 내셔널 갤러리

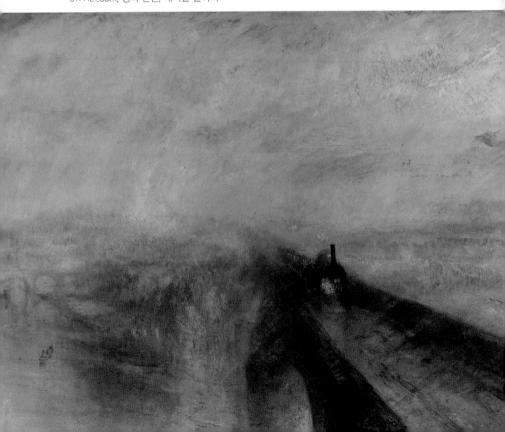

량 생산된 상품, 신문과 잡지, 석탄 등과 같은 화물의 대량 수송을 마차 운송 비용보다 저렴한 비용으로 가능하게 했거든요.

터너 역시 제1차 산업혁명 시대를 상징하는 증기 기관차에 깊은 인상을 받았어요. 그러나 증기 기관차의 형태나 철도가 기술 혁신과 산업화에 미친 영향력을 그림에 표현하는 것보다 기차의 빠른 속도, 날씨, 대기의 변화를 그리는 데 관심을 두었어요. 그 증거로 증기 기관차의 형태를 자세히 묘사하지 않았어요. 작품 제목도 '비, 증기, 속도'예요. 이렇게 형체가 없는 것들은 그림에 표현하기 매우 어렵지만 터너는 독창적인 화풍으로 습기로 가득 찬 대기, 기관차가 내뿜는 증기, 속도감을 완벽하게 하나로 결합했어요. 하늘과 땅을 가르는 경계선을 없애고, 철도는 대각선 방향으로 표현하고, 관객이 기차를 위에서 내려다보는 시점을 선택했어요.

연실에서 석탄을 태울 때 나오는 불꽃과 증기를 내뿜는 굴뚝을 강조한 반면 기차 앞부분을 제외한 나머지 부분은 비를 머금은 희미한 대기 속으로 스며들게 했어요. 터너가 자연 에너지와 기계 에너지를 그림에 생생하게 표현한 비결이 있어요. 그는 머리가 아닌 발로 현장을 직접 뛰면서 그림을 그렸던 화가였어요. 이 그림을 그릴 때도 비가 내리는 날, 철도 위를 달리는 기관차 창문 밖으로 몸을 내밀고 비와 수증기, 속도를 직접 느꼈어요. 자연 현상인 물, 불, 공기와 기술 문명의 상징인 증기 기관차가 하나가 된 이 그림은 터너를 왜 '대기의 화가'로 부르는지 알려 줍니다.

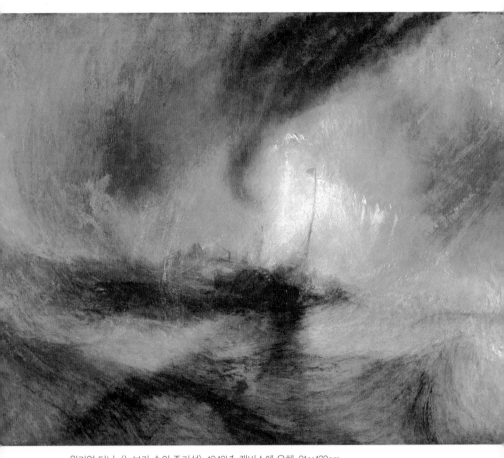

윌리엄 터너, 〈눈보라 속의 증기선〉, 1842년, 캔버스에 유채, 91×122cm,
영국 런던, 테이트 브리튼

앞의 작품(89쪽)에도 화가의 개인적 체험이 반영된 터너의 특징이 가장 잘 나타나 있어요. 이 바다 풍경화는 언뜻 보면 무엇을 그렸는지 식별하기 어렵지만 그림을 자세히 보면 세찬 눈보라가 몰아치는 소용돌이 한가운데 가느다란 돛대와 배 꼭대기에 매달린 작은 깃발을 발견할 수 있어요. 터너는 침몰하기 직전의 위험에 처한 증기선을 자세하게 그리지 않고 거대한 소용돌이처럼 표현했어요. 무시무시한 자연 재해와 무력한 인간을 대비시킨 것은 자연에 대한 경외감을 불러일으키기 위해서였어요.

수평선을 흐릿하게 처리하고 나선형 구도를 선택한 것도 대자연의 강력한 힘을 나타내기 위해서였어요. 상상력이 풍부한 사람이라면 그림 속에서 세찬 눈보라와 소름 끼치는 파도 소리, 절망과 공포에 떠는 사람들의 비명을 듣게 될 거예요.

터너는 67세 노인인데다 이전에는 배를 타 본 경험이 없었지만 눈보라와 폭풍이 거세게 몰아치는 날, 해풍에 날아가지 않도록 갑판 기둥에 몸을 묶은 채 4시간 동안 항해했어요. 생명의 위험을 무릅쓰고 거친 바다를 체험했기 때문에 자연의 위력을 실감할 수 있는 걸작을 창조할 수 있었지요. 그러나 사실적인 그림에 익숙했던 사람들은 혁신적인 터너의 작품을 이해하지 못했어요. 스코틀랜드 출신의 미술사학자 이에인 잭젝 Iain Zaczek 은 이 그림에 얽힌 재미있는 일화를 자신의 책에 소개했어요. 당시 한 비평지가 터너의 작품을 "비누 거품과 흰 물감이 가득한 것"이라고 비꼬는 기사를 실었어요. 이에 터너는 "저들이 바다를 어떻게 생각하는지 아주 궁금하군. 직접 바다에 가 보면 알 텐데 말이야"라고 당당하게 맞섰다고 합니다.

윌리엄 터너, 〈해질녘 강변 마을〉, 1833년경, 종이에 수채와 과슈, 13.4×18.9cm,
영국 런던, 테이트 브리튼

터너는 19세기 중반 프랑스에서 태동한 혁신적 미술사조인 인상주의
를 발전시키는 데도 중요한 역할을 했어요. 해가 저물녘 풍경을 그린 위
작품은 터너가 왜 인상주의 선구자로 불리는지 알려 줍니다. 다리, 건물,
나무, 해는 정확한 형태로 묘사되지 않았고, 윤곽선도 흐릿해요. 놀랍게
도 전통적인 그림에서 찾아보기 어려운 빛, 안개, 비, 증기 등 자연 현상
이 표현되었어요. 다른 화가들이 화실에서 기억을 더듬어 가며 풍경화를
그리던 시절, 터너는 야외로 나가 자연 현상을 직접 관찰하고 대기의 변
화까지도 생생하게 풍경화에 담아냈어요.

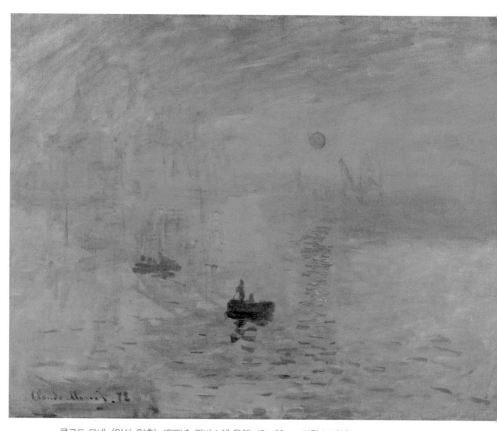

클로드 모네, 〈인상, 일출〉, 1872년, 캔버스에 유채, 48×63cm, 프랑스 파리,
마르모탕 모네 미술관

현장감을 강조한 터너의 풍경화는 인상주의를 대표하는 화가 클로드 모네에게 영감을 주었어요. 인상주의 탄생을 알리는 모네의 대표작 〈인상, 일출〉과 앞의 그림을 비교하면 터너가 모네에게 상당한 영향력을 미쳤다는 것을 깨닫게 되지요.

지금껏 터너가 영국의 국민화가로 존경받게 된 배경에 대해 살펴보았어요. 터너의 작품은 과거 대영 제국의 영광이 현재와 미래에도 이어질 것이라는 믿음을 국민들에게 심어 주었어요. 아울러 미술이 국가의 품격을 높이는 가장 효과적인 도구로 활용될 수 있다는 것도 보여 주었지요.

Tour 1
내셔널 갤러리|National Gallery

주소: Trafalgar Square, London WC2N
5DN (+44 20 7747 2885)
개관 시간: 매일 AM 10:00~PM 6:00
(금요일은 PM 9:00까지)
입장료: 무료
홈페이지: https://
www.nationalgallery.org.uk

©Diego Delso

1824년에 설립된 영국 최초의 국립 미술관이다. 현재는 2천여 점의 작품이 전시되어 있는, 영국을 대표하는 미술관이다. 터너의 〈해체를 위해 예인되는 전함 테메레르〉뿐 아니라 〈아르놀피니 부부의 초상〉 등 수많은 명작들을 볼 수 있어 런던 여행 중 빼놓지 않고 들러야 하는 곳이다.

Tour 2
테이트 브리튼Tate Britain

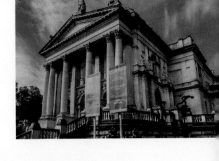

주소: Millbank, London SW1P 4RG (+44 20 7887 8888)
개관 시간: 매일 AM 10:00~PM 6:00
입장료: 무료
홈페이지: https://www.tate.org.uk

17세기 이후의 영국 회화, 인상주의 이후의 유럽 회화 등이 중심인 미술관이다. 템스 강변에 위치하는데, 원래는 감옥이었다고 한다. 〈눈보라 속의 증기선〉 등 윌리엄 터너의 작품이 가장 많이 소장된 곳이기도 하다. 매년 주목할 만한 작가들을 선정해 '터너상'을 수여하는데, 가장 권위 있는 현대 미술상이라고 할 수 있다.

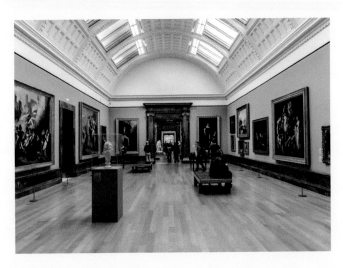

알고
넘어가기!

나선형 구도 Spiral Composition란?

나선을 이루는 구도로, 주로 풍경화 등에서 역동
적인 느낌을 낼 때 사용한다. 기본적인 원형 구도
보다 운동감을 좀 더 강조할 수 있다. 중심을 이
루는 소재에 보다 집중할 수 있는 효과를 준다.

#영국 #국민화가
#현존하는 가장 영향력 있는 현대 미술가
#데이비드 호크니

이름/Name
데이비드 호크니David Hockney

출생지/Place of birth
영국 요크셔 브래드퍼드

출생일/Date of birth
1937. 7. 9.

<<<<<<<<<<<<<<<<<<<<<<<<<<<<<<<<<<<<<<<<<<<<<<

영국 현대 미술을 대표하는 데이비드 호크니도 터너와 함께 국민화가의 지위에 오른 예술가예요. 호크니는 미술 전문가들로부터 현존하는 가장 영향력 있는 미술가로 인정받았어요. 수많은 작가들이 전시하기를 꿈꾸는 영국 테이트 미술관, 프랑스 퐁피두센터, 미국 메트로폴리탄 미술관 등 유명 미술관에서 대규모 순회 개인전을 열었으며 100만 명이 넘는 관객이 관람했어요. 세계적 권위를 자랑하는 대형 미술관에서 개인전을 가진 경력이 있으면 훌륭한 작가라고 믿어도 좋아요. 미술관 전시는 작품성을 인정받았다는 일종의 증명서와도 같으니까요.

호크니는 예술성과 상품성을 모두 인정받고 있는 스타 작가이기도 해요. 생존 작가로는 전 세계에서 그림 값이 가장 비싸요. 1972년작 작품 (100쪽)이 2018년 11월, 뉴욕 크리스티 경매에서 9,031만여 달러(약 1,066억 원)에 낙찰되며 현존 작가 중 최고 작품가를 기록했어요.

미국 캘리포니아 주 로스앤젤레스 교외 전원주택에서 경제적 여유와 안락한 생활을 즐기는 현대인의 일상 풍경을 담은 이 작품에는 두 남자

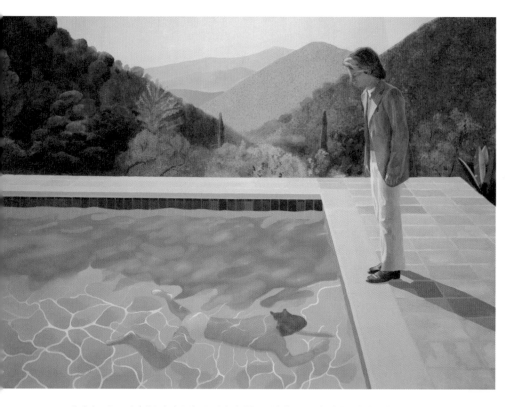

데이비드 호크니, 〈예술가의 초상, 두 사람이 있는 수영장〉, 1972년, 캔버스에 아크릴,
214×305cm, 개인 소장 ©David Hockney Photo Credit: Art Gallery of New South Wales
/ Jenni Carter

가 등장해요. 빨간 재킷을 입고 수영장을 내려다보는 남자와 물속에서 수영하는 또 다른 남자이지요. 그림 제목이 〈예술가의 초상, 두 사람이 있는 수영장〉이지만 둘 중 누가 예술가인지 호크니는 정확히 밝히지 않았어요. 어쩌면 크게 중요하지 않다고 생각했는지도 모릅니다.

호크니에게 그림 그리기의 목적은 바라보기를 통해 강렬한 즐거움을 얻는 것에 있었거든요. 그는 자신의 눈으로 바라본 일상 풍경을 선과 면, 형태, 색, 붓질, 구도 등을 통해 화폭에 옮기는 일에 모든 관심을 기울였어요. 1964년 미국 캘리포니아로 건너가 20여 년 동안 그곳에 머물며 그림을 그렸던 것도 눈부신 태양과 자유로운 사회 분위기에서 새로운 기법을 실험하고 싶었기 때문입니다. 이 그림은 강렬한 자연광 아래에서 수영장과 인물, 숲을 직접 관찰하면서 그린 거예요. 투명한 햇빛이 유리구슬 같은 수면에 반사되어 흔들리는 장면과 다양한 나무들이 내뿜는 싱그러운 색채의 향연을 표현했어요. 직선의 수영장과 곡선의 산을 조화롭게 배치한 구도로 안정감과 균형감을 주었고요. 전원주택 야외 풀장에서 볼 수 있는 일상적인 장면을 스냅 사진처럼 포착한 이 그림이 왜 생존 작가 작품으로는 가장 비싸게 팔렸을까요?

세계 유명 미술관이나 대형 갤러리에서 개인전을 개최한 경력이 쌓이면 대체로 작품 가격이 오릅니다. 미술 시장에서 원하는 작품을 마음대로 살 수 있을 만큼 많은 돈을 가진 부자 수집가들도 훌륭한 예술 작품을 구별할 수 있는 안목을 갖지 못하는 경우가 있어요. 과연 살 만한 가치가 있는 작품인지 스스로 판단하기 어려워하죠. 그런 고민이 생길 때 유

명 미술관이나 갤러리 전시 경력을 참고하면 도움이 됩니다. 작품 수에 비해 사려는 사람들이 많아지면 수요 공급의 원칙에 의해 미술 시장에서 인기 작가가 되고 가격도 크게 오르게 되지요.

호크니는 미술 시장에서 가장 인기 많은 작가 중 한 명인데다 미술사에 등재될 가능성이 매우 높아요. 그래서 경매에서 생존 작가로는 최고가에 작품이 팔렸던 거죠. 그러나 단지 스타 작가라는 이유만으로 영국인들이 그를 높이 평가하는 것은 아니에요. 호크니의 예술관과 작품들이 관객에게 감동을 안겨 주기 때문이지요.

호크니는 사람들에게 세상 보는 법을 가르쳐 주었어요. 덧붙이자면 주의 깊게 보는 능력, 즉 관찰의 중요성을 일깨워 주었어요. '제대로 보는 능력은 타고난 것이 아니라 시간과 노력을 기울여 배워야 하는 기술이며 그림 그리기는 시각적 기억력과 집중력을 강화시키는 훈련이 될 수 있다'고 수차례 강조했어요. 예를 들면, 그는 한 인터뷰에서 이렇게 말했어요.

"대부분의 사람들은 한 사람의 얼굴을 오랫동안 들여다보지 않습니다. 그렇지만 당신이 인물화를 그린다면 오래 들여다볼 것입니다. (중략) 다음과 같이 결심해 보세요. 오늘 아침 거기로 가서 이러이러한 것을 볼 거야 하고요. 만약 당신이 이를 계속해 나간다면 특히 바라보는 대상이 멀리 떨어져 있지 않다면 이 방법으로 효과를 볼 수 있다고 장담합니다. 5분 전의 기억이 믿을 수 없을 만큼 강력해집니다."

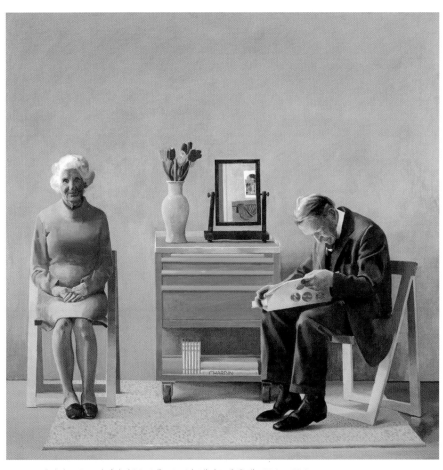

데이비드 호크니, 〈나의 부모님〉, 1977년, 캔버스에 유채, 182.9×182.9cm,
영국 런던, 테이트 모던 ©David Hockney / Tate, London 2019

그림은 우리가 보지 않았을 것들을 볼 수 있게 해 준다는 호크니의 예술관을 떠올리며 앞의 작품(103쪽)을 감상하도록 해요.

화면에 등장한 두 인물은 호크니의 부모님, 배경은 그의 작업실이에요. 그림을 관찰하면 흥미로운 점을 발견하게 됩니다. 옷을 잘 차려입은 부부는 똑같은 모양의 의자에 앉아 있지만 자세도 방향도 각각 달라요. 아버지는 45도 방향으로 돌려진 의자에 편안한 자세로 앉아 고개를 숙이고 열심히 미술책을 읽고 있어요. 그런데 아버지의 구두 뒤축이 살짝 들렸어요. 아마 아버지의 키에 비해 의자가 너무 높은 것 같아요. 어머니는 두 손과 두 발을 모은 반듯한 자세로 정면 방향으로 배치된 의자에 앉아 앞을 똑바로 바라봅니다.

이 그림에는 없지만 자신과 남편을 바라보며 초상화를 그리고 있는 아들을 애정이 가득 담긴 눈으로 바라보고 있어요. 빛은 왼쪽 창문을 통해 실내로 쏟아져 들어옵니다. 어머니의 드레스, 아버지의 양복, 꽃병의 밝게 빛나는 부분이 광원의 위치를 알려 주지요. 바퀴 달린 초록색 탁자의 긴 그림자는 빛이 왼쪽에서 실내로 들어오고 있다는 사실을 보다 확실하게 보여 줍니다.

관찰력이 뛰어난 관객이라면 어머니 드레스 색과 튤립이 꽂힌 화병, 아버지 양복 색과 거울 틀이 같은 색조라는 것을 발견하게 될 거예요. 아울러 탁자 선반에 세로로 꽂혀 있는 파란 표지의 책 6권, 가로로 놓인 18세기 프랑스 화가 장 바티스트 시메옹 샤르댕 화집 한 권이 수직과 수평의 조화를 이루고 있다는 것도요. 화려한 튤립 꽃은 화면에 생동감을 안겨 주는 역할과 가족 간의 사랑을 상징하는 의미로 활용되었어요. 부모

와 자식 간의 사랑이 듬뿍 담긴 이 아름다운 그림은 2014년 영국인이 가장 좋아하는 그림 1위에 선정되었어요.

대중뿐만 아니라 예술가들도 호크니를 좋아해요. 그는 다재다능한 르네상스형 인간의 전형이거든요. 회화에서 독창적 작품 세계를 발전시켜 나갔던 것을 비롯해 포토콜라주, 판화, 무대 미술, 삽화, 아이폰 드로잉 등 다방면의 관심사를 강렬한 지적 호기심과 실험 정신으로 넘나드는 창의적 예술가의 표본이지요.

다음 작품(106쪽)은 호크니 작품 세계에서 큰 비중을 차지하는 포토콜라주photographic collage예요. 포토콜라주는 2점 이상의 사진을 오려 붙이거나 여러 사진을 조합하는 특수 기법을 말해요. 이 작품은 의자 한 개를 다시점에서 관찰하고 촬영한 사진들을 재구성했어요.

의자를 정면에서 바라보고, 올려다보고, 내려다보는 등 여러 각도에서 관찰한 여러 장의 이미지를 사진 한 장에 종합했어요. 호크니는 브라크와 함께 혁신적 미술사조인 입체주의를 창안했던 피카소를 숭배했어요. 입체주의는 3차원 사물을 여러 방향(다시점)에서 관찰하고 2차원 화폭에 입체적으로 표현한 기법을 말해요. 전통적 그림은 사물을 한 방향(일시점)에서 바라보고 표현했어요. 입체주의 핵심인 다중 원근법을 응용해 회화와 사진의 경계를 해체한 호크니의 포토콜라주는 미술의 영역을 확장시켰다는 평가를 받고 있어요.

호크니의 대표 작품을 가장 많이 소장하고 있는 곳은 영국 국립미술

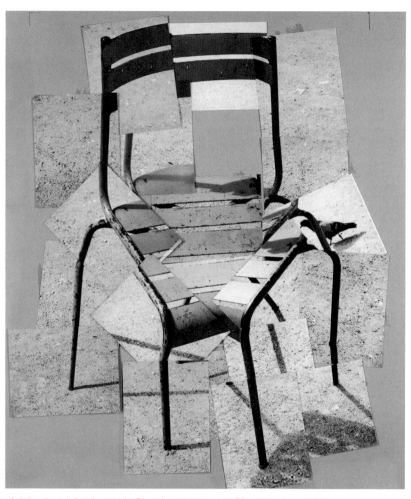

데이비드 호크니, 〈의자, 1985년 8월 10일 파리 뤽상부르 공원〉, 1985년, 포토콜라주.
Edition 10 of 13, 76.2×64.8cm ⓒDavid Hockney Photo Credit: Art Gallery of New South
Wales / Jenni Carter

관인 테이트 미술관이에요. 영국인은 물론 수많은 국내외 관객들이 그림 보는 즐거움을 선물해 준 호크니의 원작을 감상하기 위해 테이트 미술관을 찾아갑니다.

　현대 미술은 관객이 당연히 누려야 할 권리인 감상의 기쁨, 공감대 형성, 예술에 대한 사랑을 상당 부분 빼앗아 버렸어요. 많은 현대 미술 작품이 아름다움이나 감동보다 '기발한 아이디어, 과장, 괴기함, 신성 모독, 시각적 충격'을 추구하며 대중과 멀어지고 있어요. 그러나 현존하는 최고의 현대 미술가 중 한 명인 호크니는 전통 회화에서 중시했던 손과 눈, 마음, 세 가지 요소가 조화롭게 결합된 작품이 예술성이 높다고 믿어요.

　"예술은 질투심이 강해서 우리에게 온 힘을 다 바치라고 요구한다. 나는 정말로 화가의 손을 가졌다. (중략) 매일 농부들처럼 일하는 화가의 작품이 더 진지하다"고 말했던 반 고흐를 본받으려고 끊임없이 노력하고 있어요. 현대인들이 삶의 고단함에 지쳐 불안과 좌절을 느끼고, 고통을 호소하며, 절망에 빠질수록 마음의 위안을 주고 영혼을 풍요롭게 만드는 예술을 갈망한다는 것을 잘 알고 있어요. 그런 이유로 그는 드로잉, 즉 그림이 모든 미술의 출발점이며 탁월한 그리기 실력으로 불멸의 명성을 얻은 얀 반 에이크, 티치아노, 카라바조, 벨라스케스, 렘브란트, 페르메이르, 반 고흐, 모네, 피카소를 숭배한다고 고백해요.

　영국인들은 호크니가 영국 현대 미술의 우수성을 전 세계에 알리는 데 크게 기여한 점을 높이 평가하고 있어요. 그보다 세계 최고의 명성을

지닌 스타 작가인 호크니가 초심을 잃지 않고 그림의 본질을 진지하게 탐구하는 자세를 가졌다는 것을 의미 있게 받아들여요. 그는 최첨단 기술 시대에도 붓과 물감만으로 얼마든지 흥미로운 그림을 그릴 수 있고, 사람들은 변함없이 그림에 매혹당하며, 그림 그리기는 계속되고, 계속되고, 또 계속된다고 믿고 있어요. 영국인들은 그런 그가 위대한 예술가라는 것을 믿어 의심치 않는 거지요.

Tour 1
테이트 모던Tate Modern

주소: Bankside, London SE1 9TG (+44 20 7887 8888)
개관 시간: 일~목요일 AM 10:00~PM 6:00 / 금~토요일 AM 10:00~PM 10:00
입장료: 무료
홈페이지: https://www.tate.org.uk/visit/tate-modern

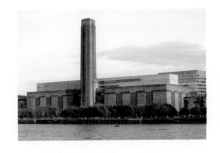

2000년에 개관한 미술관으로, 화력발전소를 개조하여 만들었으며 20세기 이후의 현대 작품을 전시하는 것을 원칙으로 한다. 영국 박물관을 제치고 영국에서 가장 많은 관광객이 방문한 기록을 남기기도 했다. 거대한 1층 홀과 미술관 카페에서 보이는 밀레니엄 브리지로도 유명한 미술관이다. 〈나의 부모님〉 등 데이비드 호크니의 대표작을 소장하고 있다.

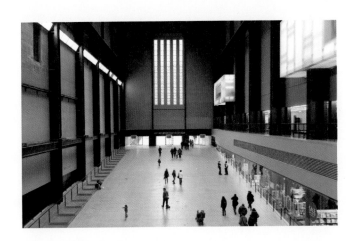

알고
넘어가기!

VISIT TATE BRITAIN TAKE THE TATE BOAT

포토콜라주Photographic Collage**란?**
오려낸 사진을 붙이거나 인쇄된 그림과 사진을
조합하는 특수 사진 기법이다. 데이비드 호크니
는 1982년에 35mm 필름을 인화한 사진으로 포
토콜라주 작업을 시작했다. 이를 통해 2차원의
평면 위에 3차원의 형태를 재현하는 장치에 점
점 빠져들었다.

7장

#독일 #국민화가
#북유럽 르네상스를 꽃피운 독일 미술의 아버지
#알브레히트 뒤러

이름/Name

알브레히트 뒤러Albrecht Dürer

출생지/Place of birth

독일 뉘른베르크

출생일/Date of birth

1471. 5. 21.

사망일/Date of death

1528. 4. 6.

<<<<<<<<<<<<<<<<<<<<<<<<<<<<<<<<<<<<<<<<<<<<<<<<<

유럽 대륙의 중앙에 자리한 독일은 세계 5위권 안에 드는 선진국이자 경제 대국입니다. 독일 하면 떠오르는 몇 가지 이미지가 있어요. 냉전과 분단의 상징인 베를린 장벽, 뮌헨에서 열리는 세계 맥주 축제인 옥토버 페스트, 전 세계 축구팬들을 열광시키는 게르만 전차 군단, 세계 자동차 기술을 선도하는 프랑크푸르트 모터쇼, 세계 최대 규모의 프랑크푸르트 국제도서전 등이 대표적이죠.

독일은 문학, 음악, 미술, 철학 분야에서도 세계적인 수준을 자랑하고 있어요. 『젊은 베르테르의 슬픔』, 『파우스트』의 저자인 대문호 요한 볼프강 괴테, 음악극을 창시한 리하르트 바그너, '북유럽의 레오나르도 다빈치'로 불리는 르네상스 시대 화가 알브레히트 뒤러, 실존주의 철학의 선구자 프리드리히 니체 등이 독일을 대표하는 문화 예술인들입니다. 이 중 뒤러는 독일 미술을 상징해요. 독일인들은 독일 미술의 우수성을 전 세계에 알린 뒤러를 다양한 방식으로 기념하고 있어요.

2002년 유럽 단일 화폐 유로Euro가 통용되기 이전 사용했던 옛 5마르크, 20마르크 화폐에는 뒤러 작품이 새겨져 있었어요. 뒤러의 고향 바이

옛 독일 5마르크와 20마르크

에른주 뉘른베르크에는 뒤러 이름을 딴 광장과 동상이 세워졌어요. 뒤러의 생가는 그의 생애와 업적을 기념하는 박물관으로 운영되고 있습니다.

뒤러는 어떻게 독일 국민화가의 자리에 오를 수 있었을까요?

미술사에 위대한 업적을 남겼어요. 그는 최초, 최고라는 신기록을 가장 많이 세운 화가로도 유명해요. 열세 살에 자화상을 그린 최연소 화가를 비롯해 누드 자화상을 그린 최초의 화가, 미술 이론 저서를 낸 최초의 화가, 위작 방지를 위한 서명을 그림에 최초로 새긴 화가, 기념 메달에 얼굴이 새겨진 북유럽 최초의 화가, 세계 지도와 천구도天球圖를 목판화로 제작한 최초의 화가, 이탈리아로 유학을 간 최초의 북유럽 화가 등 신기록의 역사를 썼어요.

목판화(나무판에 새겨서 찍은 그림)와 동판화(구리판에 새겨서 찍은 그림) 분야에서도 당대 최고 화가였어요. 전 세계에 판화를 보급시키는 데도 큰 역할을 했어요. 당시 뒤러의 고향 뉘른베르크는 활판 인쇄와 목판화 제작에서 유럽 최고 수준을 자랑하는 상공업 도시였어요.

뒤러는 공방에서 판화 기술을 갈고 닦은 후 판화 명장이 되었지만 단순한 기술자를 뛰어넘어 예술가로 인정받기를 원했어요. 그래서 기술에 예술을 더해 복제품인 판화를 예술 작품 수준으로 끌어올렸어요. 당시

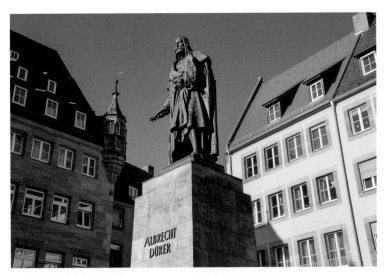

뉘른베르크의 알브레히트 뒤러 동상

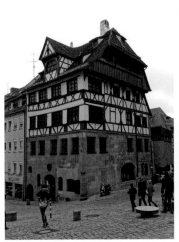

뉘른베르크의 뒤러의 집

독일 미술은 유럽 다른 나라에 비해 주목을 받지 못했지만 뒤러의 판화만은 높은 평가를 받았어요. 기술적으로 완벽한데다 예술성도 빼어났거든요.

유럽 미술의 중심지인 이탈리아나 네덜란드 유명 화가들도 뒤러 판화를 교재로 사용했을 정도였어요. 특히 1498년 펴낸 목판 연작《성 요한묵시록》은 판화 역사상 최고 걸작으로 꼽힙니다.《성 요한묵시록》의 성공으로 뒤러는 유럽 전역에 명성을 떨친 국제적인 화가가 되었어요. 〈묵시록의 네 기사騎士〉라는 제목의 작품은 신약 성경「요한계시록」내용을 15점의 목판화에 옮긴 연작 중 가장 유명합니다.

이 그림에는 세상의 종말과 인류 최후에 대한 이야기가 담겨 있어요. 그림에 등장하는 기사 네 명은 전염병, 전쟁, 굶주림, 죽음을 상징합니다. 뛰어난 기술력과 예술성이 결합된 뒤러의 판화는 판화의 가치를 높이는 한편 미술의 대중화에도 크게 이바지했어요.

뒤러는 예술가들이 자신의 모습을 그린 자화상 분야를 발전시키는 데도 중요한 역할을 했어요. 그는 그림의 한 부분이 아닌 독립된 형태의 자화상을 그렸던 최초의 화가이기도 해요. 미술 역사상 가장 어린 나이인 13세 때 자화상을 그린 화가이자 자신의 벗은 몸을 처음으로 그린 화가라는 진기록도 세웠어요. 그런 근거로 뒤러는 '자화상의 아버지'로 불리지요.

다음 작품(118쪽)은 뒤러 자화상 중 최고 걸작으로 꼽힙니다. 이 그림은 자화상의 역사를 새롭게 썼다는 찬사를 받고 있어요. 예술가의 자부

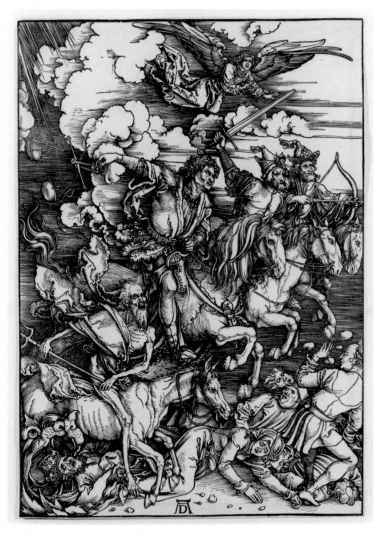

알브레히트 뒤러, 〈묵시록의 네 기사〉, 1498년, 목판화,
39.4×28.1cm, 미국 뉴욕, 메트로폴리탄 미술관

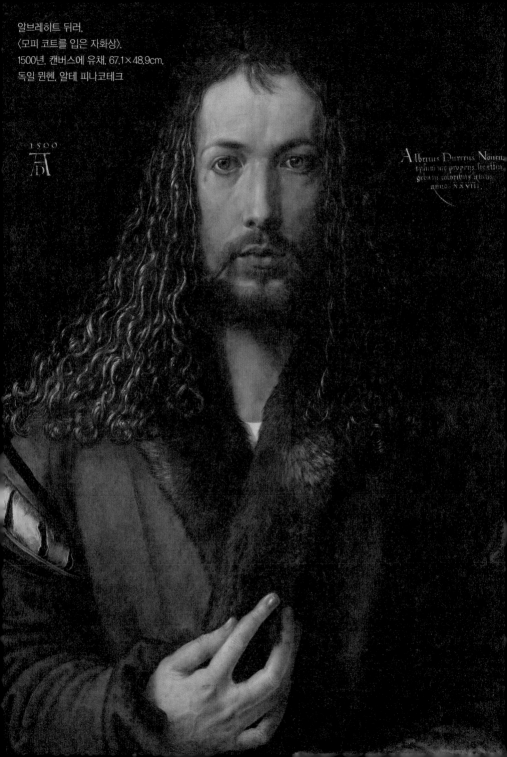

알브레히트 뒤러,
〈모피 코트를 입은 자화상〉.
1500년. 캔버스에 유채. 67.1×48.9cm.
독일 뮌헨, 알테 피나코테크

심을 보여 주는 최초의 자화상이거든요. 당시 화가는 기술자로 취급되어 신분이 낮았는데도 뒤러는 자신을 신성한 존재로 보이도록 연출했어요. 기독교 그림에 등장하는 예수 그리스도처럼 근엄한 표정을 지으며 정면을 응시하는 좌우 대칭 자세를 취했어요. 대체로 전통 미술에서는 최고 권력자의 초상화를 그릴 때 좌우 대칭 구도를 선택했어요. 관객의 시선을 인물에게로 집중시키는 효과를 얻을 수 있거든요. 뒤러는 값비싼 모피 코트를 걸쳤는데 그것도 자신이 고귀한 신분의 예술가라는 점을 강조하기 위해서였어요. 이 작품에서 예술가의 자부심을 나타내는 또 다른 증거도 찾을 수 있어요.

그림 왼편에 "AD 1500"이라고 적힌 알파벳과 숫자가 보입니다. AD는 알브레히트 뒤러 이름과 성의 첫 글자를 딴 서명이고, 1500은 그림을 그린 제작 연도입니다. 뒤러는 원작이라는 것을 증명하고 그 가치를 보증하는 서명을 최초로 디자인하고 사용한 화가였어요.

그리고 결정적으로 그림 오른편에 "나 뉘른베르크 출신의 알브레히트 뒤러는 28세에 지워지지 않는 물감으로 나의 모습을 그렸다"라는 글을 적었어요. 자신의 직업이 화가이며 화가는 존경받을 만한 위치에 있다는 것을 이런 방식으로 강조한 겁니다.

뒤러는 독일 르네상스(14~16세기 서유럽에서 일어난 문화 운동으로 학문이나 예술의 부활·재생이라는 뜻)의 문을 연 선구자였어요. 르네상스를 꽃피운 미술의 중심지인 이탈리아를 두 차례 방문한 것도 원근법과 인체 비례 이론 등 인문학과 자연 과학에 바탕을 둔 미술 이론을 공부하기 위해

서였어요. 독일로 돌아와 수학, 기하학, 원근법을 평생에 걸쳐 연구한 후 지식인이 아닌 화가, 조각가, 기술자들도 독학으로 쉽게 배울 수 있도록 독일어로 쓴 혁신적인 미술 이론 책을 펴냈어요. 1527년에 출간한 『컴퍼스와 자를 이용한 측정술 교본』은 미술뿐 아니라 기하학과 자연 과학 분야에도 큰 영향을 미쳤어요.

『컴퍼스와 자를 이용한 측정술 교본』에 실린 아래 작품에서 뒤러는 작업 과정을 묘사한 목판화와 설명으로 투시도법을 활용한 그림 제작 기법을 쉽게 가르쳐 주었어요. 검은색 실로 만든 격자 그물망을 활용하면 3차원적 인물을 2차원 화폭에 정확하게 표현할 수 있어요. 한낱 기능공에 불과하던 독일 화가와 기술자들은 이론과 실기 연습에 초점을 맞춘 뒤러의 책들을 교재로 삼아 열심히 공부했어요. 덕분에 지식과 교양을 갖춘

알브레히트 뒤러, 삽화 〈누워 있는 누드를 그리는 장인〉, 1525년, 목판화

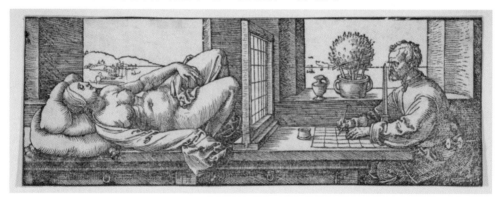

르네상스 인재로 거듭날 수 있었어요. 20세기 독일 출신의 미술사학자 에르빈 파노프스키Erwin Panofsky는 뒤러가 왜 국민화가로 사랑을 받는지 다음의 몇 문장으로 간단히 정리해 주었어요.

"뒤러는 15세기 독일에서 꽃피운 인쇄술과 판화를 예술의 지위로 올려놓았다. 그의 판화가 전 세계에 보급되면서 독일은 미술 대국이 될 수 있었다."

Tour 1
뒤러의 집 Albrecht-Dürer-Haus

주소: Albrecht-Dürer-Str. 39, 90403 Nuremberg (+49 911 231 2568)

개관 시간: 화, 수, 금요일 AM 10:00~PM 5:00 / 목요일 AM 10:00~PM 8:00 / 토, 일요일 AM 10:00~PM 6:00 / 월요일 휴관

입장료: 6유로

홈페이지: https://museums.nuernberg.de/albrecht-duerer-house

1420년경 지어진 목조 주택으로, 뒤러가 1509년부터 세상을 떠난 1528년까지 어머니와 아내, 여러 명의 학생들과 더불어 살았다. 총 4층이고, 당시 부엌과 거실, 작업실 등이 그대로 재현되어 있어 뒤러의 생활을 간접적으로나마 느낄 수 있다. 제2차 세계대전 동안 이 집은 폭격을 당했지만, 여러 차례 수리와 복원 작업을 거쳐 뒤러의 흔적을 좇을 수 있는 박물관으로 탈바꿈했다.

Tour 2
알테 피나코테크Alte Pinakothek

주소: Barer Straße 27 Eingang Theresienstraße 80333 München (+49 892 380 5216)
개관 시간: 화~일요일 AM 10:00~PM 6:00 (화요일은 PM 8:00까지) / 월요일 휴관
입장료: 7유로
홈페이지: https://www.pinakothek.de

독일 뮌헨에 있는 대표적인 미술관으로, 뒤러의 대표작 〈모피 코트를 입은 자화상〉을 소장하고 있다. 주로 1800년 이전의 고전 미술품이 전시되어 있다. 세계 6대 미술관으로 꼽힐 만큼 많은 작품들을 소장하고 있다.

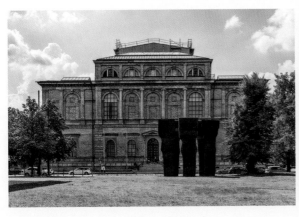

**알고
넘어가기!**

판화Prints란?

목판, 동판, 석판 등에 형상을 새긴 후 잉크나 물감을 칠하여 찍어 내는 회화의 한 장르다. 인쇄될 부분이 볼록한 상태로 남도록 다른 부분을 파내는 볼록 판화, 인쇄될 부분을 새겨 잉크를 남겨 찍는 오목 판화 등이 있다. 처음 판화가 등장했을 때는 단순히 이미지를 베끼기 위함이었고, 다량의 결과물을 만들기 위함이었지만, 렘브란트 시대에 화가 겸 에칭 작가가 등장함으로써 상황이 바뀌기 시작했다. 가치를 높이기 위해 한정된 판만 찍는 '예술 판화'라는 개념이 등장했다. 19세기 중반 이후에는 판화를 제작할 때 한 장씩 서명과 번호를 붙이는 것이 관습이 되었다.

#오스트리아 #국민화가
#빈의 황금기를 이끈 분리파의 거장
#구스타프 클림트

이름/Name

구스타프 클림트Gustav Klimt

출생지/Place of birth

오스트리아 바움가르텐

출생일/Date of birth 사망일/Date of death

1862. 7. 14. **1918. 2. 6.**

〈〈

유럽 중심부에 있는 오스트리아는 문화와 예술의 나라로 유명해요. 매년 전국 곳곳에서 다양한 예술 축제가 열리고 '음악의 도시'로 불리는 수도 빈(비엔나)에서는 날마다 크고 작은 음악 축제와 공연이 펼쳐집니다. 오스트리아 국민은 세계적인 예술가들이 많이 태어난 나라에서 살고 있다는 자부심이 대단해요. 천재 작곡가 볼프강 아마데우스 모차르트, 가곡의 왕 프란츠 슈베르트, 교향곡의 아버지 프란츠 요제프 하이든, 왈츠의 왕 요한 슈트라우스 1세를 비롯해 아르놀트 쇤베르크, 안토닌 드보르자크, 구스타프 말러, 리하르트 슈트라우스, 후고 볼프 등 세계 음악사를 빛낸 음악가들이 모두 오스트리아 출신입니다.

화가 구스타프 클림트와 에곤 실레, 오스카 코코슈카, 훈데르트 바서, 극작가 후고 폰 호프만슈탈, 문학가 아르투르 슈니츨러와 슈테판 츠바이크, 건축가 오토 바그너와 아돌프 로스, 정신 분석의 창시자 지그문트 프로이트도 오스트리아 출신입니다.

특히 국보급 화가로 꼽히는 구스타프 클림트는 오스트리아의 자랑거

리예요. 클림트는 오스트리아의 주요 관광 자원이기도 합니다. 빈 시내 어디에서도 클림트 그림을 활용한 기념품을 파는 가게들을 쉽게 찾아볼 수 있어요. 전 세계에서 온 많은 관광객이 오직 클림트의 걸작을 보기 위해 빈의 벨베데레 궁전을 방문합니다.

오스트리아는 벨베데레 궁전의 인기 소장품인 〈키스〉를 최상급 보물로 특별히 관리하고 있어요. 이 그림이 나라 밖으로 나갈 수 없도록 금지했어요. 도대체 그림 가격이 얼마인지도 알 수 없어요. 〈키스〉를 절대로 팔지 않을 거니까요. 두 남녀가 아름다운 꽃밭에서 입맞춤하는 장면을 그린 이 그림이 왜 걸작으로 평가받는 걸까요? 클림트가 개발한 황금 장식 기법으로 그려진 최고의 작품이기 때문입니다. 그렇다면, 황금 장식 기법이란 무엇인지 자세히 알아보기로 해요.

먼저 이 그림은 황금처럼 찬란하게 빛나요. 값진 금가루와 은박 재료를 사용해 그림을 그렸어요. 클림트가 금을 작품의 주요 재료로 사용하게 된 계기가 있어요. 금세공사였던 아버지의 영향을 받았어요. 또 이탈리아 북부 도시 라벤나 산 비탈레 성당을 방문했을 때 화려한 황금을 사용해 그린 비잔틴 시대 모자이크 기법의 작품을 대하고 황금이 신성한 아름다움을 표현하는 최고의 재료가 될 수 있다는 것을 깨달았어요.

다음으로 연인들의 얼굴과 손, 발 일부를 제외한 나머지는 화려한 문양으로 장식되었어요. 남자의 옷은 강인한 남성을 상징하는 직사각형 문양과 기하학적 도형, 여자의 옷은 부드러운 여성을 상징하는 곡선, 동심원 문양, 화려한 꽃과 식물 문양으로 장식했어요.

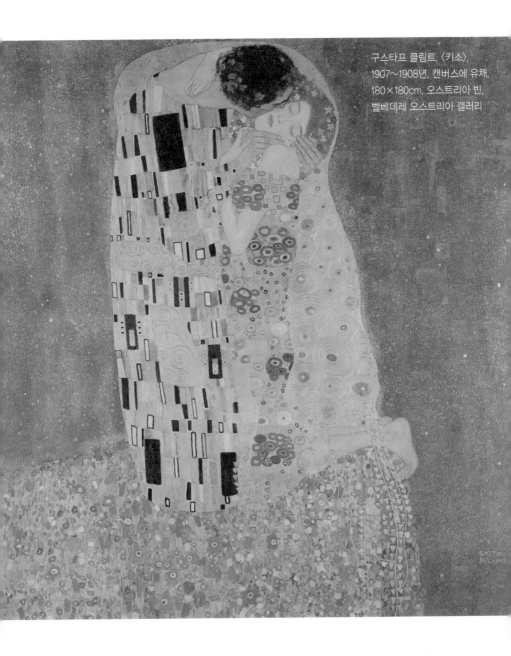

구스타프 클림트, 〈키스〉,
1907~1908년, 캔버스에 유채,
180×180cm, 오스트리아 빈,
벨베데레 오스트리아 갤러리

〈키스〉 중 직사각형 문양과 기하학적 도형, 꽃문양과 식물 곡선 문양을 확대한 부분

눈부신 황금과 화려한 문양이 아름다운 조화를 이룬다고 해서 이를 황금 장식 기법이라고 부르지요. 황금 장식 기법은 그림에 어떤 효과를 가져왔을까요?

입맞춤하는 두 연인이 현실을 초월한 영원의 세계에서 살고 있는 신비한 존재처럼 느껴져요. 클림트는 사랑의 표현인 입맞춤이 단지 육체적인 행위가 아니라 황홀하고 고귀한 감정이며 동시에 관능적인 요소가 들어 있다는 점을 강조하려고 화려한 황금 장식 기법을 활용한 그림을 그린 거예요.

클림트가 개발한 독창적인 황금 장식 기법 그림은 오스트리아 부유층 여성들에게 큰 인기를 끌었어요. 많은 사교계 여성들이 그림 속 모델이 되기를 원했어요. 그중 초상화 모델로 선택된 행운의 여성이 있었는데,

구스타프 클림트, 〈아델레 블로흐 바우어의 초상 1〉, 1907년, 캔버스에 유채, 금과 은. 140×140cm, 미국 뉴욕, 노이에 갤러리

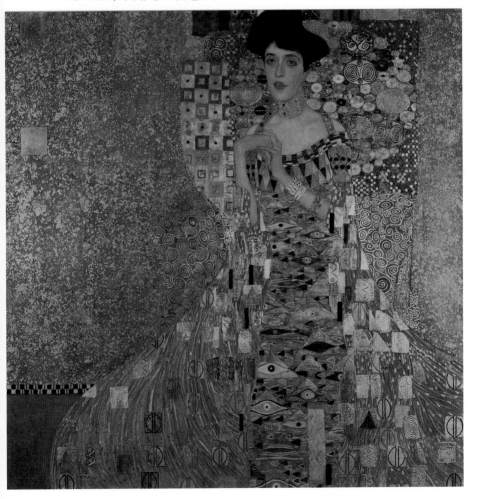

부유한 사업가 페르디난트 블로흐 바우어의 아내인 아델레였어요.

앞의 작품(131쪽)도 황금 장식 기법의 효과를 잘 보여 주고 있어요. 눈부신 황금빛 광채, 자연 현상을 모방하여 만든 소용돌이 문양과 가문을 상징하는 문장 디자인을 활용한 기하학적 무늬는 현실 속 여인 아델레를 천상의 여인처럼 고귀한 존재로 바꾸어 주었어요. 특히 아델레의 드레스 한가운데 눈 모양의 독특한 문양은 더욱 신비로운 분위기를 자아냅니다. 양식화된 눈 문양은 고대 이집트의 태양신 '호루스의 눈'을 떠올리게 해요.

'호루스의 눈'은 '완벽히 파괴되지 않는 눈'을 상징하지요. 호화로운 황금 문양을 모자이크 기법으로 장식한 이 그림은 〈키스〉와 함께 황금 장식 기법의 최고 걸작으로 평가받고 있어요. 2006년 크리스티 경매에서 당시 미술 작품 경매 사상 최고 가격인 1억 3,500만 달러(약 1,594억 원)에 낙찰되어 빼어난 걸작임을 증명했어요.

황금 장식 기법은 성적 욕망을 예술로 승화시키는 효과를 발휘하기도 해요. 오른쪽 작품은 구약 성서의 외경外經 「유딧기」에 나오는 이스라엘의 여성 유디트를 그린 인물화예요. 유디트는 위기에 처한 민족과 조국을 구하려는 심정으로 이스라엘을 침공한 아시리아 장수 홀로페르네스의 목을 벤 애국자입니다. 그런데 그림 속 유디트의 모습에서 여성 영웅의 모습은 찾아보기 어려워요. 진한 화장을 한 유디트는 거의 벌거벗은 몸으로 한쪽 가슴을 드러낸 채 유혹하듯 관객을 바라보고 있거든요. 그녀가 유디트임을 암시하는 유일한 증거물은 그녀의 왼쪽 겨드랑이 사이에 낀 홀로페르네스의 잘린 머리뿐입니다.

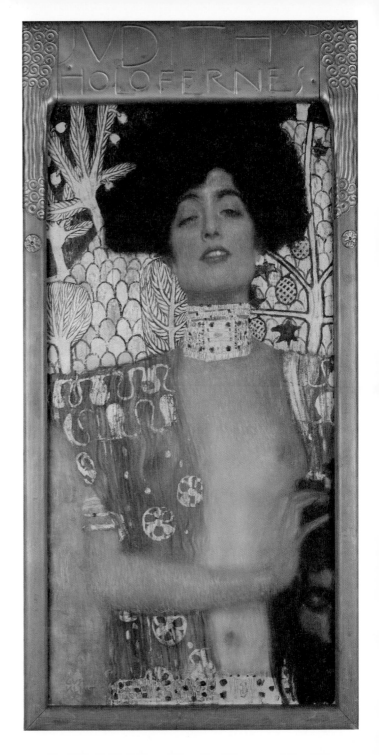

구스타프 클림트,
〈유디트와 홀로페르네스〉,
1901년, 캔버스에 유채와 금,
84×42cm, 오스트리아 빈,
벨베데레 오스트리아 갤러리

클림트는 여성의 관능적 아름다움을 극대화시키는 도구로 황금 장식 기법을 활용했어요. 배경의 황금 나뭇가지 문양, 유디트가 걸친 황금 장식 목걸이와 화려한 금박 레이스 천을 활용해 미술사에서는 유례없는 고품격 에로티시즘을 표현했답니다.

오스트리아인들이 클림트를 위대한 국민화가로 꼽는 또 한 가지 이유가 있어요. 클림트는 오스트리아 미술을 발전시키는 데 매우 중요한 역할을 했어요. 1897년, 실험적이고 혁신적인 예술 단체인 '분리파'를 결성하는 데 앞장섰고, 초대 회장도 맡았어요. '분리하다'라는 뜻의 라틴어에서 유래한 분리파는 말 그대로 틀에 박힌 아카데미 미술이나 상류 사회와 부유층 취향에 부응한 전시회로부터 분리되어 독립적인 예술 세계를 추구했던 예술 운동이었어요. 클림트가 이끌었던 '분리파'는 1905년까지 8년 동안 왕성한 활동을 했어요.

그들은 과거 전통에만 머물며 시대의 변화를 거부하던 보수적이며 권위적인 빈 미술계를 개혁하는 일에 적극적으로 나섰어요. 진보적인 해외 예술 작품들을 오스트리아에 소개하고, 순수 미술과 응용 미술을 통합하는 업적을 남기는 등 유럽 문화에 커다란 영향을 미쳤어요.

다음 작품은 빈의 황금기를 이끌었던 시절, 클림트의 활동상을 보여주는 증거물입니다.

1902년 개최된 제14회 빈 분리파 전시회는 새로운 미술을 추구하는 혁신적 예술가들이 음악가 루트비히 판 베토벤에게 바치는 기념전이었

어요. 빈 분리파는 베토벤을 위대한 영웅으로 숭배했어요. 베토벤은 청각 장애를 가진 어려움에도 불구하고 운명에 굴복하지 않고 예술혼을 발휘해 불멸의 걸작들을 남겼거든요. 또 후원자나 관객을 위한 음악보다 예술가의 고유한 생각과 감정을 작곡에 담는 일이 더욱 중요하다고 믿었던 자유로운 정신의 소유자였어요.

베토벤의 위대한 삶과 음악 세계는 클림트에게 큰 감명을 주었어요. 클림트는 베토벤을 숭배하는 마음을 널리 알리고자 대형 벽화《베토벤 프리즈》를 완성해 전시회에 출품했어요. 18세기 독일의 시인이며 극작가인 요한 프리드리히 폰 쉴러의 「환희의 송가」에

구스타프 클림트,
〈황금 기사〉(《베토벤 프리즈》 중에서),
1902년, 프레스코, 오스트리아 빈,
제체시온

베토벤이 곡을 붙인 교향곡 제9번 〈합창〉에서 창작의 영감을 얻어 완성한 작품이지요.

작품 속 칼을 든 황금 기사는 베토벤, 황금 기사 머리 위쪽 여자들은 고통받는 약자를 상징해요. 베토벤의 음악이 악의 세력을 물리치고 인류를 구원한다는 메시지를 그림에 담은 겁니다.

혹시 빈을 여행할 계획이 있다면 황금빛 돔Dome 지붕이 인상적인 빈 분리파 회관(제체시온Secession)을 방문해 《베토벤 프리즈》를 감상해 보세요. 회관 정문 입구에 황금으로 새겨진 "시대에는 예술을, 예술에는 자유를"이라는 글귀도

제체시온 건물의 모습. 황금빛 돔이 인상적이다.

꼭 살펴보세요. 전통과 권위에 도전하고 자유로운 예술을 추구했던 분리파의 설립 목표를 확인할 수 있을 테니까요.

클림트의 〈키스〉를 활용한
오스트리아의 우표

Tour 1
벨베데레 오스트리아 갤러리Österreichische Galerie Belvedere

주소: Schloss Belvedere, Prinz Eugen-Straße
27, 1030 Wien (+43 1 795 570)
개관 시간: 매일 AM 9:00~PM 6:00 (금요일은 PM
9:00까지)
입장료: 22유로
홈페이지: https://www.belvedere.at

황실의 미술 전시관으로 쓰였던 이 미술관은 주로 세기말과 아르 누보
시대 오스트리아 화가들의 작품을 많이 소장하고 있다. 상궁과 하궁 전
시관으로 나뉘는데, 2008년부터 하궁의 작품들을 모두 상궁에 모아 한
곳에서 볼 수 있도록 상설 전시하고 있다. 하궁은 특정한 주제의 기획
전시를 위해 사용된다. 구스타프 클림트의 〈키스〉, 에곤 실레의 〈포옹〉
등이 전시되어 있어 늘 방문객들로 가득하다.

Tour 2
제체시온Secession

주소: Friedrichstraße 12, 1010 Wien (+43 1 587 53 07)
개관 시간: 화~일요일 AM 10:00~PM 6:00 / 월요일 휴관
입장료: 9.5유로
홈페이지: https://www.secession.at

1897년에 지어진 건물로 황금색 월계수 잎을 새긴 돔이 특징이다. 건물
정면에는 "시대에는 예술을, 예술에는 자유를"이라는 글귀가 쓰여 있
다. 제체시온은 19세기 말 오스트리아를 중심으로 일어난 예술 운동인
'제체시온'을 주도한 예술가들이 주축이 되어 세운 건물이다. 제체시온
은 '분리한다'는 뜻으로 '분리파'로 칭하기도 한다. 19세기 역사주의로
부터 분리되어 기존의 보수적이고 폐쇄적인 예술을 타파하고 진보적인
예술을 지향하겠다는 목표를 지녔다. 클림트의 《베토벤 프리즈》를 볼
수 있어 인기가 높다.

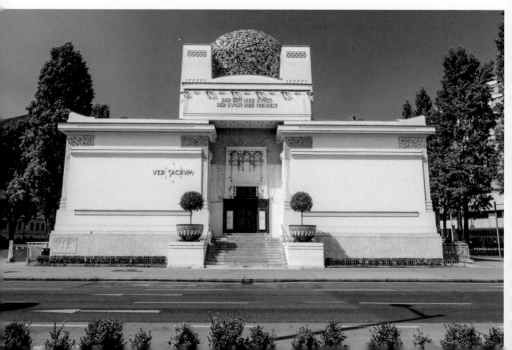

알고
넘어가기!

비잔틴 모자이크 기법Byzantine Mosaic이란?

모자이크란 색깔이 있는 유리, 대리석, 금속, 조개껍데기 등 적당한 재료의 작은 조각들을 배열하여 무늬나 그림을 그려, 이것을 접착제로 평면에 고정한 것을 말한다. 이는 중세 시대에 비잔틴 제국의 교회 벽 장식을 위해 폭넓게 사용되었다. 비잔틴 제국에서는 모자이크 도상의 모티프와 주제를 고대 미술, 특히 알렉산드리아 회화에서 차용했고, 상징적인 의미를 부여했다. 비잔틴 미술은 무엇보다도 종교 미술이다. 예술가의 개성을 억제하고 신학적 의미가 부여된 전통적 방법에 따라 작품이 제작되었다.

9장

#벨기에 #국민화가
#역발상의 대가 #르네 마그리트

이름/Name

르네 마그리트René Magritte

출생지/Place of birth

벨기에 레신

출생일/Date of birth

1898. 11. 21.

사망일/Date of death

1967. 8. 15.

<<<<<<<<<<<<<<<<<<<<<<<<<<<<<<<<<<<<<<<<<<<<<<<<<<

유럽 북서부에 있는 벨기에는 유럽의 작은 나라 중 하나예요. 비록 국토는 작지만 산업과 경제가 일찍부터 발달한 선진 국가입니다. 벨기에의 수도 브뤼셀은 '유럽 연합의 수도'로 불려요. 유럽 국가들의 연합체인 유럽 연합 본부EC를 비롯해 북대서양 조약 기구NATO, 세계 관세 기구WCO가 있는 유럽 경제·정치·문화의 중심지거든요.

벨기에 하면 오줌싸개 동상, 초콜릿, 맥주 등을 떠올리게 되지만 실은 세계 미술사에 큰 업적을 남긴 거장들을 배출한 미술 강국이에요. 피터 브뤼헐, 안토니 반다이크, 페테르 파울 루벤스, 제임스 엔소르, 르네 마그리트 등 대가들이 모두 벨기에 출신입니다. 이 중 벨기에 국민이 특히 좋아하는 화가는 르네 마그리트예요. 브뤼셀에 있는 왕립미술관과 르네 마그리트 미술관, 마그리트가 살았던 생가는 세계적인 관광 명소로 손꼽혀요.

벨기에 왕립미술관을 방문하면 마그리트의 대표작을 만날 수 있어요. 이 작품에는 어디서나 쉽게 볼 수 있는 평범한 주택이 등장해요. 집 주변

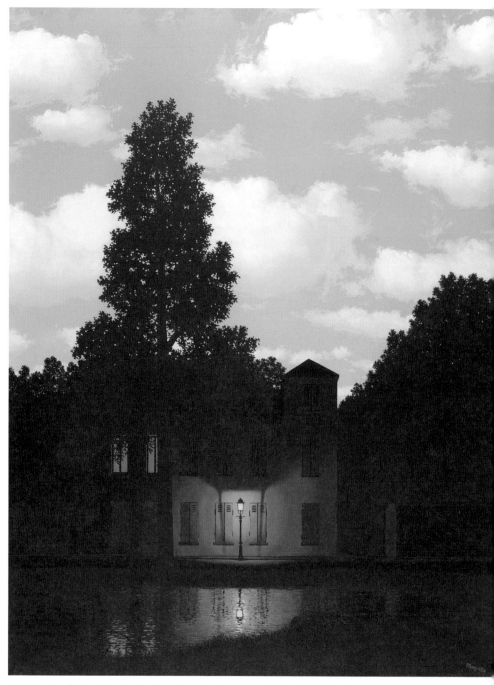

르네 마그리트, 〈빛의 제국〉, 1954년, 캔버스에 유채, 146×114cm, 벨기에 브뤼셀, 벨기에 왕립미술관

나무들, 어둠을 밝히는 가로등, 호수는 특별하지 않아요. 전혀 눈길을 끌 만한 풍경이 아닌데도 신기하게도 보는 사람의 마음을 사로잡아요. 왜 이런 느낌을 받게 되는 걸까요?

그림 속 하늘을 살펴보세요. 땅은 어두운 밤인데 하늘은 환한 대낮이에요. 하루에 낮과 밤이 동시에 나타나는 초자연적인 현상을 보여 주고 있어요. 마그리트는 왜 밤이면서 낮인 풍경화를 그렸을까요? 관람객의 흥미를 자극해 색다른 즐거움을 안겨 주려는 겁니다. 한편으로 그림에 집중시켜 작품의 메시지를 전하려는 의도도 깔려 있어요.

마그리트는 고정 관념에서 벗어나 거꾸로 생각하는 역발상의 기술을 그림에 활용한 화가로 유명해요. 또 역발상의 효과를 더욱 높이고자 데페이즈망 기법을 즐겨 사용했어요. 데페이즈망은 일상에서 흔히 보았던 익숙한 사물을 엉뚱한 상황에 배치하고 낯설게 만들어 신비감을 불러일으키는 회화 기법을 가리켜요.

초현실주의 예술가들이 즐겨 사용한 혁신적 기법인데 마그리트는 이를 가장 적극적으로 작품에 사용한 대표적 화가이지요. 1924년 프랑스 파리에서 태동한 초현실주의는 말 그대로 현실을 초월한 예술을 가리켜요. 마그리트를 비롯한 초현실주의 예술가들은 오스트리아의 정신 분석학자 프로이트의 이론에 많은 영향을 받았어요. 인간의 본성은 외양이 아닌 내면, 즉 무의식에 숨겨져 있다고 믿었어요.

보통 사람은 무의식이라는 광대한 영역이 자신의 내면에 자리하고 있다는 사실조차 깨닫지 못해요. 무의식은 본능의 영역으로, 사회 질서와

윤리 도덕을 위협하는 요소를 지녔고, 그런 이유에서 의식이라는 감시관이 무의식의 지배를 받지 않도록 늘 감시하고 통제하거든요.

초현실주의자 예술가들은 의식에 의해 검열받고 억압당하는 무의식을 해방시키면 진정한 자유를 누릴 수 있다고 생각했어요. 특히 마그리트는 직관과 사고 능력이 결합된 직관력을 발휘하면 자기 안에 잠재된 무한한 에너지를 활용할 수 있고 통찰력도 갖게 된다고 확신했어요. 창조의 원천이 논리와 상식이 아닌 직관력에 있다는 것을 증명하는 도구로 데페이즈망을 활용한 거죠. 다음 작품을 감상하면 데페이즈망의 효과를 실감할 수 있답니다.

오른쪽 그림에 겨울 코트를 입고 모자를 쓴 남자가 등장했어요. 이 남자가 누구이고, 어떻게 생겼고, 나이가 몇 살인지도 알 수 없어요. 초록색 사과가 남자의 얼굴을 가렸으니까요. 남자의 얼굴과 사과는 공통점이 없는데도 엉뚱하게 연결 지어 호기심을 불러일으켜요. 익숙한 대상을 낯설게 만들면 재밌고, 색다르게 보이게 하는 효과를 낼 수 있어요.

마그리트는 흔히 상식으로 통하는 고정 관념에서 벗어나 익숙한 대상을 처음 대하듯 새로운 눈으로 바라보기를 원했어요. 습관에 길들여지면 다르게 생각하는 힘을 잃게 되거든요. 습관은 창의성을 없애는 장애물이며 혁신의 적이라고 생각했지요.

친숙한 놀라움을 선사하는 마그리트 그림은 철학자들의 관심을 끌었어요. 다른 사람의 생각을 그대로 따르지 않고 자기 자신에게 질문을 던지고 해답을 찾는 힘을 길러 주기 때문이지요. 다음 작품은 철학자들이

르네 마그리트, 〈사람의 아들〉, 1964년, 캔버스에 유채, 116×89cm, 개인 소장

르네 마그리트, 〈이미지의 배반〉, 1928~1929년, 캔버스에 유채, 60.3×81.1cm, 미국, 로스앤젤레스 카운티 미술관

왜 마그리트 그림을 좋아하는지 알려 줍니다.

　그림에 담배를 피울 때 사용하는 평범한 파이프가 등장했어요. 이 파이프도 언뜻 보면 눈길을 끌 만한 점이 없어요. 그러나 파이프 아래 프랑스어로 쓰인 글의 뜻을 알고 그림을 다시 보면 호기심이 생겨납니다. "Ceci n'est pas une pipe(이것은 파이프가 아니다)"라고 적혀 있어요. 마그리트는 왜 파이프를 그려 놓고도 파이프가 아니라고 적었을까요? 이 파이

프는 비록 실물과 똑같이 사실적으로 그려졌다고 하더라도 엄연히 그림일 뿐 실제 파이프는 아니라는 의미예요. 정확히 말하자면 실제 파이프가 아니고 파이프 그림인 거죠.

수수께끼 같은 이 그림은 고정 관념에 사로잡혀 실제가 아닌데도 실제로 착각하는 사람들에게 깨달음을 안겨 주었어요. 전통적으로 미술은 인간의 감성을 풍부하게 하거나 아름다움을 느끼게 하는 역할을 했어요. 그러나 마그리트는 그림이 생각의 도구로 활용될 수 있는 길을 열어 주었어요. 틀에 박힌 생각을 하는 사람들에게 '대체 이게 무슨 의미지?'라는 질문을 던졌어요. 아울러 보이는 것 이상을 볼 수 있는 눈을 갖게 해 주었어요. 그래서 '그림으로 보는 철학'으로 불리고 있어요.

다음 작품은 마그리트가 철학적인 질문을 던지는 도구로 액자 구조를 활용했다는 것을 보여 줍니다. 시나소설, 영화, 시나리오 등에서 커다란 이야기 안에 또 다른 작은 이야기가 들어 있는 줄거리 구성을 액자

르네 마그리트, 〈인간의 조건〉,
1933년, 캔버스에 유채, 100×81cm,
미국, 워싱턴 국립미술관

구조額子構造라고 해요. 연극에서는 극중극劇中劇이라고 하고요. 전체 주제 속에 삽입된 또 하나의 작은 주제는 연출 효과를 극대화해요. 주로 문학인들이 액자 구조를 즐겨 사용하고 화가들 중에서는 마그리트가 액자 구조 그림을 즐겨 그렸어요.

앞의 그림(149쪽)을 언뜻 보면 커다란 유리 창문 밖으로 자연 풍경이 펼쳐진 실내 공간을 그린 것처럼 보여요. 그러나 자세히 보면 캔버스 옆면 흰색 천과 이젤에 부착된 고정판을 발견할 수 있어요. 이젤 위에 놓인 캔버스에는 풍경이 그려져 있고 그 그림은 교묘하게 창문을 통해 보이는 바깥 풍경을 가리고 있는 거죠. 캔버스에 그려진 풍경은 창밖 풍경과 복제된 듯 똑같아요.

어디까지가 그림이고 어디까지가 바깥 풍경인지 보는 사람을 헷갈리게 해요. 마그리트는 왜 이런 알쏭달쏭한 그림을 그렸을까요? '우리는 어떻게 세상을 바라보는가'라는 질문을 던지기 위해서예요. 대체로 사람들은 현실을 복제한 이미지를 실제라고 착각하면서 살아가고 있어요. 진품이 아닌 복제품을 진품으로 받아들이기도 하고요. 비유하자면 이 그림에서 창문 밖 실제 풍경은 진품, 캔버스에 그려진 풍경은 복제품인 거죠.

마그리트는 진짜보다 더 진짜 같은 가짜에 속아 실체를 깨닫지 못하는 사람들에게 참되고 진실된 세계를 볼 수 있는 새로운 눈을 선물하고 싶었어요. 그런 이유로 그림 안에 또 다른 그림이 들어간 액자 구조를 즐겨 사용한 거예요.

마그리트는 평생 동안 남과 다른 시선으로 세상을 바라보았고, 미술

의 관습과 질서를 무조건 따르기보다 도전했어요. 마그리트만의 독창성, 기발한 유머 감각, 신비한 분위기는 다음 작품에서도 나타납니다.

한 남자가 마치 투명 인간이라도 되는 양 담벼락을 뚫고 지나갑니다. 현실에서는 인간이 단단한 벽돌 담벼락을 통과하지 못해요. 꿈에서나 가능할 법한 일을 왜 그림으로 그린 걸까요?

내가 상상하면 현실이 된다는 말이 있어요. 마그리트는 상상이 현실이 되는 세상을 꿈꾸었던 화가예요. 그림 속 벽은 상상력을 가두는 장벽이나 인

르네 마그리트, 〈만유인력〉, 1943년, 캔버스에 유채, 100×73cm

간의 한계를 상징해요. 마그리트는 틀 속에 갇힌 생각에서 벗어나야만 새로운 세상이 열린다고 믿으며 자신의 상상을 그림으로 그렸어요.

과거 상상으로 쓰인 SF 소설과 영화에 등장했던 것들 중에서 오늘날 현실에서 이루어진 것들이 많아요. 이 그림은 불가능을 가능으로 바꿔 주는 마법이 상상력이라는 것을 보여 주고 있어요.

벨기에인들이 조국을 빛낸 마그리트를 국민화가로 숭배하는 현상은 당연해요. 고정 관념과 편견을 깨는 마그리트 작품은 창의성과 상상력이 중요해진 21세기에 더욱 많은 사랑을 받고 있거든요. 현대 미술뿐만 아니라 디자인, 광고, 영화 등 다른 예술 분야에도 커다란 영향을 미쳤어요. 마그리트 그림에 영감을 받은 대표적 인물로는 애니메이션의 거장인 일본의 미야자키 하야오와 영화 〈매트릭스〉의 감독 라나와 릴리 워쇼스키를 꼽을 수 있어요.

브뤼셀에 있는 마그리트 생가 겸 박물관

언젠가 브뤼셀을 방문할 기회가 생기면 일부러 시간을 내서라도 마그리트의 작품이 태어난 생가를 방문해 보세요. 마그리트가 아내 조르제트와 함께 24년간 살았던 집 안 곳곳에서 마그리트 작품에 자주 등장하는 사물들을 발견하는 기쁨을 누릴 수 있을 거예요. 마그리트의 상징물인 중절모를 비롯해 벽난로, 창문, 계단, 옷장, 시계, 우산 등이 그대로 보존되어 있으니까요.

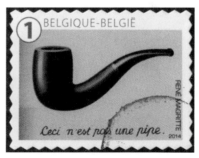

마그리트의 〈이미지의 배반〉이 담긴 우표

Tour 1
벨기에 왕립미술관
Royal Museums of Fine Arts of
Belgium

주소: Rue de la Régence 3, 1000
Bruxelles (+32 2 508 32 11)

개관 시간: 화~금요일 AM 10:00~PM 5:00, 토~일요일 AM 11:00~PM 6:00
(마그리트 미술관: 월~금요일 AM 10:00~PM 5:00, 토~일요일 AM 11:00~PM 6:00)

입장료: 15유로 (마그리트 미술관만 보려면 10유로로)

홈페이지: https://www.fine-arts-museum.be

벨기에 최고의 미술관으로, 15세기 초부터 현재까지의 드로잉, 회화, 조각 등 2만 점 이상의 작품을 소장하고 있다. 올드 마스터스 미술관과 현대 미술관, 마그리트 미술관, 세기말 미술관 등 네 곳으로 나뉜다. 마그리트 미술관에는 〈빛의 제국〉 등 대표작들이 전시되어 있다.

Tour 2
르네 마그리트 박물관René Magritte Museum

주소: Rue Esseghem 135, 1090 Jette (+32 2 428 26 26)
개관 시간: 수~일요일 AM 10:00~PM 6:00 / 월, 화요일 휴관
입장료: 8유로
홈페이지: http://www.magrittemuseum.be

브뤼셀 외곽에 있는 르네 마그리트 박물관이다. 이곳은 마그리트가 아내 조르제트와 24년을 살았던 생가를 박물관으로 개조한 것이다. 마그리트가 직접 사용하던 물건과 그의 그림에 자주 등장하는 모자, 의자 등을 직접 볼 수 있어 마그리트를 좋아하는 이들에게는 성지와 같은 곳이다.

초현실주의Surrealism란?

제1 · 2차 세계대전 사이에 미술과 문학 전반에 걸쳐 일어난 예술 운동이다. 초현실주의는 20세기 미술 운동 중 가장 조직화되고 엄격하게 통제된 운동이었다. 초현실주의의 핵심은 현실이란 논리적인 사고에 의해 이해 가능한 사건들의 질서 잡힌 체계가 아니라, 설명할 수 없는 우연의 일치도 가능하게 하는 '객관적인 우연'이라는 믿음이었다. 호안 미로, 만 레이, 르네 마그리트, 살바도르 달리 등이 대표적인 초현실주의 예술가들이다.

데페이즈망Dépaysement이란?

주로 우리의 주변에 있는 대상들을 매우 사실적으로 묘사하고 그것과는 전혀 다른 요소들을 작품 안에 배치하는 방식으로, 일상적인 관계에 놓인 사물과는 이질적인 모습을 보이는 초현실주의의 방식이다.

#스페인 #국민화가
#스페인의 애국심을 일깨운 전쟁화의 대가
#프란시스코 고야

이름/Name
프란시스코 고야Francisco Goya

출생지/Place of birth
스페인 아라곤 푸엔데토도스

출생일/Date of birth
1746. 3. 30.

사망일/Date of death
1828. 4. 16.

〈〈

유럽 남서부 이베리아 반도에 있는 스페인(에스파냐)의 정식 국가명은 스페인 왕국Kingdom of Spain입니다. 스페인을 상징하는 대표적 문화유산으로는 소를 상대로 싸우는 투우鬪牛, 정열적인 전통 춤인 플라멩코, 뜨거운 태양 아래 펼쳐지는 화려한 축제들을 꼽을 수 있어요. 태양의 땅, 열정의 나라로 불리는 스페인이 전 세계에 자랑하는 국민화가는 프란시스코 고야입니다. 고야는 스페인 고유의 민족 정서와 역사적 사건을 그림에 담아내는 한편 인간의 내면에 감춰진 폭력성을 고발했어요. 그래서 스페인 국민들이 위대한 화가로 숭배하는 거죠. 스페인의 수도 마드리드에 있는 프라도 국립미술관을 방문하면 스페인 역사를 한눈에 읽을 수 있는 작품을 감상할 수 있어요.

다음 페이지의 초상화 속 인물들은 당시 스페인 국왕 카를로스 4세와 그의 가족입니다. 카를로스 4세는 수석 궁정 화가인 고야에게 왕실 초상화를 주문했어요. 궁정 화가는 궁정에서 일한 대가를 받고 그림을 그렸던 화가들을 말해요. 뛰어난 그림 실력을 갖춘 화가만이 절대 권력자인

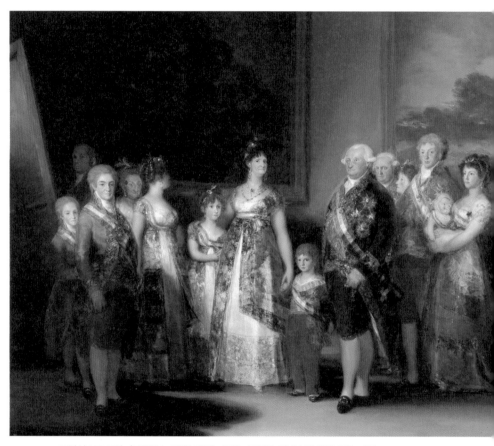

프란시스코 고야, 〈카를로스 4세의 가족〉, 1800~1801년, 캔버스에 유채, 280×336cm,
스페인 마드리드, 프라도 미술관

왕의 초상화를 그릴 수 있는 자격을 가졌어요. 이 중 수석 화가는 궁정에서 일하는 여러 화가 중에서 우두머리 화가를 가리켜요.

과거 유럽 궁정은 최고 실력을 가진 1급 화가에게 '왕의 수석 화가'라는 명예로운 이름을 붙여 주었어요. 이 그림은 미술 역사상 가장 위대한 왕실 초상화 중 한 점으로 꼽혀요. 왕실의 권위, 부유함, 사회적 지위를 확인시키는 데 그치지 않고 각 인물의 개성, 신체적 특징, 감정 상태까지도 드러냈기 때문입니다.

일반적으로 왕실 초상화는 왕족들을 근사하게 보이도록 연출해 왕실의 위엄을 널리 알리는 도구로 활용되었어요. 그러나 고야는 왕족들을 이상적으로 꾸민 모습으로 그리지 않았어요. 각 인물의 개성과 감정을 예리한 눈으로 들여다보고 그것을 초상화에 담았지요. 예를 들면, 그림 속 왕실 가족들은 모두 금으로 장식된 화려한 옷을 입었어요. 또 남자인 왕과 왕자, 왕의 남동생, 사위는 예복을 입었고, 왕실 훈장이 달린 어깨띠를 맸어요. 그림 한가운데 서 있는 왕과 왕비의 얼굴과 자세를 관찰해 보세요.

절대 권력자인 왕보다 마리아 루이사 왕비가 훨씬 당당하고 자신감이 넘치며 위엄이 느껴집니다. 실제로도 카를로스 4세는 무능한 왕이었어요. 국가 권력을 왕비와 그녀가 신임하는 재상인 마누엘 고도이에게 떠넘기고 사냥을 즐기다가 나라를 곤경에 빠뜨렸거든요.

고야는 인물의 얼굴 표정과 자세를 통해 스페인의 실제 권력자는 왕이 아니라 왕비라는 사실을 간접적으로 알려 준 거죠. 참, 이 초상화에서 고야의 모습도 찾을 수 있어요. 그림 왼쪽 뒤편, 한 남자가 커다란 캔버

스에 그림을 그리는 모습이 희미하게 보이는데 바로 고야예요. 서양 미술에서는 르네상스 시대부터 화가가 집단 초상화에 자신의 모습을 눈에 띄지 않게 살짝 끼워 놓는 전통이 있었답니다.

고야는 스페인 국민의 애국심을 일깨우는 걸작도 남겼어요.

프란시스코 고야, 〈1808년 5월 3일〉, 1814년, 캔버스에 유채, 260×340cm,
스페인 마드리드, 프라도 미술관

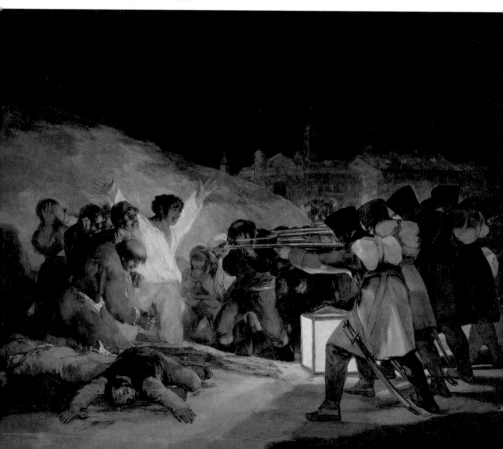

왼쪽 작품은 스페인을 침략한 프랑스 군대가 마드리드 시민을 교외에서 무자비하게 처형하는 장면을 그린 거예요. 총칼로 무장한 프랑스 군인들이 체포당한 스페인 민중에게 총구를 겨누고 있어요. 비참하게 살해당한 사람들의 몸에서 흘러나온 피가 땅을 적시고 피 웅덩이를 만들었어요.

　　당시 프랑스 군대는 폭력을 써서 도시를 억지로 빼앗고 많은 마드리드 시민을 살해했어요. 침략자의 잔인한 행동에 분노한 스페인 민중이 보복하려고 반격에 나섰다가 붙잡혀 총살형을 당했어요. 그 비극적인 날이 1808년 5월 3일이었어요.

　　조국을 침공한 점령군에 용감히 맞서 싸우다가 목숨을 잃은 스페인 민중의 애국심은 고야의 창작 혼을 자극했어요. 고야는 실제로 일어났던 끔찍한 사건에 예술가적 상상력을 덧붙여 인간이 저지른 최악의 범죄는 전쟁이라는 반전 메시지를 이 그림을 통해 전한 거죠.

　　이 그림은 스페인 우표에도 실렸어요. '전쟁화의 걸작'이라는 미술사적 평가를 받고 있는데다 스페인 국민들의 가슴에 자유주의 정신과 애국심의 상징으로 영원히 남아 있기 때문이지요.

　　고야는 인간의 내면에 숨겨진 폭력성과 광기, 어리석음을 폭로하는 그림을 그린 업적도 남겼어요.

프란시스코 고야의 〈1808년 5월 3일〉 우표

이 작품에서 의자에 앉은 한 남자가 책상에 엎드린 채 잠들었어요. 남자는 글을 쓰다가 잠깐 잠든 것 같아요. 책상 위에 종이와 펜이 놓여 있거든요. 그런데 잠든 남자 주변을 고양이, 스라소니, 올빼미, 박쥐 떼가 에워싸고 있어요. 맨 왼쪽 올빼미는 날카로운 펜으로 잠든 남자의 팔을 찌릅니다.

한눈에 보아도 불길한 느낌을 자아내는 그림의 의미는 무엇일까요? 답은 왼쪽 책상 면에 적힌 "이성의 잠은 괴물을 낳는다"라는 글귀가 말해 줍니다. 남자는 이성적인 인간, 잠은 본능이 지배하는 무의식의 세계, 야생동물은 인간의 악한 본성을 상징해요. 즉 인간이 옳고 그름을 판단할 수

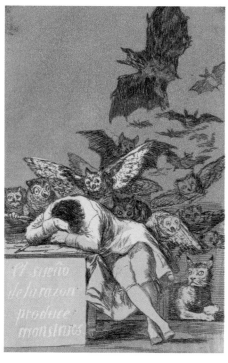

프란시스코 고야, 〈이성의 잠은 괴물을 낳는다〉, 1797~1798년, 동판화, 18.9×14.9cm, 미국 미주리, 넬슨-앳킨스 미술관

있는 이성을 잃어버리면 자신도 모르게 괴물이 되어 간다는 메시지를 그림을 통해 전한 겁니다.

고야는 평생에 걸쳐 인간의 어두운 감정을 그림으로 옮기는 작업에 몰두했어요. 마드리드 서쪽 '귀머거리의 집'이라고 부르던 별장을 구입

한 이후에는 본격적으로 악몽처럼 어둡고 무서운 그림들을 그렸어요. '귀머거리의 집'으로 불리게 된 것은 집주인이 청각 장애인인데다 집을 산 고야도 귀가 멀었기 때문입니다. 고야는 40대 중반에 중병에 걸려 청력을 잃었어요. 74세인 1820년부터 77세인 1823년까지 고야는 약 4년에 걸쳐 자신의 저택 실내 벽에 검은색을 사용해 14점의 벽화를 그렸어요. 미술사에서는 인간의 악한 본성을 검은색에 담아낸 고야의 작품들을 '검은 그림'이라고 부릅니다.

다음 작품은 '검은 그림' 연작 중 한 점입니다. 깊은 밤, 숫염소 모습을 한 악마와 마녀들이 모여 잔치를 벌이고 있어요. 그림에서 불길하고 음산한 기운이 느껴지는 것은 검은색조로 그려졌기 때문이죠. 고야가 검은색만으로 그림을 그린 데는 이유가 있어요. 그는 검정이 인간의 악한 본성에 해당하는 광기, 폭력성, 잔혹함을 표현하는 데 가장 효과적인 색이

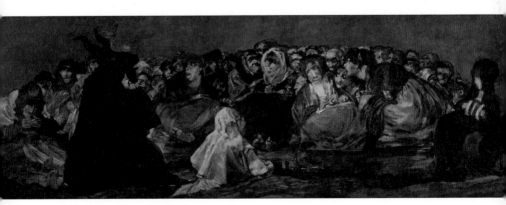

프란시스코 고야, 〈마녀들의 연회〉, 1821년

라고 생각했어요. 검정은 어둠, 죽음, 공포, 불행, 절망 등을 상징하는 색이기도 하니까요.

미술 전문가들은 화가의 절망감이 검은색에 투영되었다고 해석하기도 해요. 당시 고야는 인생에서 가장 힘든 시기를 보내고 있었어요. 귀가 먼 노인인데다 큰 병을 앓고 난 후 건강도 좋지 않았어요.

또 전쟁과 혁명, 종교 탄압 등 불안한 정치적 상황으로 인해 나라는 혼란에 빠졌어요. 또 악명 높은 스페인 종교재판소는 민중을 이단 죄로 가혹하게 처벌했어요. 그림 속 악마와 마녀는 국민을 억압하고 탄압했던 스페인 왕국과 타락한 교회를 상징해요. 그런 한편 인간의 마음속에 자리 잡은 증오심과 미신, 어리석음을 상징하기도 합니다. 고야는 공포스러운 시대 분위기와 절망적인 마음을 검은색에 담아 고발한 것이죠.

오늘날 고야는 인물의 개성과 심리 상태까지도 표현한 초상화의 거장, 전쟁의 참상을 고발한 전쟁화의 대가, 인간의 사악한 본성을 꿰뚫어 본 철학가라는 찬사를 받고 있어요.

만일 스페인을 여행하는 기회가 생긴다면 마드리드 산 페르난도 왕립 미술 아카데미를 방문하는 일정을 꼭 짜도록 하세요. 고야의 작업실 환경과 그가 어떤 방식으로 그림을 그렸는지 알려 주는 오른쪽 작품을 만날 수 있으니까요.

고야의 작업실에는 커다란 창문이 있었군요. 크고 넓은 창문을 통해 들어오는 환한 햇빛을 받으며 캔버스에 그림을 그리는 고야가 보입니다. 고야가 패션에 무척 신경을 썼다는 것도 알 수 있어요. 멋스러운 모자에

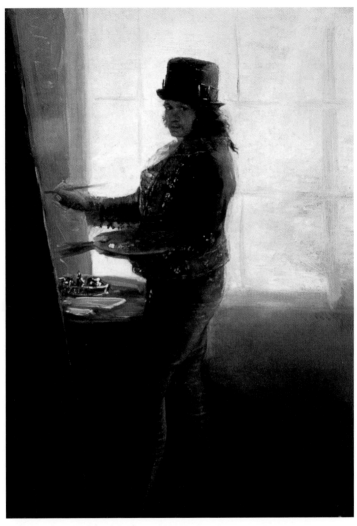

프란시스코 고야, 〈작업실의 자화상〉, 1791~1792년, 캔버스에 유채, 40×27cm,
스페인 마드리드, 산 페르난도 왕립 미술 아카데미

수놓은 주름 장식이 달린 조끼를 입었고, 다리에 딱 달라붙은 스타킹을 신었어요. 자, 고야가 쓴 모자의 챙을 자세히 보세요. 챙 끝에 뾰족하게 서 있는 금속 막대는 양초를 꽂을 수 있는 촛대예요. 당시에는 전기가 공급되지 않았기 때문에 화가들이 밤에 그림을 그릴 때 이런 촛대 모자를 쓰고 양초를 모자에 꽂아 어둠을 밝혔어요.

영국의 미술 평론가 로라 커밍은 저서 『자화상의 비밀』에 고야의 아들 하비에르의 말을 빌려 이렇게 적었어요. "고야는 투명한 아침 햇살을 받으며 작업하는 것을 좋아했지만 그러면서도 '마무리는 밤에 인공적인 불빛 아래에서' 하는 것을 즐겼다고 한 말과 부합하는 사실이다. 고야가 모자를 촛불 받침대로 바꿔 가까이서 불빛을 비춰 작업한 유일한 화가는 아니지만 소위 '촛대 모자'를 쓰고 있는 모습을 그린 화가는 그가 유일하며, 그런 면에서 그는 '업계의 비기祕機'를 드러낸 유일한 화가일 것이다."(『자화상의 비밀』, 로라 커밍 지음, 아트북스, 2018년)

고야의 자화상은 예술가의 작업실이 작품을 구상하거나 만드는 창작의 산실이라는 것을 알려 줘요. 그와 동시에 언제 어떻게 그림을 그렸는지, 더 나아가 취향, 습관, 기벽과 같은 사적인 영역을 접할 수 있는 소중한 자료가 된다는 것을 보여 줍니다.

Tour 1
프라도 미술관Museo del Prado

주소: Calle Ruiz de Alarcón 23. Madrid (+34
91 330 2800)
개관 시간: 월~토요일 AM 10:00~PM 8:00,
일요일 AM 10:00~PM 7:00
입장료: 15유로
홈페이지: https://www.museodelprado.es

3만 점이 넘는 방대한 미술품을 소장한 유럽의 대표적인 미술관 중 한 곳이다. 파리의 루브르 박물관, 상트페테르부르크의 에르미타주 미술관과 함께 세계 3대 미술관으로 꼽힌다. 스페인 회화의 3대 거장으로 불리는 고야, 엘 그레코, 벨라스케스를 비롯해 16~17세기 스페인 회화의 황금기에 활약했던 화가들의 걸작으로 유명하다. 특히 고야의 〈1808년 5월 3일〉 등이 전시되어 있다.

Tour 2
산 페르난도 왕립 미술 아카데미Real Academia de Bellas Artes
de San Fernando

주소: Calle de Alcalá, 13, 28014 Madrid
(+34 91 524 08 64)
개관 시간: 화~일요일 AM 10:00~PM 3:00
/ 월요일 휴관
입장료: 8유로
홈페이지: http://www.realacademiabell
asartessanfernando.com

처음에는 화가 교육 기관으로 운영되다 이후 미술관으로 사용되었다.
16세기 이후 스페인 화가들의 작품이 중심이다. 스페인을 대표하는 화
가 프란시스코 고야의 〈작업실의 자화상〉 등의 작품들로 유명한 곳이기
때문에 고야에 관심 있는 이들이라면 반드시 방문해야 한다.

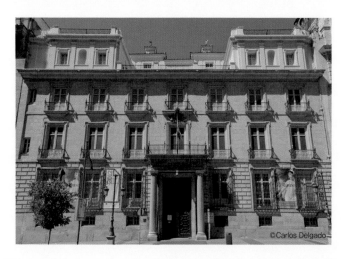

알고
넘어가기!

궁정 화가Court Painter란?

왕가를 위하여 연금이나 특별한 보수를 받고 궁
정에서 그림을 그리던 화가. 일반적으로 궁정 화
가는 최고 권위를 가지고 있었기 때문에 보수적
인 경향을 보이기 쉬웠다. 루이 15세 때의 프랑
수아 부셰, 나폴레옹 때의 자크 루이 다비드, 스
페인 궁정에서 일한 프란시스코 고야 등이 대표
적인데, 이들은 궁정 화가의 지위를 넘어 독창적
인 작품을 남긴 특별한 궁정 화가들이다.

11장

#스페인 #국민화가
#스페인이 배출한 현대 미술의 황제
#파블로 피카소

이름/Name
파블로 피카소Pablo Ruiz y Picasso

출생지/Place of birth
스페인 말라가

출생일/Date of birth
1881. 10. 25.

사망일/Date of death
1973. 4. 8.

〈〈

미술계의 황제로 불리는 파블로 피카소도 스페인이 자랑하는 국민화가예요. 1881년 스페인 남부 휴양 도시 말라가에서 태어난 피카소는 19세에 프랑스 파리로 유학을 떠나기 전까지 스페인 제2의 도시인 바르셀로나에서 청소년기를 보냈어요.

파리로 건너간 피카소는 줄곧 프랑스에서 활동했고 프랑스 남부 프로방스의 무쟁에서 세상을 떠났지만 자신이 스페인 출신이라는 것을 결코 잊지 않았어요. 스페인 국민들도 피카소가 스페인이 낳은 세계적인 거장이라는 점을 적극적으로 알리고 있어요. 피카소의 고향 말라가는 피카소를 기념하는 미술관과 그의 생가를 관광 명소로 만들었어요. 바르셀로나는 피카소 미술관과 피카소의 첫 개인전이 열렸던 카바레 '네 마리의 고양이들'을 내세워 위대한 예술가의 신화가 시작된 역사적 장소라는 것을 대대적으로 홍보하고 있지요.

피카소는 20세기 최고의 예술가인데다 남아 있는 작품 수도 5만여 점에 달해 프랑스, 독일 등 세계 여러 곳에 피카소 이름을 딴 미술관이 설립되었어요. 그런데도 피카소 팬들은 바르셀로나의 피카소 미술관을 꼭

방문해야 하는 필수 코스로 꼽습
니다. 피카소가 15세에 그린 작
품을 비롯한 초기 작품들을 감상
할 수 있기 때문이지요.

이 그림은 피카소가 미술 천
재였다는 사실을 알려 주는 소중
한 자료예요. 불과 15세의 소년
이 그렸다고 믿어지지 않을 정도
로 숙련된 그림 실력을 보여 주지
요. 피카소가 미술 신동이었다는
사실을 증명하는 유명한 일화도
전해지고 있어요.

화가인 피카소의 아버지는 아
들의 천재성을 인정하고 자신이
사용하던 물감과 붓을 물려주며
더 이상 그림을 그리지 않겠다고

파블로 피카소, 〈첫 영성체〉, 1895~1896년, 캔버스에
유채, 166×118cm, 스페인 바르셀로나, 피카소 미술관

선언했다고 해요. 첫 영성체 미사가 거행되는 성당의 실내 분위기를 사
실적으로 묘사한 이 그림은 소년 피카소의 묘사 능력이 기성 화가의 수
준에 도달했다는 것을 보여 줍니다. 이 작품은 바르셀로나에서 개최된
가장 중요한 전시회에 초대받은 일급 화가들의 출품작들과 나란히 전시
되어 미술계에 신동 화가의 출현을 알렸어요.

선배 화가들에게 그림 실력을 인정받은 피카소는 19세인 1900년, 예술가들이 즐겨 찾던 카바레 '네 마리의 고양이들'에서 첫 개인전을 개최했어요. 피카소는 그림에 천부적 재능을 가졌다는 것을 이미 알고 있었어요. 그러나 어린 나이에 기성 화가처럼 능숙하게 그림을 그리는 것이 행운이 아니라 불행이 될 수 있다는 것도 알았어요.

그래서 훗날 이렇게 말했던 거지요. "내가 그렸던 그림들은 아동 전람회에 내놓을 만한 것이 아니었다. 내 그림에는 아이다운 서툰 선이며 순진성은 거의 담겨 있지 않았다. 나는 아이일 때 벌써 아카데미적인 그림을 그렸다. 나는 내가 세밀하고 정교하게 그린다는 사실에 소름이 끼쳤다."

피카소가 스페인을 떠나 파리로 건너간 것도 현재에 안주하지 않고 새로운 변화를 추구하기 위해서였어요. 스페인 미술계는 화가에게 가장 중요한 자질이 사실적 묘사 능력이라고 믿었는데 그런 분위기에서는 혁신적 화풍을 실험할 수 없다고 판단했어요. 예술적 성장을 위해 필요한 것은 재능과 의지, 열정만이 아니라 창작 환경의 변화라고 생각했던 거죠.

파리에 도착한 피카소는 독창적 화풍을 창조하는 일에 모든 에너지를 쏟았어요. 마침내 피카소 최초의 양식인 청색 시대를 열게 되지요.

가난한 가족이 추위와 굶주림으로 고통받는 모습을 그린 다음 작품은 온통 파란색으로 물들었어요. 1901~1904년 20대 초반의 젊은 피카소는 거의 파란색만을 사용해 그림을 그렸는데 미술사에서는 이 시기를 '피카소의 청색 시대'라고 부르고 있어요.

파블로 피카소, 〈비극〉, 1903년, 나무에 유채, 105.3×69cm,
미국, 워싱턴 국립미술관

청색 시대를 대표하는 이 그림에서는 진한 고독이 느껴져요. 피카소의 우울하고 절망적인 감정이 그림에 담겨 있기 때문이지요. 하늘, 바다, 영혼, 신성, 우주, 진실, 평화, 젊음을 상징하는 파랑은 대체로 밝은 기분과 연관되는 색이지만 우울하거나 슬픈 감정을 표현할 때도 사용됩니다. 영어로 'I am feeling blue'라는 표현은 기분이 좋지 않거나 우울하다는 뜻이지요.

당시 피카소는 인생에서 가장 힘든 시기를 보내고 있었어요. 절친한 어릴 적 친구이자 동료 화가인 카를로스 카사헤마스Carlos Casagemas가 1901년 2월, 실연의 충격으로 스스로 목숨을 끊는 비극이 일어났어요. 피카소는 친구의 죽음이 청색 시대를 열게 된 계기가 되었다는 사실을 수차례에 걸쳐 밝혔어요. "나는 카사헤마스가 죽었다는 사실을 의식했을 때 청색으로 그리기 시작했다."

청색에는 경제적 고통을 받았던 피카소의 심리 상태도 반영되었어요. 그는 부푼 꿈을 안고 스페인을 떠나 프랑스 파리로 건너왔지만 그림이 팔리지 않아 궁핍한 생활에서 벗어날 수가 없었어요. 피카소는 친구의 죽음을 애도하는 마음과 현실적 고통을 파란색에 담아 표현한 거죠.

피카소는 청색 시대 이후에도 새로운 양식을 끊임없이 실험했어요. 우울한 분위기의 청색 대신 밝고 화사한 분홍색조로 행복과 사랑의 감정을 표현한 장밋빛 시대(1904~1906년)를 거쳐 피카소 양식에서 가장 중요한 비중을 차지하는 입체주의 시대를 열게 됩니다.

파블로 피카소, 〈알제의 여인들〉, 1955년, 캔버스에 유채, 114×146.4cm, 개인 소장

위 작품은 2015년 5월, 세계적인 크리스티 경매에서 미술 경매 최고 가격인 1억 7,940만 달러(약 2,120억 원)에 낙찰되는 신기록을 남겼어요. 다 빈치의 〈살바토르 문디〉가 경매 기록을 갈아치우기 이전까지 세상에서 가장 비싼 그림이라는 영광을 누렸어요. 피카소는 19세기 프랑스 화

가 외젠 들라크루아의 〈알제의 여인들〉이라는 작품에서 영감을 얻어 같은 제목의 그림을 그렸어요.

낭만주의 거장 들라크루아는 1832년, 프랑스 외교 사절단에 선발되어 6개월 동안 모로코 지역을 여행하는 동안 이슬람 여성들의 거처인 '하렘'을 방문하는 기회를 가졌어요. 아랍어 하림harim에서 유래한 하렘harem은 '신성하여 범하지 못하는 곳'이라는 뜻을 지녔지만 일반적으로 남자들의 출입이 금지된 여자들만 거주하는 공간을 말해요.

외젠 들라크루아, 〈알제의 여인들〉, 1834년, 캔버스에 유채, 180×229cm, 프랑스 파리, 루브르 박물관

금남禁男의 영역인 하렘은 들라크루아의 영감을 자극했어요. 하렘을 방문한 경험과 서구 남성들이 가졌던 성적 환상을 결합해 하렘풍 회화의 걸작으로 꼽히는 〈알제의 여인들〉이 탄생한 거죠. 19세기 중반 프랑스 화단에서 유행한 하렘풍 회화는 동방에 대한 서양인의 동경과 성적 환상이 투영된 이국풍 회화를 말합니다.

그런데 들라크루아의 그림을 재해석한 피카소의 작품이 왜 상상을 초월하는 가격에 낙찰되었을까요? 이 그림은 현대 미술에 커다란 영향을 미친 입체주의 기법으로 그려진 걸작입니다. 피카소는 동료 화가 조르주 브라크Georges Braque와 함께 혁신적 미술사조인 입체주의를 개발하고 미술계에 전파한 업적을 남겼어요.

입체주의는 3차원 사물을 여러 방향(다시점)에서 관찰한 이미지를 2차원 화폭에 입체적으로 표현한 기법을 말해요. 예를 들면, 그리고자 하는 대상을 앞에서 본 모습, 옆모습, 아래서 본 모습, 위나 측면에서 본 모습, 내부를 들여다본 모습으로 각각 쪼개서 해체한 후 다른 시점에서 보았던 모든 이미지를 평면 화폭에 종합했어요.

르네상스 이후 미술가들은 한 방향(일시점)에서 대상을 바라본 일점원근법이 적용된 그림을 그렸어요. 전통 회화 형식인 원근법을 파괴하고 다시점 기법을 적용한 입체주의는 20세기 현대 미술의 토대를 마련하는 동시에 시각 예술의 혁명을 가져왔어요. 이 그림은 피카소의 입체주의 대표 작품으로 예술성이 뛰어난데다 미술사적 평가도 매우 높아요. 피카소 작품의 구매자는 그런 배경을 고려해 거액을 지불하고도 살 만한 가

치가 있다고 판단한 거죠.

피카소는 50대에 접어들면서 예술적 재능이 절정에 도달했어요. 파리
에서 부와 명성을 쌓으며 20세기 가장 영향력 있는 예술가 반열에 올랐
어요. 그렇지만 그는 고향 스페인을 잊지 않았어요. 1934년 가족과 함께
스페인을 여행하는 동안 투우를 관람하고 투우가 주제인 연작을 새롭게
선보였어요. 바르셀로나, 빌바오, 마드리드에서는 피카소를 기념하는
대규모 순회 전시가 개최되었어요. 스페인 문화 예술인들이 기획한 이
순회 전시는 조국을 빛낸 피카소에게 바치는 기념비적 전시였어요. 스페
인 공화주의 정부도 피카소를 국립 프라도 미술관 명예관장으로 임명하
는 등 스페인 미술을 상징하는 예술가라는 사실을 공개적으로 알렸어요.
　스페인 공화주의 정부는 피카소에게 1937년 5월 25일 파리에서 개최
되는 세계 만국 박람회 스페인관에 전시할 작품도 의뢰했어요. 피카소가
파리의 작업실에서 세계 만국 박람회에 출품하는 그림 구상에 몰두하는
동안 스페인에서는 끔찍한 비극이 벌어졌어요.
　1937년 4월 26일 독일제 융커와 하인켈 전폭기로 편성된 나치 독일
부대가 스페인 북부 바스크 주 소도시 게르니카를 무차별 폭격해 민간인
1,654명이 사망하고, 889명이 부상당하는 대참사가 벌어졌어요. 전쟁
역사상 일반 시민을 표적으로 한 최초의 무차별 폭격이었어요. 스페인
공화주의 정부에 맞서 쿠데타를 일으킨 프랑코 군대는 파시스트인 히틀
러와 무솔리니에게 군사력 지원을 요청했어요. 나치 히틀러는 의용군이
라는 명분을 내세워 스페인 내전에 개입하고 수많은 민간인을 처참하게

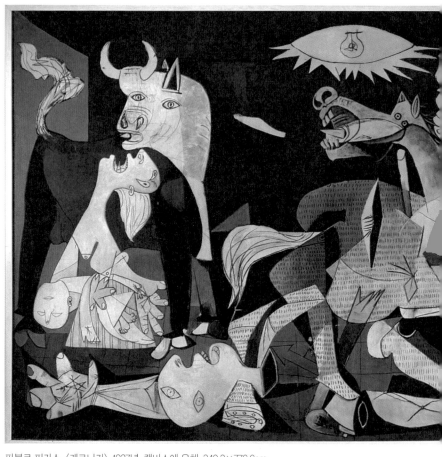

파블로 피카소, 〈게르니카〉, 1937년, 캔버스에 유채, 349.3×776.6cm,
스페인 마드리드, 레이나 소피아 미술관

학살했어요.

그중에서도 게르니카 공습은 전쟁의 민낯을 드러낸 가장 잔인한 만행

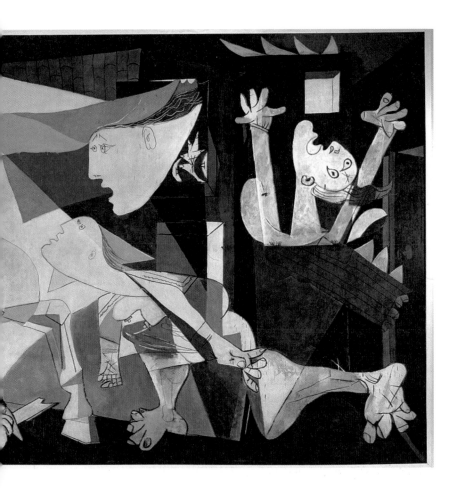

이었어요. 파리에서 신문을 통해 조국의 참상을 알게 된 피카소는 분노와 슬픔을 참을 수 없었어요. 게르니카 침공이 군사적 목적의 작전이 아니었다는 것, 인구 7,000명의 소도시를 나치 군대가 융단 폭격으로 초토화시켰다는 것, 프랑코 세력이 스페인 국민들에게 공포심을 안겨 주려는

의도로 외국 군대를 개입시켜 자국민을 대량 학살했다는 것이 피카소를 더욱 분노하게 했어요.

큰 충격을 받은 피카소는 세계 만국 박람회 스페인관에 전시할 작품을 중단하고 게르니카 폭격 사건을 주제로 한 대형 벽화 작업에 착수했어요. 학살 현장을 직접 목격하지는 않았지만 언론 보도를 바탕으로 예술가적 상상력을 발휘해 실제로 겪었던 것보다 더 생생하게 전쟁의 잔혹함과 비인간적 행위를 화폭에 담아냈어요. 앞의 작품에서 피카소는 역사적 사실과 예술적 감성을 완벽하게 결합시켰어요.

그림 중앙의 말 한 마리는 가슴에 창이 찔린 채 울부짖고, 시체와 조각난 신체 부분들이 여기저기 흩어져 있어요. 말 발꿈치 아래 쓰러진 병사는 부러진 칼을 손으로 움켜쥐고 두 눈을 부릅뜨고 죽어 가고 있어요. 화면 왼쪽에서는 한 여성이 죽은 아기를 품에 안고 통곡하고, 화면 오른쪽에서는 공포에 질린 주민이 양팔을 번쩍 들고 넋을 잃은 표정으로 하늘을 쳐다봅니다. 스페인의 상징인 황소는 참담한 비극의 현장을 묵묵히 지켜보고 있고요. 피카소는 이 그림에 검은색과 흰색, 회색 이외 다른 색은 사용하지 않았어요.

폭력을 자행한 자들에 대한 분노와 희생자에게 바치는 애도의 감정을 어두운 색조로 표현한 거죠. 피카소는 게르니카 학살을 접하고 모든 전쟁 중에서 같은 민족끼리 싸우는 내전이 가장 잔혹하다고 절실히 느끼게 되었어요. 만행을 저지른 자들을 고발하는 정치적 의도를 가지고 이 그림을 그렸다는 사실을 분명히 밝혔어요. "예술가라면 마땅히 정치적인

존재가 되어야 합니다. (중략) 그림은 아파트의 거실을 장식하기 위한 것이 아닙니다. 그림은 투쟁의 수단입니다."

전쟁화의 걸작이자 반전의 상징이 된 〈게르니카〉는 42년의 세월이 지난 후 스페인 국민들의 품으로 돌아갔어요. 피카소는 1939년, 뉴욕 현대미술관에 〈게르니카〉를 무기한 대여 형식으로 빌려주면서 스페인 정부가 이 그림을 소유하려면 다음의 조건을 충족시켜야 한다고 요구했어요. 조건은 '스페인 민주주의와 자유 회복, 반드시 프라도에 전시할 것', 이 두 가지였어요.

피카소는 스페인을 고통과 절망에 빠뜨린 프랑코 독재 정권과 화해할 수 없다는 의사를 단호하게 밝혔어요. 그래서 이 작품은 프랑코가 사망한 이후 1981년, 스페인으로 돌아올 수 있었어요. 스페인의 보물 〈게르니카〉는 현재 스페인 마드리드 레이나 소피아 국립미술관 인기 소장품으로, 피카소가 스페인 출신이며 조국을 무척 사랑했다는 사실을 널리 알려 주고 있답니다.

피카소 탄생 100주년을 기념하기 위해 제작된
스페인 우표

Tour 1
말라가 피카소 미술관Museo Picasso Málaga

주소: Palacio de Buenavista, Calle San Agustín, 8, 29015 Málaga (+34 952 12 76 00)

개관 시간: 매일 AM 10:00~PM 7:00(3~6월, 9~10월) / 매일 AM 10:00~PM 8:00(7~8월) / 매일 AM 10:00~PM 6:00 (11~2월)

입장료: 12유로

홈페이지: https://www.museopicassomalaga.org

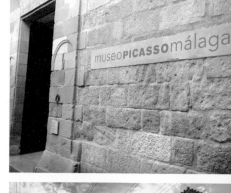

스페인 출신 천재 화가 파블로 피카소의 업적을 기리기 위해 그의 고향에 세워진 미술관으로 2003년에 개관했다. 미술관은 1542년에 세워진 부에나비스타 궁전에 있는데, 이 궁전은 안달루시아의 건축미를 상징하는 건물로 꼽힌다. 이곳은 피카소의 작품 155점을 소장하고 있고, 그의 유족들이 기증한 것이다. 내부 사진 촬영은 금지되어 있다.

Tour 2
바르셀로나 피카소 미술관Museo Picasso

주소: Carrer Montcada, 15-23,
08003 Barcelona (+34 93 256 30 00)
개관 시간: 월요일 AM 10:00~PM
5:00 / 화~일요일 AM 9:00~PM 8:30
(목요일은 PM 9:30까지)
입장료: 12유로
홈페이지: http://
www.museupicasso.bcn.cat

1963년 피카소의 오랜 친구 하이
메 샤바르테스가 기증한 피카소
의 작품을 전시하면서 개관한 미
술관이다. 1층에는 카페와 레스
토랑, 피카소 관련 상품을 파는
아트 숍이 있고 목판화, 석판화,
데생 작품을 볼 수 있다. 2층에는
피카소의 대표작들이, 3층에는
피카소의 유년기 작품들이 전시
되어 있다. 특히 피카소가 15세
때 그린 〈첫 영성체〉가 소장되어
있다.

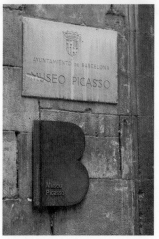

알고
넘어가기!

원근법Perspective이란?

실제 공간보다 훨씬 얇은 면에 거리감이 있는 현실의 공간을 재현하는 기술이다. 원근법적인 표현이나 구도는 예술가가 작품에 시각적인 효과를 주고자 할 때 사용된다. 즉 멀리 있는 것은 작게 그린다거나 멀어져 감에 따라 평행선이 하나로 모이는 등의 방법으로, 눈에 보이는 대로 사물을 묘사하고자 할 때 나타난다. 브루넬레스키가 최초로 원근법을 고안했다고 알려져 있고, 알베르티가 『회화론』에서 원근법에 대해 자세히 설명했다.

Museu
Picasso

#이탈리아 #국민화가
#이탈리아 르네상스를 대표하는 천재 예술가
#레오나르도 다 빈치

이름/Name
레오나르도 다 빈치|Leonardo da Vinci

출생지/Place of birth
이탈리아 빈치

출생일/Date of birth
1452. 4. 15.

사망일/Date of death
1519. 5. 2.

<<<<<<<<<<<<<<<<<<<<<<<<<<<<<<<<<<<<<<<<<<<<<<<<<<<<<

유럽 중남부에 있는 이탈리아는 장화 모양의 반도와 섬으로 이루어진 나라예요. 정식 이름은 이탈리아공화국입니다. 이탈리아는 나라 전체가 거대한 박물관으로 불릴 만큼 수많은 고대 문명의 유적과 유물들을 보유하고 있어요. 인류의 소중한 문화 및 자연 유산을 보호하기 위해 지정한 유네스코 세계 문화유산이 가장 많은 나라이기도 해요. 서양 문명을 대표하는 로마, 르네상스의 고향 피렌체, 운하의 도시 베네치아, 명품 디자인과 쇼핑의 도시로 유명한 밀라노, 와인의 본고장인 토스카나를 비롯해 베수비오 화산 등 여행객들의 마음을 설레게 하는 관광 명소가 많아요. 서양 미술을 꽃피운 걸작들이 태어난 곳이라는 점도 이탈리아인들에게는 큰 자랑거리예요.

밀라노에 있는 산타 마리아 델레 그라치에 성당에 가면 이탈리아가 낳은 위대한 화가 레오나르도 다 빈치의 걸작 〈최후의 만찬〉을 감상할 수 있어요.

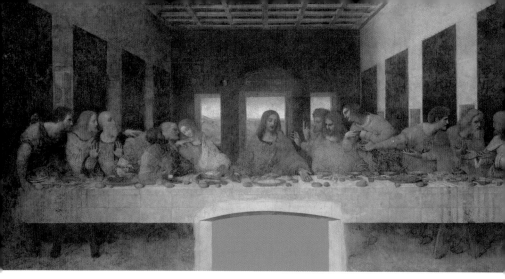

레오나르도 다 빈치, 〈최후의 만찬〉, 1495~1497년, 회벽에 유채와 템페라,
460×880cm, 이탈리아 밀라노, 산타 마리아 델레 그라치에 성당

　　레오나르도는 성당 식당 벽에 그린 〈최후의 만찬〉의 주제를 기독교 성
서에서 가져왔어요. 성서에는 예수 그리스도가 세상을 떠나기 전날 12
명의 제자와 함께 마지막 식사를 하는 장면이 나옵니다. 이 그림은 예수
그리스도가 "너희 가운데 한 사람이 나를 배반할 것이다"라고 말하자 깜
짝 놀란 제자들의 모습을 표현한 겁니다.

　　20세기 영국 미술사학자 케네스 클라크Kenneth Clark는 이 벽화를 "유럽
예술의 주춧돌"이라고 말했어요. 서양 미술의 기초가 되는 매우 중요
한 작품이라는 뜻이죠. 이 작품이 걸작으로 인정받는 이유는 르네상스
(14~16세기 이탈리아에서 시작된 문화 부흥 운동으로 학문, 예술의 부활·재생이
라는 뜻) 정신인 학문과 예술, 자연 과학과 기술을 융합시켰기 때문입니
다. 그림에는 수학적 원리인 투시원근법(2차원 화폭에 3차원적 물체를 표현

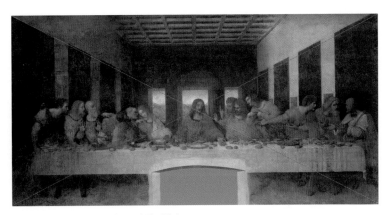

그림의 정중앙에 예수 그리스도가 위치한다.

하는 데 쓰이는 기법)과 좌우 대칭, 비례가 사용되었어요. 식탁 한가운데 자리한 예수 그리스도를 중심으로 양옆에는 12명의 제자가 6명씩 좌우 대칭을 이루며 앉아 있어요.

벽면 장식을 따라 그림 바깥으로 보이지 않는 연장선을 그었을 때, 선과 선이 만나는 지점에 정확히 예수 그리스도 얼굴이 위치합니다. 레오나르도가 수학적 원리를 그림에 활용한 것은 성서에 나오는 인물들을 현실 세계의 인물처럼 생동감 넘치게 표현하기 위해서였어요. 대칭적 구도와 투시원근법은 등장인물들이 2차원 화폭이 아닌 3차원 현실 공간에 자리하고 있다는 착각을 불러일으키고 내면의 감정을 강렬하게 전달하는 효과를 내거든요. 그래서 이 그림은 '인간 감정의 백과사전'이라는 찬사를 받고 있어요.

레오나르도는 수학뿐만 아니라 여러 분야에도 능통한 르네상스형 인간의 전형이에요. 르네상스형 인간이란 어떤 한 가지 분야만이 아니라 다방면에서 재능을 가진 사람을 뜻해요. 그는 인류 역사를 통틀어 최고의 천재로 꼽혀요. 화가, 과학자, 기술자, 식물학자,

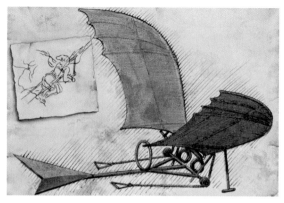

레오나르도 다 빈치, 〈비행기 스케치〉

지질학자, 의학자, 생물학자, 발명가, 음악가 등으로 30개가 넘는 분야에서 뛰어난 업적을 남겼어요. 다양한 분야를 넘나드는 창의성의 소유자, 말 그대로 만능인萬能人이었어요.

〈비행기 스케치〉는 다 빈치가 역사상 가장 창의적인 천재였다는 사실을 증명하죠. 레오나르도는 1903년, 인류 최초로 비행기로 하늘을 날았던 라이트 형제보다 400여 년 앞서 비행 물체를 구상했어요. 호기심이 많았던 레오나르도는 늘 자연 현상을 관찰하다가 아이디어가 떠오르면 평소 갖고 다니던 노트(코덱스 레스터)에 곧바로 기록하고 그 즉시 실험했어요.

그의 노트에는 천재적 아이디어와 관심을 가졌던 일들이 설명 글과 스케치로 구현되는 과정이 상세하게 적혀 있어요. 노트는 현재 약 7,200

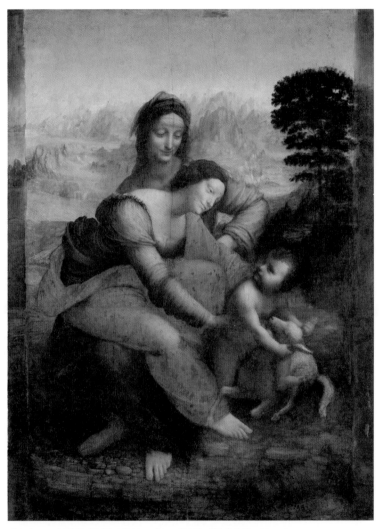

레오나르도 다 빈치, 〈성 안나와 성모자〉, 1510년경, 나무에 유채, 168×112cm,
프랑스 파리, 루브르 박물관

페이지가 남아 있는데 학자들은 레오나르도가 기록한 전체 분량의 4분의 1 정도로 추정된다고 밝혔어요. 마이크로소프트를 세운 빌 게이츠는 72쪽 분량의 노트를 3,080만 달러(약 363억 원)를 지불하고 구입했지요. 이 비행기 스케치도 그의 노트에 들어 있었어요. 이탈리아인들이 레오나르도를 국민화가로 숭배하는 것은 르네상스 정신을 완벽하게 대변하기 때문이지요.

성모 마리아, 아기 예수, 예수의 외할머니 성 안나가 등장하는 〈성 안나와 성모자〉(197쪽)는 레오나르도가 서양 미술의 발전에도 크게 공헌했다는 사실을 알려 줍니다.

그림 속 배경을 자세히 살펴보세요. 인물과 오른쪽 나무는 자세하고 진하게 그려진 반면 배경의 하늘과 산은 흐릿하게 표현되었어요. 덕분에 산이 멀리 떨어진 것처럼 느껴져요. 공기층이나 빛에 의해 생기는 명도와 색상 차이로 거리감을 표현하는 기법인 '대기원근법'을 응용해 원근감을 만들어 낸 거죠. 날카로운 관찰력의 소유자인 레오나르도는 빛이 공기 속을 통과할 때 공기 중 먼지, 미립자 등에 부딪혀 흩어지는 빛의 산란 현상에 주목했어요.

멀리 떨어진 대상은 눈에 가까이 보이는 것보다 형태가 또렷하지 않고 흐릿하게 보인다는 사실을 발견한 거죠. 그는 과학 원리인 빛의 산란 현상을 연구해 '대기원근법'을 개발했어요. 물체와 물체의 경계를 이루는 윤곽선을 그리지 않고 색을 혼합하여 붓으로 문지르는 기법으로 흐릿한 효과를 만들어 냈어요. 대기원근법은 풍경화 발전에 막대한 영향을

미쳤어요. 풍경화가들이 대기원근법을 활용해 거리감을 나타낼 수 있는 길을 열어 주었거든요.

레오나르도는 대기원근법을 활용해 풍경화뿐만 아니라 인물화도 그렸어요. 레오나르도의 최고 걸작으로 꼽히는 〈모나리자〉(199쪽)의 얼굴을 관찰해 보세요.

눈, 코, 입 가장자리의 윤곽선이 또렷하지 않고 흐릿해요. 아예 윤곽선을 그리지도 않았어요. 윤곽선이 없으면 어떤 효과가 나타나는 걸까요? 보는 각도에 따라 표정이 매번 다르게 보여요. 〈모나리자〉는 신비한 미소로 전설이 되었는데 그 비밀이 바로 대기원근법에 있는 거죠. 1년에 프랑스 루브르 박물관을 찾는 관람객 약 900만 명 가운데 85퍼센트가 다 빈치의 걸작 〈모나리자〉를 감상하려고 방문한다고 해요. 프랑스는 〈모나리자〉의 경제적 가치가 약 40조 원에 이른다고 밝혔어요. 명화 한 점이 한 나라의 경제에 얼마나 큰 도움이 되는지 보여 주는 사례지요.

2017년 11월, 레오나르도 다 빈치가 그린 〈살바토르 문디(구세주)〉가 미술품 경매 사상 최고 가격인 4억 5,030만 달러(약 5,312억 원)에 낙찰됐다는 뉴스가 전 세계를 뜨겁게 달궜어요.

예수 그리스도 모습을 그린 기독교 성화聖畵(종교화)가 왜 그토록 비싼 값에 팔렸을까요? 인류 역사상 가장 위대한 천재인 레오나르도 다 빈치의 작품이라는 '이름값'(브랜드)이 미술 시장의 역사를 새로 쓰는 데 결정적 영향을 미쳤어요. 레오나르도의 명성은 세월이 흐를수록 높아지고 그만큼 작품을 원하는 사람도 많아지는데 작품은 20여 점에 불과하니 가

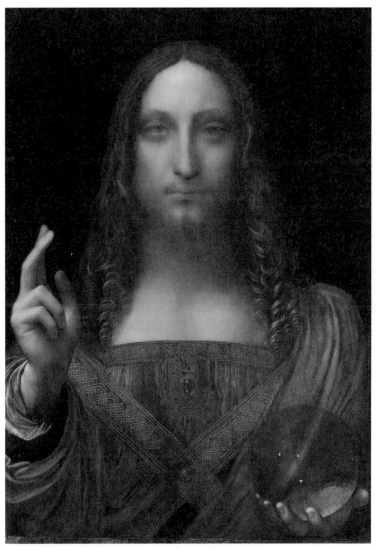

레오나르도 다 빈치, 〈살바토르 문디〉, 1500년경, 나무에 유채, 65.6×45.4cm, 개인 소장

격이 계속 오르는 거예요. 사람들이 원하는 것에 비해 물건이 부족할 때 가치가 높아지는 현상인 희소성 법칙이 작용하는 거죠.

레오나르도 다 빈치 그림을 경매에서 낙찰 받은 구매자는 세상에서 단 한 점뿐인 이 작품이 소중한 보물이라고 판단했어요. 최고 가격을 불러 반드시 가져야겠다고 결심한 거죠. 미술 경매에서는 돈을 가장 많이 내는 사람이 작품을 소유하는 권리를 얻거든요.

이탈리아 밀라노의 라 스칼라 광장에는 레오나르도 기념 동상이 서 있어요. 이탈리아인들이 레오나르도를 국민화가로 인정하는 것은 이탈리아에서 시작

〈레오나르도 다 빈치 기념비〉, 이탈리아 밀라노, 피아차 델라 스칼라(라 스칼라 광장)

되어 전 유럽으로 퍼져 나간 르네상스 정신을 상징하는 인물이기 때문이에요. 르네상스 시대 화가나 조각가는 오늘날처럼 예술가로 인정받지 못했어요. 장인(匠人)이나 단순히 손재주가 뛰어난 기술자로 여겨졌죠.

예술적 재능이 뛰어나고 인문학적 교양이 풍부한데다 과학 기술에 대한 지식도 모두 갖춘 레오나르도는 기능직에 불과했던 화가의 지위를 창조자의 수준으로 끌어올리는 데 크게 이바지했어요. 레오나르도 다 빈

치의 전기 작가인 미국의 월터 아이작슨^{Walter Isaacson}은 레오나르도가 혼자 작업하기보다는 다양한 분야의 학자, 동료, 제자, 친구들과 대화하고 질문하는 과정을 거쳐 통합적 지식과 사고를 갖추게 되었다고 말했어요.

애플의 창업자 스티브 잡스^{Steve Jobs}는 레오나르도에게 "예술과 공학 양쪽에서 모두 아름다움을 발견했으며 그 둘을 하나로 묶는 능력이 그를 천재로 만들었다"라는 찬사를 보냈어요. 이탈리아인들은 레오나르도 동상을 볼 때마다 세계 근대화의 문을 열었던 르네상스를 꽃피운 나라의 국민이라는 강한 자부심을 느끼게 된답니다.

레오나르도 다 빈치의 〈인체도〉를 활용한
이탈리아 1유로 동전

Tour 1
산타 마리아 델레 그라치에 성당Santa Maria delle Grazie

주소: Piazza Santa Maria delle Grazie
2, Milan (+39 02 467 6111)
개관 시간: 화~일요일 AM 8:15~PM 6:45
/ 월요일 휴관
입장료: 10유로 (예약비 2유로 / 가이드 투어
3.5유로)
홈페이지: http://legraziemilano.it/il-
cenacolo (〈최후의 만찬〉 관람 예약 https://
cenacolovinciano.vivaticket.it)

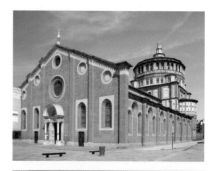

15세기 중반에 고딕 양식으로 세워
진 도미니크회 수도원이다. 이 성당
이 유명해진 이유는 수도원 안 식당
벽에 그려진 레오나르도 다 빈치의
명작 〈최후의 만찬〉 때문이다. 밀라
노 여행의 하이라이트인 〈최후의 만
찬〉을 보려면 사전 예약이 필수다.
작품 보호를 위해 15분 간격으로 25
명씩 입장시키기 때문이다. 2018년
11월부터 예약할 때 본인 이름을 반
드시 기입하고 본인 명의 카드로 지
불해야 하며 입장할 때는 예약과 동
일한 본인 신분증을 제시해야 한다.

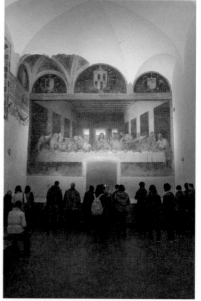

Tour 2
스칼라 광장Piazza della Scala

주소: Piazza della Scala, 5, 20121, Milano

밀라노의 유명 쇼핑몰 비토리오 에마누엘레 2세 갈레리아와 세계적인 명성을 지닌 스칼라 극장 사이에 있는 광장이다. 이 광장은 레오나르도 다 빈치의 기념비가 있는 것으로 유명하다. 레오나르도 다 빈치의 석상 아래에 있는 네 인물상은 그의 제자들로, 각각 마르코 도조노, 체사레 다 세스토, 조반니 안토니오 볼트라피오, 안드레아 살라이노다. 밀라노를 방문한 이들이라면, 꼭 한 번은 지나는 광장이다.

알고
넘어가기!

르네상스Renaissance란?

14세기 이탈리아에서 시작하여 16세기에 절정
에 이른 문화 운동이다. '재생'을 뜻하는 르네상
스라는 말의 어원은 여러 예술의 부흥을 기술하
는 데 사용되었다. 르네상스 시기에 회화는 원근
법을 적용했고, 해부학을 연구해 정확한 인체 구
조와 비례를 알아냈다. 르네상스 시대의 거장으
로는 미켈란젤로, 레오나르도 다 빈치, 라파엘
로, 티치아노 등이 있다.

#바티칸 시국 #국민화가
#바티칸을 명작의 산실로 만든 종교화의 거장
#미켈란젤로 부오나로티

이름/Name

미켈란젤로 디 로도비코 부오나로티 시모니
Michelangelo di Lodovico Buonarroti Simoni

출생지/Place of birth

이탈리아 카프레세

출생일/Date of birth

사망일/Date of death

1475. 3. 6.

1564. 2. 18.

<<<<<<<<<<<<<<<<<<<<<<<<<<<<<<<<<<<<<<<<<<<<<<

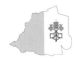

이탈리아 로마에 위치한 바티칸 시국(약칭 바티칸)은 세계에서 가장 작은 나라예요. 전체 면적이 0.44제곱킬로미터, 인구는 900여 명 정도로 아주 작은 나라죠. 그러나 대부분의 나라와 외교 관계를 맺고 있으며, 강대국들과 어깨를 나란히 겨룰 만큼 막강한 영향력을 발휘합니다. 바티칸에는 로마 가톨릭 교회 총본부가 있고, 통치자는 세계에서 가장 영향력 있는 지도자 중 한 사람으로 꼽히는 교황이거든요.

바티칸은 매년 약 600만 명의 관광객이 방문하는 세계적인 관광 명소이기도 해요. 성 베드로 대성당, 성 베드로 광장, 바티칸 궁, 벨베데레 정원 등을 포함한 나라 전체가 종교적, 문화적 가치를 지녔다고 인정받았어요. 1984년 유네스코 세계 문화유산에 지정되었지요. 특히 서양 미술사와 건축사를 빛낸 세계 최고, 최대 수준의 예술품과 건축물이 바티칸의 위상을 높이는 데 큰 도움이 되었어요.

가톨릭의 성지인 바티칸이 문화 예술 강국이 될 수 있었던 비결은 무엇일까요? 바티칸을 통치한 역대 교황들이 당대 가장 뛰어난 천재 예술가들을 후원하고 그들에게 작품을 주문했어요. 서양 미술사를 빛낸 화가

프라 안젤리코, 조토 디 본도네, 산드로 보티첼리, 라파엘로 산치오, 귀도 레니, 미켈란젤로 메리시 다 카라바조, 니콜라 푸생, 조각가 미켈란젤로 부오나로티, 조반니 로렌초 베르니니, 건축가 도나토 브라만테 등이 바티칸을 명작의 산실로 만든 대표적인 예술가들이죠.

 이 중 바티칸이 국민예술가로 꼽는 거장이 있어요. 바로 르네상스 시대 천재 조각가로 명성을 떨친 미켈란젤로 부오나로티입니다. 세계에서 가장 크고 성스러운 교회로 알려진 성 베드로 대성당을 방문하면 미켈란젤로의 걸작 〈피에타〉를 만나게 됩니다.

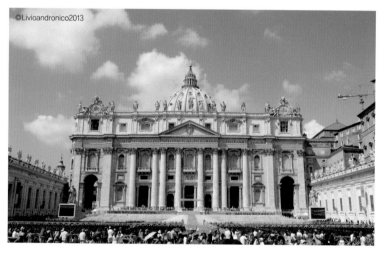

바티칸의 중심 성 베드로 대성당

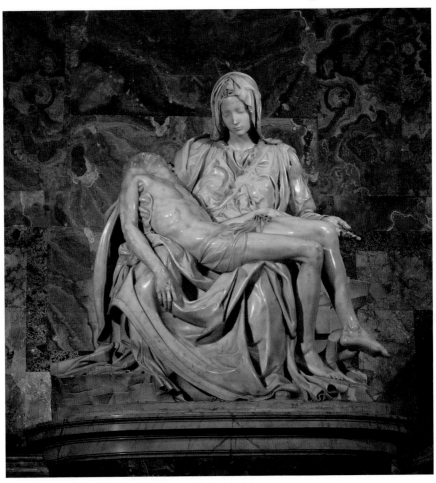

미켈란젤로, 〈피에타〉, 174×195cm, 바티칸 시국, 성 베드로 대성당

앞의 작품은 미켈란젤로가 스물세 살 때 대리석으로 만든 조각상이에요. 주제는 기독교 성서에서 가져왔어요. 바위에 앉아 죽은 남자를 품에 안은 채 슬퍼하는 여자는 성모 마리아, 시신은 예수 그리스도예요. 서양 미술사에서는 성모가 십자가에 못 박혀 숨진 아들을 안고 비탄에 잠긴 모습을 표현한 작품을 '피에타'라고 부릅니다.

'피에타Pieta'는 이탈리어로 '신이여, 자비를 베푸소서'라는 뜻을 지녔어요. 많은 예술가들이 피에타 주제에 도전했지만 누구도 미켈란젤로를 능가하지 못했어요. 이 작품은 피에타 주제를 다룬 최고의 작품이라는 극찬을 받고 있어요. 왜 불후의 걸작으로 평가받는 걸까요?

성모는 사랑하는 자식을 저세상으로 먼저 떠나보내는 끔찍한 고통을 겪고 있지만 비통한 심정을 격렬하게 드러내지도, 크게 울부짖지도 않아요. 절망적인 상황에서도 자신에게 닥친 불행을 안으로 끌어안고 묵묵히 견디고 있어요. 즉 모성애의 위대함과 생의 비극에 굴복하지 않은 인간의 위엄을 감동적으로 보여 주었어요. 고난과 시련을 당한 자의 절제된 슬픔과 자기 극복 의지를 예술로 승화시킨 이 작품은 독일의 철학자 프리드리히 니체Friedrich Nietzsche의 명언을 떠올리게 해요.

"절망을 극복하는 방법은 승화다. 승화에는 이중적인 균형 잡기가 필요하다. 고통을 부정하지 않으면서 고통을 통제하는 법을 배워야 하며, 다른 한편으로 자기 극복을 위해 더 이상 고통을 필요로 하지 않을 정도로 우리 의지를 강화해야 한다." (『인생교과서 니체: 너의 운명을 사랑하라』, 이진우·백승영 지음, 21세기북스, 2016년)

미켈란젤로는 작품의 메시지를 독창적인 구도와 기법으로 효과적으

성모 마리아의 옷 주름과 예수의 몸의 섬세한 표현은 지금 보아도 놀랍다.

로 전달했어요. 성모의 머리 두건과 옷 주름의 효과를 주목해 보세요. 대리석을 깎아 만들었다고 믿어지지 않을 만큼 섬세한데다 입체감 또한 두드러집니다. 성모 품에 안긴 예수의 나체는 근육과 힘줄까지도 실감나게 표현되었어요. 미켈란젤로가 해부학적 지식과 경험을 완벽하게 터득했다는 증거물이지요. 또 바위에 앉은 성모의 몸은 오른쪽 방향, 예수의 S자형 시신은 왼쪽 방향으로 기울어졌어요. 두 인체의 균형과 조화를 고려한 구도인 거죠.

미켈란젤로 스스로도 걸작을 완성했다는 자부심을 가졌던 것 같아요. 성모 마리아의 가슴에 걸친 레이스 띠에 "MICHAEL. ANGELVS. BONAROTVS. FLORENT. FACIEBAT(피렌체의 미켈란젤로 부오나로티가 만들었다)"는 서명을 새겼거든요. 당시는 예술가들이 작품에 서명하지 않는 관습이 있었는데도 미켈란젤로는 이례적으로 이름을 드러냈어요.

이 조각상은 미켈란젤로가 작품 중에서 유일하게 서명한 작품으로 미술사적 가치가 매우 높습니다. 피에타 상은 처음 공개되었을 때부터 뜨거운 반응을 일으켰어요. 교황을 비롯한 성직자, 대중은 걸작의 탄생에 열광했어요.

스물세 살의 젊은 조각가 미켈란젤로는 피에타 상의 성공으로 르네상스 시대를 대표하는 조각가로 우뚝 서게 되었어요. 현재 피에타 상은 바티칸의 국보급 작품으로 세계인들의 사랑을 독차지하고 있어요.

세계에서 가장 아름다운 궁전으로 유명한 바티칸 궁전의 시스티나 예배당을 방문하면 미켈란젤로의 또 다른 걸작을 감상할 수 있어요.

시스티나 예배당 천장에 그려진 작품은 회화 역사에 이정표를 세운 불후의 명작이라는 찬사를 받고 있어요. 미켈란젤로는 이 천장화를 1508년에 시작해 1512년에 완성했어요. 작품의 길이는 40.23미터, 높이가 20.73미터에 달하는 대작으로 등장인물만 300여 명에 이릅니다. 작품의 주제는 구약 성서 「창세기」에서 가져왔어요. 세상이 창조되는 기적의 순간이 포함된 150개가 넘는 개별 그림을 스토리텔링으로 구성했어요.

조각가로 명성을 떨치던 미켈란젤로는 왜 28세에 화가로 변신해 천장화를 그렸던 걸까요? 당시 바티칸의 통치자 교황 율리우스 2세가 미켈란젤로의 천재성을 높이 평가하고 시스티나 성당의 천장화를 그리도록 주문했어요. 미켈란젤로는 도제 수업을 받던 시절을 제외하곤 본격적으로 그림을 그린 경험이 없었지만 당대 최고 권력자이자 예술 애호가, 미술품 수집가인 교황 율리우스 2세의 요청을 거부할 수 없었어요. 더구나 시

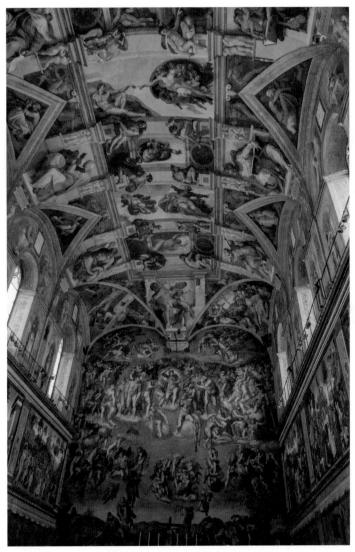

미켈란젤로, 시스티나 성당 천장 벽화 전경, 〈천지창조〉, 1508∼1512년, 프레스코

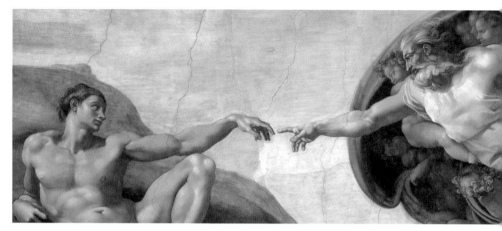

〈천지창조〉 중 아담의 창조 부분

스티나 예배당은 바티칸 궁전의 심장부에 해당되는 중요한 장소입니다.

교황을 비롯한 고위 성직자, 바티칸을 방문한 각 나라 왕들이 가톨릭 의식을 거행하거나 차기 교황을 선출하는 추기경 회의가 개최되는 곳이 지요. 이런 성스러운 예배당을 장식하는 천장화를 의뢰받았으니 예술가에게 이보다 더 큰 영광은 없었지요. 미켈란젤로는 전문 화가도 그리기 어려운 천장화를 초인적인 인내심을 발휘해 4년 만에 완성했어요.

천장화가 공개되자 바티칸 국민들은 찬사를 아끼지 않았어요. 조각가에게 천장화를 맡겼다고 대놓고 반대하던 사람들도 걸작임을 인정했어요. 르네상스 시대 이탈리아 화가이자 건축가, 미술사학자인 조르조 바사리Giorgio Vasari는 "유럽 각지에서 천장화를 감상하려고 달려오는 사람들의 발자국 소리가 귀를 멀게 할 정도였다"라고 극찬했어요. 18세기 영국

화가 레이놀즈 경Joshua Reynolds은 시스티나 천장화를 "신들의 언어"라고 불렀지요.

시스티나 예배당에는 〈천지창조〉에 버금가는 미켈란젤로의 또 다른 걸작이 있어요. 제단 뒤 벽면에 그려진 〈최후의 심판〉입니다.

이 작품은 세상의 마지막 날, 이 땅에 다시 돌아온 예수 그리스도가 인류를 심판하는 장면을 그린 겁니다. 성서 「요한계시록」에 의하면 죽은 자들은 생전의 행적대로 재판을 받아요. 선행을 한 영혼은 천국으로 올라가고, 악행을 저지른 영혼은 지옥으로 떨어져 무서운 형벌을 받습니다. 무덤에서 부활한 영혼들이 하늘나라 법정에서 재판관 예수 그리스도에게 판결을 받는다는 〈최후의 심판〉은 중세와 르네상스 시대 서양 미술의 인기 주제 중 하나였어요.

교회가 예술가들에게 〈최후의 심판〉을 주문 제작한 것은 첫째, 신자를 가르치고 이끌어 영혼을 구원하고 둘째, 신자들에게 두려움을 심어 주어 신앙심을 굳건하게 하려는 두 가지 의도가 깔려 있었어요. 미켈란젤로는 기독교 신앙의 핵심인 〈최후의 심판〉을 과거와는 다른 방식으로 그리고 싶었어요. 종교 미술의 전통과 관습을 파괴하는 혁신적 시도를 했어요.

예를 들면, 성모자를 제외한 약 391명에 달하는 인물들을 나체로 표현했어요. 심지어 세례자 요한과 열두 제자를 비롯한 성인들도 나체로 등장합니다. 성인과 보통 사람을 구분 짓는 권위의 상징인 후광도 없었어요. 나팔을 부는 천사들의 날개도 그리지 않았어요. 더욱 파격적인 시도로는 예수 그리스도를 젊고 건강한 근육질 남성으로 묘사한 겁니다. 예수의 신성과 위엄을 강조하기보다 육체미를 부각시켰던 거죠.

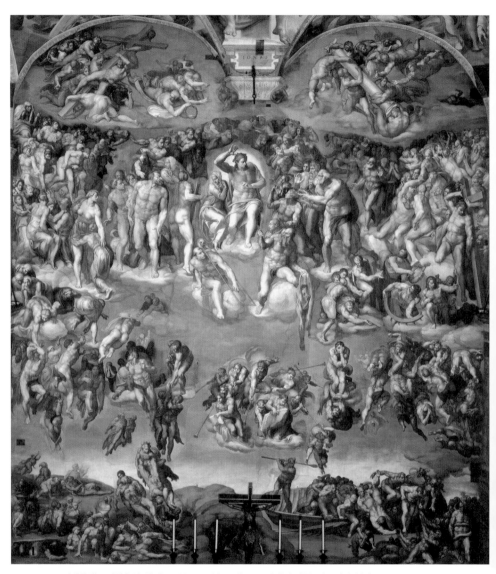

미켈란젤로, 〈최후의 심판〉, 1508~1512년, 프레스코, 바티칸 시국, 시스티나 성당

그뿐 아니라 기독교적 주제와 이교적 주제인 그리스 신화를 결합했어요. 그리스 신화에는 망령들을 배에 태워 지하세계를 다스리는 신 하데스에게 넘겨주는 일을 하는 뱃사공 카론과 저승세계의 심판관 미노스가 나오는데, 이 둘을 〈최후의 심판〉에 등장시켰어요. 이런 이유에서 이 작품이 처음 공개되었을 때 신성 모독이며 이단적인 그림이라는 거센 비난을 받았어요. 대표적으로 이탈리아 시인이며 극작가인 피에트로 아레티노Pietro Aretino는 미켈란젤로에게 막말과 독설을 날렸어요. "그토록 대단한 명성을 지녔으며 지혜롭기까지 한 미켈란젤로, 모든 사람들이 입에 침이 마르도록 칭찬하는 당신이 기독교를 모독하는 불경스런 그림을 그려서

〈최후의 심판〉 중 인물 부분. 신성과 위엄을 강조하기보다는 육체미를 부각시켰다.

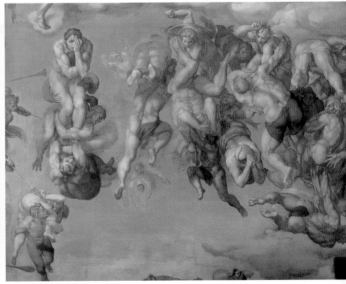

사람들에게 고통을 주었다는 소식을 듣고 어이가 없어지더군요. (중략) 웅장한 신의 사원, 그것도 신에게 경배를 드리는 제단 벽화에 그토록 무례한 짓을 했다는 사실이 도저히 믿어지지 않습니다. 설령 이교도들일지라도 이런 몰상식한 짓은 하지 않습니다. 선생의 그림은 숭고한 예배당보다 방탕한 목욕탕에 더 어울립니다."

미켈란젤로는 왜 성화의 전통을 따르지 않았을까요?

신의 뜻과 의지는 인간의 몸을 통해 구현된다는 그의 예술관이 〈최후의 심판〉에 반영되었어요. 성인, 천사를 포함한 등장인물을 나체로 표현한 것은 인체는 신이 창조한 최고의 작품이며, 나체는 인간 본성을 이해하는 핵심적 요소라고 믿었기 때문입니다.

나체가 되는 것은 사회적, 경제적 지위나 자기 애착을 버리고 태어난 모습 그대로 신 앞에 겸손하게 몸을 낮추겠다는 뜻이지요. 미켈란젤로는 수치심과 나약함의 상징으로 인식되었던 나체를 원초적이며 강인한 힘의 상징으로 바꾸었어요. 뼈대와 근육, 힘줄, 혈관 등 해부학적 구조를 부각시키는 다양한 몸동작과 자세를 개발하고 강한 힘을 구현하는 새로운 인간형을 창안했어요. 그래서 20세기 영국의 미술사학자 케네스 클라크는 "미켈란젤로는 인간의 신체를 통해 운동감과 에너지, 생명력을 표현한 대가"라고 극찬한 겁니다.

미켈란젤로풍의 새로운 인체 표현 기법은 루벤스, 틴토레토, 블레이크, 제리코, 로댕을 비롯한 후배 미술가들에게 엄청난 영향을 미쳤어요. 〈최후의 심판〉이 '인체의 대백과사전'으로 불리게 된 배경이지요. 한편

유일신 종교인 기독교와 다신교인 그리스 신화를 결합한 의도는 대립적인 두 세계관을 통합하기 위해서였어요.

미켈란젤로는 항상 하느님께 다가가려고 노력했던 신앙심이 매우 깊은 예술가였어요. 그에게 바티칸은 창조주인 하느님의 집, 작품은 하느님의 말씀을 사람들에게 전달하는 도구였어요. 미켈란젤로는 평생 하느님에 대한 사랑을 조각하고 그리기 위해 살았어요.

이런 그의 심정은 미켈란젤로의 어록에서도 확인할 수 있어요. "완벽한 작품을 만들려는 노력은 그 어떤 노력보다 큰 힘으로 하느님을 우리 곁으로 모셔 온다. 하느님은 완전무결하시기 때문이다." 미켈란젤로는 바티칸의 국민예술가가 될 만한 충분한 자격을 갖췄어요. 그는 예술성과 신앙심이 완벽하게 하나로 결합된 가장 위대한 예술가이니까요.

미켈란젤로의 〈천지창조〉를 담은 바티칸 시국 우표

Tour 1
성 베드로 대성당Basilica di San Pietro

주소: Piazza San Pietro, 00120 Città del Vaticano
개관 시간: 매일 AM 7:00~PM 7:00(10~3월은 PM 6:30까지)
입장료: 쿠폴라 8유로(계단), 10유로(엘리베이터)
홈페이지: http://www.vaticanstate.va

콘스탄티누스 황제가 324년 베드로의 묘지 터에 교회를 세운 것이 이 성당의 기원이다. 특히 브라만테가 제작한 4개의 돔이 있는 바실리카와 미켈란젤로가 만든 돔(쿠폴라)이 대표적이다. 성당 내부에는 미켈란젤로의 〈피에타〉가 있어 늘 관광객들로 붐빈다. 성당의 명소 쿠폴라에 오르려면 551개의 계단을 이용하거나 엘리베이터를 타면 되는데, 엘리베이터를 타더라도 320개의 계단을 올라야 한다. 하지만 쿠폴라에 올라 바티칸의 전경을 감상할 수 있는 선물을 놓치지 말기를 권한다.

Tour 2
바티칸 박물관Musei Vaticani

주소: Viale Vaticano, 00165 Roma
(+39 06 6988 4676)
개관 시간: 월~토요일 AM 9:00~PM
6:00 / 매월 마지막 일요일 AM
9:00~PM 2:00
입장료: 17유로(기다리지 않고 들어가기
위해서는 온라인 예약이 필수다. 4유로
추가)
홈페이지: http://www.museivatica
ni.va

런던의 영국 박물관, 파리의 루브
르 박물관과 함께 세계 3대 박물
관으로 꼽힌다. 미켈란젤로의 〈최
후의 심판〉이 있는 시스티나 예배
당, 레오나르도 다 빈치 등의 이탈
리아 거장들의 작품을 소장한 피
나코테카, 그리스 로마 시대 조각

을 전시한 피오 클레멘티노 미술관 등 100개가 넘는 전시장이 있다. 매
일 수많은 관람객들이 모이기 때문에 아침 일찍 방문해야 하고, 박물관
내 성당에 들어갈 때는 어깨와 무릎을 가리는 옷이 필요하다.

알고
넘어가기!

그리스도교 미술Christian Art이란?

주로 그리스도교의 신앙 내용을 시각적으로 표
현한 미술을 말한다. 교회 건축, 조상, 부조 등
조각과 모자이크, 스테인드글라스 등을 포함한
회화 등이 있다. 신의 영광을 찬미하기 위해, 그
리고 도상을 통해 민중을 교육하기 위해, 마지막
으로 신도들에게 종교적인 감동을 주기 위한 것
이 그리스도교 미술의 목적이다.

#스위스 #국민화가
#미술과 음악을 융합한 현대 추상화의 선구자
#파울 클레

이름/Name
파울 클레Paul Klee

출생지/Place of birth
스위스 뮌헨부흐제

출생일/Date of birth
1879. 12. 18.

사망일/Date of death
1940. 6. 29.

<<<<<<<<<<<<<<<<<<<<<<<<<<<<<<<<<<<<<<<<<<<<<<<<<<<<

유럽 중부 내륙에 있는 스위스는 누구나 한번은 방문하고 싶은 꿈의 여행지로 꼽혀요. 만년설이 쌓인 알프스 산맥의 신비한 봉우리, 알프스 지방 전통 민요인 요들송이 울려 퍼지는 산악 목초지, 한가로이 초원에서 풀을 뜯는 소 떼, 파란 물감을 풀어놓은 듯 선명한 호수, 예스러운 정취가 묻어나는 산골 마을 등 아름다운 자연을 선물 받은 나라입니다. '알프스의 진주'로 불리는 스위스는 빼어난 자연 경관 외에도 자랑거리가 많아요.

치즈와 초콜릿, 금융업, 시계 산업 분야에서는 세계 최고 수준에 올랐어요. 인구 약 830만 명의 작은 나라인데도 가장 안정적이고 부유한 최고의 국가로 뽑힙니다. 미국의 시사 매체 『유에스 뉴스 앤드 월드 리포트U.S. News & World Report』는 '세계 최고 국가' 순위를 발표하는데, 스위스는 2017~2019년 3년 연속 1위에 오르는 진기록을 세웠어요. 1인당 높은 국민 소득, 낮은 실업률, 완벽한 치안 유지, 탁월한 정치력, 알프스 산을 관광 자원으로 개발한 관광 수입 등이 최고 부자 나라가 된 비결입니다.

스위스는 국제 정치, 외교 분야에도 중요한 역할을 하고 있어요. '세계 외교의 수도'로 불리는 제네바에는 유엔 유럽 본부를 비롯해 국제 적십자 본부, 세계 무역 기구WTO, 국제 보건 기구WHO, 국제 노동 기구ILO 등 30여 개의 주요 국제기구와 250여 개에 달하는 NGO(비정부 기구나 비정부 단체)가 있어요.

가장 행복한 나라, 가장 평화로운 나라로 꼽히는 스위스는 현대 미술 강국이기도 합니다. '미술계의 올림픽'으로 불리는 세계 최대 규모의 국제 미술 시장인 스위스 바젤 아트페어가 매년 예술의 도시 바젤에서 열립니다. 해마다 6월 중, 5일간에 걸쳐 열리는 바젤 아트페어 기간에는 전세계 미술 수집가, 미술인, 미술 애호가들이 연례행사처럼 바젤을 방문

바젤 아트페어 전시장

하지요.

도시 근교 모든 숙박 시설이 매진 사례를 빚고, 주변 상가와 음식점이 붐비는 등 지역 경제는 호황을 누려요. 지구촌 최대 미술 시장이 열리는 스위스는 시각 예술 분야에서 업적을 남긴 대가들도 여러 명 배출했어요. 현대 추상화의 거장 파울 클레를 비롯해 상징주의 화가 페르디난드 호들러와 아르놀트 뵈클린, 조각가 알베르토 자코메티와 장 팅겔리, 현대 건축의 아버지로 불리는 르 코르뷔지에, 건축계 거장 페터 춤토르가 스위스 출신입니다.

이 중 스위스를 대표하는 국민화가를 꼽는다면 단연 파울 클레예요. 클레는 현대 추상화의 선구자로 현대 미술 발전에 크게 이바지했어요.

유럽에서 가장 오래된 공공 미술관으로 알려진 바젤 미술관은 클레의 걸작 〈세네치오〉를 미술관 대표 소장품으로 홍보하는가 하면 예술적 가치를 높이는 데도 앞장서고 있어요.

파울 클레, 〈세네치오〉, 1922년, 캔버스에 유채, 40.3 ×37.4cm, 스위스, 바젤 미술관

이 작품은 '세네치오Senecio'를 그린 초상화예요. 클레는 세네치오가 누구인지 밝히

지 않았어요. 꽃 이름, 광대, 클레 자신을 의미한다는 등 여러 가지 해석이 나오지만 모델이 누구인지는 중요하지 않아요. 클레는 인물을 실물과 닮게 그리거나 얼굴의 특징과 성격, 감정을 표현하는 데 관심을 두지 않았어요. 그림의 기본 요소인 점, 선, 면이 이루는 기하학적인 형태, 색, 구성 등 순수한 조형 요소로 인물을 표현하는 데 목표를 두었어요. 그것은 눈에 보이는 것 너머에 있는 진실을 그리는 것을 의미해요. 세네치오의 눈, 코, 입, 목, 어깨를 자세히 보세요.

기하학적 원색 도형을 활용해 단순 간결하게 표현했어요. 즉 세네치오는 추상화되었어요. 추상화는 그리고자 하는 대상의 겉모습이 아니라 내면에 숨겨진 본질적이고 기본적인 특성을 뽑아내 구성한 그림을 가리켜요. 점, 선, 면, 색, 구도 등 순수한 조형적 요소를 활용해 예술가의 생각이나 감정을 전달하지요. 클레는 이 그림을 통해 단순한 선이나 도형만으로도 풍부한 감정을 표현할 수 있다는 것을 보여 주었어요.

스위스의 수도 베른에 있는 베른 시립미술관도 클레의 대표 작품을 많이 소장하고 있어요. 추상 미술의 선구자 클레가 스위스 출신이라는 점에 큰 자부심을 느낍니다.

얼굴에 주근깨가 박힌 곱슬머리 어린 소녀가 작품 한가운데 서 있어요. 여자아이의 가슴은 하트, 치마는 삼각형 모양입니다. 클레는 소녀 주변에 꽃밭, 동물, 인형, 집, 해, 나무, 정물 등을 자유롭게 배치했어요. 크레파스로 대상의 윤곽선을 그리고 수채화 물감으로 색을 칠한 그림은 언뜻 보면 아이들이 즐기는 색칠 놀이와도 같아요. 간단한 도형만으로 누

파울 클레, 〈인형 극장〉, 1923년, 수채, 51.4×37.2cm, 스위스, 베른 시립미술관

구나 쉽게 그림을 그릴 수 있을 것 같은 충동을 불러일으켜요. 추상화인데도 그리기 쉬운 그림처럼 보이는 클레 화풍의 특징이 잘 나타나 있어요.

클레는 실물과 똑같이 보이도록 노력하는 회화적 기술보다는 그림을 그리는 순수한 즐거움이 더 중요했어요. 구체적이고 사실적인 그림보다 상상력을 자극하는 추상화가 더 창의적이고 예술적이라고 믿었어요. 예술과 놀이를 융합한 이 작품은 예술의 뿌리가 호기심과 놀이에서 비롯되었다는 것을 보여 줘요. 『생각의 탄생』의 저자 로버트Robert·미셸 루트번스타인Michel Root-Bernstein 부부는 "창조적인 통찰력은 놀이에서 나온다"고 말했어요. 클레는 세계적인 거장이 된 후에도 동심을 잃지 않았어요. 예술가는 어른이 되어서도 천진난만한 아이의 눈으로 세상을 바라봐야 한다고 생각했어요. 선과 도형, 색의 조화를 통해 아름다움과 감동을 전달하는 클레의 그림은 어렵게 느껴지는 추상 미술에 관객이 보다 쉽고 편안하게 다가서는 데 중요한 역할을 하고 있어요.

클레는 청각의 영역인 음악을 시각의 영역인 그림에 융합한 업적도 남겼어요. 둘카마라Dulcamara 섬을 그린 오른쪽 작품은 자연 풍경을 눈에 보이는 그대로 옮기지 않았어요. 곡선, 도형, 기호, 분홍, 노랑, 파랑, 초록색을 사용해 섬 풍경을 추상적으로 표현했어요. 신기하게도 그림 속에서 감미로운 선율이 흘러나오고 경쾌한 박자와 리듬감도 느껴집니다.

그림이 들리고 음악이 보이는 비결은 무엇일까요? 곡선과 도형, 색을 음표처럼 사용했어요. 클레의 부모는 음악가였어요. 그는 어릴 때부터

파울 클레, 〈둘카마라 섬〉, 1938년, 캔버스에 유채, 88×176cm,
스위스 베른, 파울 클레 센터

음악적 환경에서 자랐고 바이올린 연주자로도 탁월한 재능을 보였어요.
어른이 되어 화가의 길을 걸어간 후에도 늘 음악을 가까이 하고 연주 활
동도 했어요. 미술과 음악의 세계는 각각 분리된 것이 아니라 결합될 수
있다고 믿었어요. 눈으로 음악을 듣는 즐거움을 주는 새로운 형식의 작
품을 창조하고 싶은 열망을 품었어요.

　마침내 자신이 가장 좋아하는 미술과 음악을 융합할 수 있는 방법을
찾아냈어요. 부드러운 곡선, 기하학적 도형, 색채를 음표처럼 조화롭게
배치해 음악이 들리는 그림을 창조한 거죠. 참고로 작품 제목인 둘카마
라는 달콤하고 씁쓸하다는 이중적 뜻을 지녔답니다.

파울 클레, 〈파르나소스 산에서〉, 1932년, 캔버스에 유채, 100×126cm,
스위스, 베른 시립미술관

베른 시립미술관 대표 소장품인 왼쪽 작품은 클레의 최고 걸작 중 하나로 꼽혀요. 그림에 나오는 자연 풍경은 그리스 중부 코린트 만 북부 델포이에 있는 파르나소스 산이에요. 파르나소스 산은 그리스 신화에 등장하는 태양의 신 아폴론에게 바쳐진 산이자 예술과 문학을 상징해요. 태양, 산, 길, 나무는 점, 선, 면, 기본 도형으로 추상화되었어요.

클레는 굵은 윤곽선 몇 개로 산의 기하학적 형태를 만들고 새롭게 개발한 색점 기법으로 그림 전체를 빈틈없이 채웠어요. 색점 기법이란 작은 원색의 점들을 섬세하게 병치시켜 시각적 혼색을 만드는 기법을 말해요. 다양한 색점의 조합과 규칙적인 배열로 자연스러운 리듬감을 만들어냈어요. 기하학적 형태와 색점 기법이 아름다운 조화를 이루는 이 작품은 미술과 음악이 융합된 명작으로 현대 추상화의 새로운 영역을 개척했다는 평가를 받고 있어요.

스위스는 국민화가 클레의 명성을 국가 관광 자원으로도 적극 활용하고 있어요. 스위스 유명 미술관, 문화 공간들은 클레를 기념하는 작품을 전시하거나 공적을 알리는 크고 작은 행사를 정기적으로 개최해요. 2005년 베른에 개관한 파울 클레 센터는 클레의 미술사적 업적을 기리고자 설립된 세계 최대 규모의 복합 문화 공간 중 하나예요.

파울 클레 센터

전 세계에서 클레의 작품을 가장 많이 소장한 미술관으로 클레의 작품만 약 4,000여 점에 이릅니다. 이탈리아 출신의 세계적인 건축가 렌조 피아노Renzo Piano가 설계한 아름다운 건축물도 방문객의 눈길을 사로잡는 관광 포인트로 빛을 발한답니다.

파울 클레의 초상 이미지를 담은 스위스 우표

Tour 1
바젤 미술관Kunstmuseum Basel

주소: St. Alban-Graben 16, 4051 Basel (+41 61 206 62 62)

개관 시간: 화~일요일 AM
10:00~PM 6:00 (수요일은 PM
8:00까지) / 월요일 휴관

입장료: 30유로(32스위스프랑)

홈페이지: https://
kunstmuseumbasel.ch

스위스 국민화가 파울 클레뿐 아니라 한스 홀바인 등 유명 작가의 작품
들을 전시하고 있다. 클레의 〈세네치오〉가 전시되어 있는 바젤 미술관
은 메인 건물인 신관&본관HAUPTBAU & NEUBAU이 있고, 근처에 현대
미술 작품들을 주로 전시하는 현대미술관GEGENWART도 있다. 라인 강
변에 위치해 있어 미술관을 감상한 후 산책하기에도 좋다.

Tour 2
파울 클레 센터Zentrum Paul Klee

주소: Monument im Fruchtland 3, 3000 Bern (+41 31 359 01 01)
개관 시간: 화~일요일 AM 10:00~PM 5:00 / 월요일 휴관
입장료: 20스위스프랑
홈페이지: https://www.zpk.org

파울 클레만을 위한 미술관으로, 그의 작품 세계를 온전히 느낄 수 있는 곳이다. 특히 파리 퐁피두센터로 명성이 높은 렌조 피아노가 설계한 건물로 유명하다. 건물의 곡선이 워낙 특이해 미술관 건물을 둘러보는 재미도 있다. 베른 교외에 자리 잡고 있어 스위스의 한적함을 마음껏 느낄 수 있는 곳이다. 클레의 〈둘카마라 섬〉이 소장되어 있는 것으로도 유명하다.

Tour 3
베른 시립미술관Kunstmuseum Bern

주소: Hodlerstrasse 8, 3011 Bern (+41 31 328 09 44)
개관 시간: 화요일 AM 10:00~PM 9:00, 수~일요일 AM 10:00~PM 5:00 / 월요일 휴관
입장료: 24스위스프랑
홈페이지: https://www.kunstmuseumbern.ch

피카소, 파울 클레 등 근대 회화 거장들의 작품이 가득한 미술관이다. 3,000점이 넘는 회화와 조각, 48,000점의 드로잉, 판화, 사진 등을 소장하고 있다. 베른역에서 가까워 베른을 여행한다면 꼭 방문하기를 추천한다. 클레의 〈파르나소스 산에서〉, 〈인형 극장〉 등이 소장되어 있다.

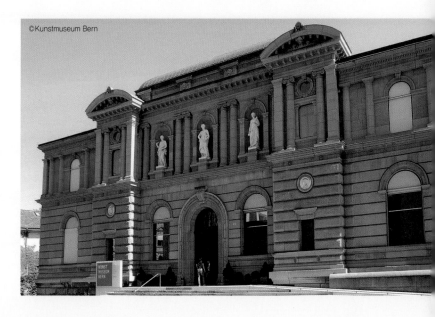
©Kunstmuseum Bern

알고
넘어가기!

점묘법Pointage이란?

회화 기법의 한 종류로, 화면을 작은 점과 획으로 채워 그것들이 한데 어우러진 것처럼 보이게 하는 것이다. 이 기법을 가장 많이 연구했던 예술가는 조르주 쇠라다. 〈그랑드자트 섬의 일요일 오후〉에는 크기가 일정한 점들이 찍혀 있는데, 대표적인 점묘법 작품이다.

15장

#체코 #국민화가
#체코 스타일의 미술을 창조한 아르 누보 거장
#알폰스 무하

이름/Name
알폰스 무하Alphonse Mucha

출생지/Place of birth
체코 모라비아 이반치체

출생일/Date of birth
1860. 7. 24.

사망일/Date of death
1939. 7. 14.

<<<<<<<<<<<<<<<<<<<<<<<<<<<<<<<<<<<<<<<<<<<<<<<

유럽 중부에 위치한 체코는 국토 면적 7만 8,864제곱킬로미터로, 한반도의 3분의 1 정도인 작은 나라예요. 그러나 도시 대부분이 세계 문화유산으로 등재되었을 정도로 역사적 명소가 많아요. 특히 수도 프라하는 '동유럽의 파리', '천 년의 도시', '건축 박물관'으로 불릴 만큼 옛 성과 건축물이 거의 원형 그대로 보존된 세계적 문화 유적지입니다.

'동유럽의 꽃'으로 불리는 체코는 국제적인 명성을 자랑하는 음악가를 여러 명 배출한 음악 강국이기도 해요. 작곡가 베드르지흐 스메타나, 안토닌 드보르자크, 레오슈 야나체크는 체코 민족의 독특한 정서와 민속 음악을 클래식에 결합해 음악의 영역을 확장한 대표적 국민 작곡가들이지요.

미술에서도 체코를 빛낸 국민화가가 있어요. 19세기 말~20세기 초반 회화, 삽화, 조각, 그래픽 디자인, 보석, 장식 등에서 뛰어난 업적을 남긴 알폰스 마리아 무하입니다. 프라하는 '무하의 도시'로도 불리는데 도시 곳곳에서 무하의 작품들을 만날 수 있기 때문이죠. 프라하 국립미술관을

방문하면 체코인들이 국보國寶처럼 아끼는 무하의 걸작《슬라브 서사시》연작을 감상할 수 있어요.

　1926년 완성된《슬라브 서사시》는 총 20점의 연작으로, 체코의 건국 신화, 왕과 영웅, 전투, 역사적 사건 등이 담겨 있어요. 가장 작은 사이즈의 작품이 가로 세로 4미터가 넘을 만큼 모두 대작입니다. 아래 작품은 가로 8.1미터, 세로 6.1미터의 거대한 캔버스에 그려졌어요. 하늘을 배경으로 오른쪽과 중앙 공중에 떠 있는 푸른빛에 싸인 인물들은 체코 국

알폰스 무하, 〈슬라브어 전례 의식의 도입〉, 1912년. 캔버스에 에그 템페라,
610×810cm, 체코, 프라하 국립미술관

민이 숭배하는 왕과 통치자 제후, 성직자예요. 인물 뒤의 후광後光과 푸른
색은 이들이 고귀하고 신성한 존재라는 것을 암시합니다. 왼쪽의 검은
그림자는 체코의 발전을 방해했던 타국의 통치자와 수도사들입니다. 체
코 역사에 한 획을 그은 긍정의 역사와 부정의 역사를 색과 형태로 구분
한 거죠. 빛의 세례를 받고 있는 흰옷을 입은 군중은 체코, 슬로바키아,
폴란드, 세르비아 등 슬라브어를 공통으로 사용하는 슬라브 민족이에요.

그림 왼쪽 앞에 푸른빛으로 물든 소년이 두 팔을 벌린 자세로 서 있어
요. 소년은 오른손으로 원을 들고 왼손은 주먹을 불끈 쥔 동작을 취하며
군중을 선동합니다. 푸른 소년은 오랜 세월 강대국의 침략과 지배를 받
았던 약소민족인 슬라브인들의 민족성을 상징해요. 슬라브인들이 자유
와 독립을 쟁취하려면 서로 단결하고 통합해야 한다는 메시지를 소년의
몸동작으로 전하는 거죠.

《슬라브 서사시》 연작 마지막 작품도 슬라브인의 애국심과 민족성에
호소합니다. 다음의 작품(246쪽)에서 예수 그리스도는 파란 하늘에 뜬
무지개를 배경으로 두 손을 들어 슬라브인을 축복하고, 체코를 상징하는
청년이 화관을 양손에 쥐고 두 팔을 힘껏 벌리면서 슬라브 민족의 위대
함과 자부심을 일깨우는 동작을 취합니다. 슬라브 민중도 화관을 들거나
만세 동작을 취하는 등 젊은 지도자를 열렬히 환호하며 그에게 지지를
보내고 있어요.

무하가 슬라브인의 화합과 단결을 호소하는 연작을 그리게 된 계기가
있어요. 19세기 말과 20세기 초, 러시아, 오스트리아, 독일 등 강대한 민

알폰스 무하, 〈슬라브 찬가〉, 1926년, 캔버스에 에그 템페라, 480×405cm, 체코, 프라하 국립미술관

족이 체코, 슬로바키아, 우크라이나 등 동유럽 약소민족을 지배하고 억압하면서 제국주의 침략에 항거하는 슬라브 민족 해방 운동이 일어났어요. 슬라브 민족은 강대국 사이에 끼어 침략을 당하고 숱한 고난을 겪었지만 불굴의 정신으로 역경을 극복하고 끈질기게 살아남았던 근성이 있어요.

특히 슬라브인 중에서도 가장 강인한 정신력을 가진 체코는 민족의 정체성을 확립하고 자긍심을 높이기 위해 국민적 단합과 결속력을 강화시켰어요. 격동하는 시대 분위기에 자극을 받은 무하는 체코 민족에 이바지할 수 있는 방법이 무엇인지 고민하게 됩니다. 체코의 위대한 작곡가들이 슬라브인 특유의 정서와 감성이 담긴 음악으로 조국을 빛낸 것처럼 미술로 애국하겠다는 생각을 하게 되었어요.

보스턴 필하모닉 오케스트라 연주회에서 스메타나의 교향시 〈몰다우〉를 감상한 후 체코 민족의 우수성을 전 세계에 알리는 데 헌신하겠다는 결심을 굳혔어요. 무하는《슬라브 서사시》를 그리게 된 의도를 이렇게 밝혔어요. "무엇인가를 파괴하려는 것이 아니라 (중략) 언젠가 만나게 된다는 희망을 갖도록 하기 위해서다. 우리가 서로에 대해 지금보다 잘 알게 된다면 더욱 쉽게 만날 수 있을 것이다. 우리 모두는 슬라브인으로 한 가족과 같다는 생각을 젊은 세대에게 조금이라도 알릴 수 있다면 나는 아주 기쁠 것이다."

1928년 무하는《슬라브 서사시》연작을 체코 국민과 프라하 시에 기증한다고 발표했어요. 애국심으로 그린 이 작품을 국가가 영구적으로 소유해야만 국민 모두가 감상할 수 있을 거라고 생각했던 거죠. 체코의 국

보 《슬라브 서사시》는 2012년 프라하 국립미술관 소장품이 되었고, 체코의 역사와 문화, 민족의 정체성을 전 세계에 알리는 데 큰 기여를 하고 있어요.

　체코인들은 무하가 아르 누보를 대표하는 거장이라는 사실도 높이 평가합니다. 프랑스어로 '새로운 예술'을 뜻하는 '아르 누보Art Nouveau'는 19세기 말~20세기 초, 유럽과 미국, 남미에서 유행했던 예술 사조를 말해요. 그림의 대상을 사실적으로 표현하는 전통적 제작 방식을 거부하고 말 그대로 새롭고 혁신적인 표현 방식을 추구했어요. 주요 특징으로 덩굴 식물, 꽃, 문양, 여인의 머릿결 등을 연상시키는 곡선 이미지를 사용해 장식성을 강조한 점을 꼽을 수 있어요. 순수 미술보다 공예, 그래픽 디자인, 건축, 장식 등 응용 미술 영역에 커다란 영향을 미쳤어요. 무하는 아르 누보

알폰스 무하, 〈황도십이궁〉, 1896년, 석판화, 65.7×48.2cm, 체코 프라하, 무하 미술관

양식을 국제적으로 발전시키는
데 중요한 역할을 했어요.

　왼쪽 작품은 무하표로 불리는
아르 누보 화풍의 특징이 잘 드
러나 있어요. 꽃잎, 식물 넝쿨,
휘날리는 여인의 긴 금발 머리
카락, 화려한 문양 등 곡선을 장
식적인 요소로 사용해 그림 속
여성을 여신처럼 신비하고 아름
답게 연출했어요. 우아하고 화
려하게 장식된 무하표 미녀 그
림은 일명 '무하 스타일'로 불리
며 엄청난 인기를 끌었어요. '무
하 스타일' 여성은 오늘날 순정
만화나 애니메이션 여주인공의
원형이 되었답니다.

　무하는 그래픽 디자인의 선구
자이기도 합니다. 석판화 포스

알폰스 무하, 〈지스몬다〉, 1894~1895년,
다색 석판화, 216×74.2cm, 개인 소장

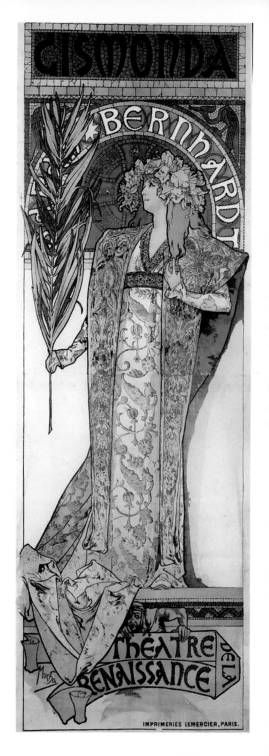

터인 앞의 작품(249쪽)은 무하를 인기 작가로
만든 출세작이자 '무하 스타일' 시대를 열었던
기념비적 작품입니다. 화려한 식물 장식의 옷
을 입고 화관을 쓴 여성이 오른손에 야자 잎을
들고 여신처럼 우아하게 서 있어요. 그녀 뒤로
무하 스타일의 주요 특징으로 꼽히는 장식 문
자 배경과 신성을 상징하는 황금빛 후광이 보
여요. 무하는 세로가 파격적으로 긴 구도를 선
택해 관객이 여성을 우러러보도록 연출했어
요. 그림 속 모델은 당시 프랑스 최고의 여배우
로 명성을 떨쳤던 사라 베르나르Sarah Bernhardt예

배우 사라 베르나르

요. 베르나르는 무하의 천재성을 가장 먼저 간파했어요.

무명 화가인 무하에게 자신이 출연하는 연극 〈지스몽다Gismonda〉 홍보
용 포스터 디자인을 의뢰했지요. 무하는 베르나르의 기대를 저버리지 않
았어요. 지상의 여신으로 추앙받는 여배우를 천상의 여신으로 격상시켰
어요. 1895년 1월 4일 개막한 〈지스몽다〉 공연 포스터가 파리에서 공개
되자 시민들은 열광적인 반응을 보였어요. 아르 누보풍 '무하 스타일' 포
스터는 상업용 포스터를 장식 예술의 수준으로 끌어올렸거든요. 시민들
이 포스터를 보는 즉시 뜯어가는 바람에 관계자들이 골치를 앓았다는 일
화가 전해지고 있어요.

베르나르는 기존 포스터와 차별화된 독창적인 '무하 스타일' 포스터
에 깊은 감명을 받았어요. 무하를 전속 디자이너로 전격 발탁하고 무대

의상, 무대 디자인, 보석 장식 디자인까지 의뢰하며 적극적인 후원자로 나섰어요. 무하는 세상에서 가장 유명한 여배우 베르나르의 전폭적인 성원에 힘입어 대중적 인기와 명성을 얻게 됩니다. 마침내 '아르 누보'를 상징하는 거장으로 우뚝 서게 되지요.

무하는 포스터, 책 삽화, 벽화, 스테인드글라스, 실내 장식, 건축, 무대 미술, 보석 디자인, 응용 미술 전 분야에서 뛰어난 성과를 거뒀고 그래픽 디자인 발전에 많은 영향을 미쳤어요. 흔히 무하를 행운의 예술가로 부르는데, 보기 드물게도 예술성과 상업성을 모두 갖춘 예술가에 해당되기 때문이지요.

무하의 애국심이 체코인들을 다시 한 번 감동시킨 적이 있었어요. 그는 조국에 봉사하기 위해 화폐와 우표 디자인도 맡았어요. 1918년 오스트리아-헝가리 제국에서 독립한 새로운 공화국 체코슬로바키아의 첫 번째 국가 상징물과 지폐, 우표 도안을 재능 기부 형식으로 제작해 국가에 기증했

알폰스 무하, 〈자연〉, 1899~1900년경, 청동과 자수정, 116.5×24×27cm, 벨기에 브뤼셀, 벨기에 왕립미술관

어요.

　무하는 미술로도 얼마든지 애국할 수 있는 길이 있다는 것을 보여 주었어요. 체코 국민은 무하의 작품을 감상할 때마다 민족에 대한 강한 결속과 자부심을 느낀답니다.

알폰스 무하가 디자인한 체코슬로바키아 지폐
100코루나, 1919년

Tour 1
프라하 국립미술관Národní Galerie Praha

주소: Staroměstskénám. 1/12, 110 15 Staré Město
(+42 02 20 397 211)

개관 시간: 화~일요일 AM 10:00~PM 6:00 (수요일은
PM 8:00까지) / 월요일 휴관

입장료: 전시별로 입장료가 다르니 홈페이지 확인

홈페이지: https://www.ngprague.cz

프라하 국립미술관은 총 10개의 건물이 프라하 시내에 흩어져 있고, 상
설 전시와 특별 전시로 나뉜다. 국립미술관의 대표적인 건물로는 트레
이드 페어 팰리스Veletržnípalác가 있는데, 체코의 주요 미술품들을 볼 수
있다. 이 외에도 슈텐베르크 궁전Šternberskýpalác, 킨스키 궁Palác Kinských 등
이 있다. 알폰스 무하의《슬라브 서사시》가 전시되어 있다.

Tour 2
무하 미술관Mucha Museum

주소: Kaunický palác Panská 7 110 00 Prague 1
(+42 02 24 216 415)

개관 시간: 매일 AM 10:00~PM 6:00

입장료: 260코루나

홈페이지: https://www.mucha.cz

체코를 대표하는 화가 알폰스 무하의 작품
〈황도십이궁〉 등을 모아 놓은 미술관으로,
그가 파리에서 그린 포스터와 프라하로 돌아온 1910년 이후의 대작들
이 전시되어 있다. 미술관 홈페이지는 한국어로도 볼 수 있어 미술관 관
람에 많은 도움이 된다.

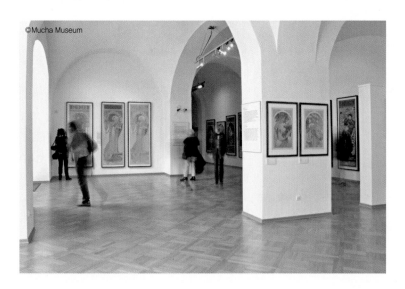

©Mucha Museum

알고
넘어가기!

아르 누보Art Nouveau란?

1880년경~1910년경 서유럽에 널리 퍼졌던 장식
적 양식을 일컫는 말이다. 아르 누보는 과거의
양식을 모방하는 대신 새로운 양식을 창조하려
는 시도였다. 흔히 덩굴식물 같은 구불구불하고
유연한 선을 연상하지만, 이는 아르 누보의 일부
에 불과하다. 기존의 예술을 거부한 진보적인 예
술가들의 도전이었다. 대부분의 예술 운동이 파
리에서 시작된 것에 비해, 아르 누보는 주로 런
던에서 발생되어 유럽 대륙으로 퍼져 나갔다.

#노르웨이 #국민화가
#현대인의 불안을 최초로 그린 표현주의 화가
#에드바르 뭉크

이름/Name
에드바르 뭉크Edvard Munch

출생지/Place of birth
노르웨이 뢰텐

출생일/Date of birth
1863. 12. 12.

사망일/Date of death
1944. 1. 23.

〈〈〈

북유럽 스칸디나비아 반도에 위치한 노르웨이는 대자연의 아름다움과 신비를 느낄 수 있는 여행지로 관광객들의 발길이 끊이지 않아요. 자연의 걸작품인 피오르(빙하가 깎아 만든 U자 골짜기에 바닷물이 흘러들어 만들어진 만灣), 하늘의 커튼으로 불리는 오로라(북극광), 여름철에는 밤에도 해가 지지 않는 신비한 백야白夜 현상을 경험할 수 있어요.

매년 12월 10일, 노벨평화상 시상식이 열리는 노르웨이 수도 오슬로 시청도 노르웨이 여행에서 빼놓을 수 없는 관광 명소입니다. 오슬로의 '바이킹 박물관'을 방문하면 스칸디나비아 역사상 가장 찬란했던 바이킹 시대(800~1050년)의 선박과 유물, 생활상을 살펴볼 수 있어요.

바이킹의 후예인 노르웨이 국민이 전 세계에 자랑하는 대표적 예술가 세 명이 있어요. 19세기 말~20세기 초에 활동했던 표현주의 거장 에드바르 뭉크, 북유럽의 쇼팽으로 불리는 작곡가 에드바르 그리그, 근대극의 선구자로 불리는 헨리크 입센입니다.

노르웨이인들은 특히 국민화가 뭉크의 초상을 1,000크로네 화폐에 새

겨 기념할 정도로 숭배하고 있어요. 미술을 잘 모르는 사람도 뭉크의 대표작은 한 번쯤 본 적이 있을 거예요. 각 나라 미술 교과서, 영화, 출판물, 패러디(잘 알려진 원작을 비틀어 풍자적으로 새로운 메시지를 전달함), 각종 복제품에 빠지지 않고 등장하는 명화거든요.

1,000크로네 화폐에 실린 뭉크의 초상

세계적인 미술품 경매 회사 소더비는 르네상스 시대 천재 화가 레오나르도 다 빈치의 걸작 〈모나리자〉와 함께 〈절규〉를 세상에서 가장 유명한 그림으로 꼽았어요. 노르웨이 국립미술관에 가면 현대 최고 미술 작품 중 하나인 뭉크의 〈절규〉를 감상할 수 있어요.

〈절규〉는 왜 불후의 명작이 되었을까요? 인간이 살아가면서 겪는 두렵거나 불길한 감정, 느낄 수는 있지만 눈에 보이지 않는 공포와 불안, 절망감을 그림을 통해 전달했기 때문입니다. 해골을 연상시키는 얼굴을 가진 한 남자가 다리에 서서 양손으로 귀를 막고 비명을 지르고 있어요. 그 모습을 보는 순간 본능적으로 공포심이 생겨나요.

뭉크는 그림의 주제, 구도, 색채를 활용해 극도의 불안감을 강조했어요. 겁에 질린 남자의 눈과 입, 피를 떠올리게 하는 붉은 구름, 검푸른 바다와 꿈틀거리는 피오르, 사선 방향으로 기울어진 다리로 소름끼치도록 오싹한 불안의 감정을 눈으로 직접 볼 수 있게 해 주었죠. 뭉크는 오슬로

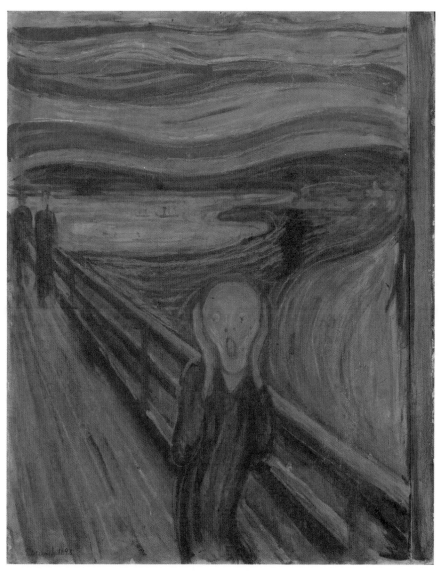

에드바르 뭉크, 〈절규〉, 1893년, 카드보드에 유채, 템페라, 파스텔, 91×73.5cm,
노르웨이 오슬로, 노르웨이 국립미술관

의 에케베르그 언덕에서 자신이 실제로 경험했던 격렬한 불안감을 이 작품에 표현했다고 그의 일기에서 밝혔어요.

"어느 날 저녁 나는 길을 따라 걷고 있었다. 한쪽에는 도시가 있었고, 아래에는 피오르가 있었다. 피곤하고 힘들었다. 나는 멈춰 서서 피오르를 바라보았다. 해가 지고 있었고, 구름은 핏빛으로 붉게 물들고 있었다. 나는 자연을 관통하는 절규를 느꼈다. 비명을 들은 것 같았다. 나는 이 그림을, 진짜 피 같은 구름을 그렸다. 물감이 비명을 질렀다."

공포 영화처럼 섬뜩한 이 그림은 현대인들이 매우 위급하거나 몹시 두려운 감정을 느끼며 살아간다는 점을 일깨워 주었어요.

오슬로 시민들이 저녁 시간에 카를 요한 거리를 오가는 장면을 그린 오른쪽 그림의 주제도 불안감과 공포심입니다. 오슬로 시 최대 쇼핑가이자 문화 중심지인 카를 요한 거리는 평소 시민들로 붐비는 곳이에요. 그러나 그림 속 행인들의 모습에서는 쇼핑의 즐거움이나 밤의 여유로움을 찾아볼 수 없어요. 유령처럼 창백한 얼굴들은 모두 겁에 질린 표정을 짓고 있어요.

건물 창문을 통해 흘러나오는 노란 불빛, 오른쪽에 서 있는 커다란 검은색 형체도 보는 이의 마음을 불안하게 만듭니다. 게다가 도로 한가운데 검은 옷을 입은 한 남자가 군중으로부터 떨어져 힘없이 어딘가로 걸어가고 있어요. 남자는 현대 산업 사회에서 따돌림을 당한 소외된 사람을 상징해요. 뭉크는 많은 사람에 둘러싸여 살면서도 불안으로 고통받는

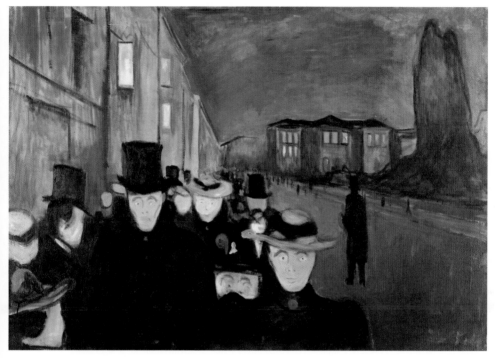

에드바르 뭉크, 〈카를 요한의 저녁〉, 1892년, 캔버스에 유채, 84.5×121cm,
노르웨이 베르겐, KODE 미술관

현대인의 내면세계를 이 그림에 담았어요. 뭉크가 어두운 감정에 집착한
사연이 있어요.

그가 5세 때 어머니가 결핵으로 세상을 떠났고, 13세 때 누이 소피에
역시 결핵에 걸려 오랫동안 병상에서 앓다가 죽었어요. 이후 아버지와
동생 안드레아스가 죽음을 맞았고, 여동생 라우라는 정신병으로 고통을

받다가 저세상으로 갔어요. 어릴 적부터 연달아 부모 형제들의 죽음을 경험한 뭉크는 불행한 기억을 머릿속에서 좀처럼 지울 수 없었어요.

특히 가장 의지하고 따랐던 누이 소피에의 죽음이 안겨 준 충격으로 인해 죽음의 공포를 더욱 강하게 의식하게 되었어요. 어머니가 떠난 빈자리를 채워 줬던 누이의 사망은 어머니를 두 번 잃은 것과 같은 절망감을 안겨 주었지요. 뭉크는 애도의 감정을 담아 병든 누이를 주제로 한 여러 점의 그림을 그렸어요.

그중 오른쪽 작품은 죽음을 앞둔 인간의 절망감을 표현한 걸작 중 하나로 꼽힙니다. 붉은 머리카락을 가진 창백한 얼굴의 소녀는 누이 소피에입니다. 그녀는 간신히 병실 침대에서 몸을 일으킨 상태로 베개에 등을 기대고 앉아 있어요. 초점을 잃은 소녀의 눈빛이 생명이 얼마 남지 않았다는 것을 말해 줍니다. 중년 여인이 병상에서 죽어 가는 소녀의 손을 잡고 고개를 숙인 채 흐느끼고 있어요. 그녀는 뭉크의 어머니가 세상을 떠난 후 조카들을 돌보았던 이모 카렌입니다. 그림은 한눈에 보아도 무겁고 암울한 느낌을 불러일으켜요.

병실은 감옥처럼 좁아요. 실내 가구와 커튼, 병든 소녀와 보호자의 옷 등은 죽음을 암시하는 어두운 색조로 칠해졌어요. 그러나 죽음의 그림자가 짙게 드리워진 병실 분위기와 다르게 창가를 바라보는 소녀의 얼굴 주변만은 환하게 표현되었어요. 뭉크는 누이에 대한 그리움을 밝은 빛에 담았어요. 일찍 저세상으로 떠난 누이를 이 그림으로 추모한 겁니다.

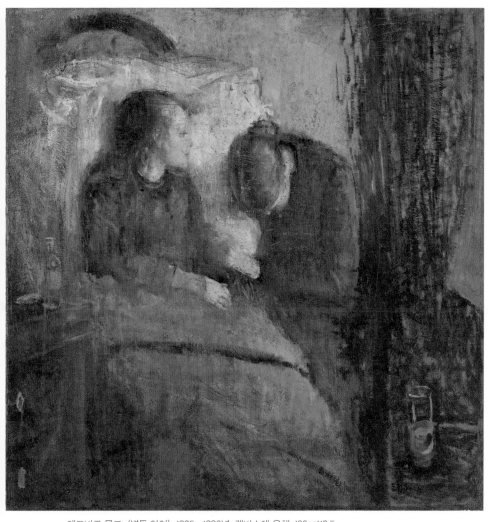

에드바르 뭉크, 〈병든 아이〉, 1885~1886년, 캔버스에 유채, 120×118.5cm,
노르웨이 오슬로, 노르웨이 국립미술관

사랑하는 가족과 비극적 이별을 경험한 뭉크는 자신도 일찍 죽을지도 모른다는 불안과 두려움에 시달렸어요. 평생 죽음과 질병에 대한 공포심에 사로잡혀 살면서 환각, 불안 장애, 피해망상, 신경과민증과 같은 정신병을 앓게 되었어요. 1908년에는 정신 분열증 진단을 받고 수개월이나 병원에 입원해 치료를 받기도 했어요.

뭉크 말년의 자화상인 오른쪽 작품은 그가 노인이 되어서도 죽음의 공포에서 벗어나지 못했다는 사실을 보여 주고 있어요. 뭉크는 침실에서도 편안해 보이지 않아요. 언제 자신에게 죽음이 닥쳐올까 두려움에 떨고 있어요. 불안한 표정과 차렷 자세에서 극도의 긴장감이 느껴져요.

뭉크는 이 자화상에 죽음을 암시하는 상징물들을 그렸어요. 오른쪽 침대와 왼쪽 벽에 세워진 고장난 시계는 둘 다 죽음을 의미해요. 인간은 침대에 누운 채 죽음을 맞이하고, 삶의 시곗바늘은 죽음과 함께 멈추니까요.

그러나 벽에 빈틈없이 걸려 있는 그림들은 뭉크가 죽음의 공포에 시달리면서도 창작 활동을 포기하지 않았다는 것을 알려 줍니다. 뭉크 연구가들에 따르면, 그는 81세로 세상을 떠날 때까지 회화 1,150여 점, 판화 1만 7,800여 점, 수채화와 드로잉 4,500여 점에 달하는 작품을 남겼어요. 이 중 자화상은 회화 70여 점, 판화 20여 점, 수채화와 드로잉 100여 점에 이릅니다.

뭉크는 불안과 공포에 짓눌릴 때도, 두려움이 닥칠 때도 절망적인 감정에서 벗어나려고 열정적으로 그림을 그렸어요. 뭉크가 불안을 창작의 에너지로 전환시켰다는 사실은 그의 글이 증명합니다.

에드바르 뭉크, 〈시계와 침대 사이의 자화상〉,
1940~1943년, 캔버스에 유채, 149.5×120.5cm,
노르웨이 오슬로, 뭉크 미술관

"나의 예술은 침몰하는 배에서 무전 전신기사가 보내는 경고 전신과도 같다. 하지만 나는 이 불안이 내게 필요한 것이라고 느낀다. 삶에 대한 두려움과 병이 없었다면 나는 키를 잃은 배와도 같았을 것이다."

뭉크는 '현대인의 불안과 두려움을 그린 최초의 화가'로 불리고 있어요. 그의 작품들은 죽음의 본질과 삶의 의미를 되돌아보게 합니다. 죽음을 표현했지만 궁극적으로는 삶을 이야기하고 있어요.

많은 사람들이 오직 뭉크의 작품을 감상하려는 목적으로 오슬로의 국립미술관과 뭉크 미술관을 방문하고, 〈절규〉의 배경이 되었던 에케베르그 언덕과 또 다른 작품인 〈달빛〉, 〈여름밤의 꿈〉에 영감을 주었던 작은 해변 마을 오스고쉬트란드를 찾아갑니다. 그것은 죽음은 누구도 피할 수 없으며, 그렇기 때문에 더욱 가치 있는 삶을 살아야 한다는 작품의 메시지에 공감하기 때문이지요.

Tour 1
바이킹 박물관Vikingskipshuset

주소: Huk Aveny 35, 0287 Oslo
(+47 22 13 52 80)
개관 시간: 5월~9월 매일 AM
9:00~PM 6:00 / 10월~4월 매일
AM 10:00~PM 4:00
입장료: 100크로네

홈페이지: https://www.khm.uio.no/english/visit-us/viking-ship-museum

오슬로의 대표적인 관광지 뷔그되이 섬에 있는 박물관이다. 많은 전시품들 중 가장 눈길을 끄는 것은 피오르에서 발굴한 세 척의 선박들이다. 각각의 선박 이름은 오세베르크Oseberg, 고크스타드Gokstad, 투네Tune다. 특히 오세베르크호는 여왕이 사용하던 것으로, 그녀의 무덤과 보물 등이 함께 발견된 것으로 알려져 있다.

Tour 2
노르웨이 국립미술관Nasjonalmuseet

홈페이지: http://www.nasjonalmuseet.no

뭉크의 작품으로 유명한 노르웨이
국립미술관은 새 미술관 공사를 위
해 2019년 1월부터 문을 닫은 상태
이고, 2020년에 새롭게 개관할 예
정이다. 안타깝지만 2020년 이후
에 뭉크의 작품을 볼 수 있을 것으
로 보인다.

Tour 3
뭉크 미술관Munchmuseet

주소: Tøyengata 53, 0578 Oslo (+47 23
49 35 00)
개관 시간: 매일 AM 10:00~PM 5:00
입장료: 120크로네
홈페이지: https://munchmuseet.no

뭉크 미술관은 뭉크 탄생 100주년을 기념해 설립되었다. 회화 1,100여
점, 수채화 1,500점, 판화 18,000점 등 많은 작품을 소장하고 있다. 데생,
편지, 인쇄물과 각종 연구 서적, 작업 노트도 함께 만나볼 수 있다. 뭉크의
대표작 〈절규〉, 〈마돈나〉 등을 비롯하여 뭉크의 삶과 가족들의 작품도 동
시에 감상할 수 있다. 2020년에 새로운 뭉크 미술관이 개관할 예정이다.

알고
넘어가기!

소더비Sotheby's**란?**

세계적인 미술품 및 골동품 경매 회사로, 1744년
영국의 서적 판매업자인 새뮤얼 베이커가 설립
하였으며, 1778년 그가 사망하자 소더비가 승계
했다. 런던의 본사 외에도 현재 전 세계에 100여
개의 지점을 설치하고 10여 개의 상설 경매장을
가지고 있다.

#핀란드 #국민화가
#핀란드의 정체성을 그린 무민의 어머니
#토베 얀손

이름/Name
토베 마리카 얀손Tove Marika Jansson

출생지/Place of birth
핀란드 헬싱키

출생일/Date of birth 사망일/Date of death
1914. 8. 9. **2001. 6. 27.**

<<<<<<<<<<<<<<<<<<<<<<<<<<<<<<<<<<<<<<<<<<<<<<<<<

북유럽 발트 해 연안에 있는 핀란드는 '전 세계에서 가장 살기 좋은 나라'로 꼽힙니다. 인구가 약 5백만 명에 불과한데다 1년의 절반이 혹독하게 추운 겨울인데도 살기 좋은 나라 1위에 오르게 된 비결은 무엇일까요?

먼저 핀란드는 '숲과 호수의 나라'로 불릴 만큼 자연 친화적인 주거 환경을 보유하고 있어요. 국토의 72퍼센트는 울창한 숲, 수면 면적이 500 제곱미터가 넘는 호수가 18만8천여 개에 이릅니다. 다음은 무상 교육과 무상 의료 서비스가 포함된 복지 혜택을 가장 많이 누리는 복지 국가 1, 2위를 다툽니다. 특히 교육 복지는 전 세계 최상위 수준에 도달했어요.

최고의 교육 국가, 학업 성취도 1위인 나라로 전 세계 교육 전문가들의 견학 필수 코스로 자리 잡았어요. 핀란드 국민은 유치원에서 대학까지 평생 무료로 교육을 받을 권리가 있어요. 학용품과 수업에 필요한 준비물, 점심은 무료이고 중학생부터 매달 정부에서 용돈도 줍니다.

복지 천국에 사는 핀란드인은 청결과 위생, 몸 건강을 중요시합니다. 집을 지을 때 필수적으로 사우나를 설치하고 핀란드식 증기 목욕인 '사우나'를 일상적으로 즐겨요. 사우나 숫자는 160만 개로 인구 3명당 1개

꼴로 많아요. 핀란드의 발명품인 사우나는 핀란드 특유의 목욕 문화를 발전시켰어요. 집에 손님을 초대하거나 잔치를 벌일 때, 사교 모임, 회의를 할 때도 모두 함께 사우나를 즐기며 돈독한 정을 나눕니다.

핀란드는 '현대 디자인 강국'이기도 합니다. 수도 헬싱키의 디자인 특구인 디자인 디스트릭트는 세계 현대 디자인의 흐름을 한눈에 볼 수 있는 관광 명소입니다. 디자인 거리의 많은 갤러리와 가게에서 자연과 조화로운 삶을 추구하는 친자연적이고 실용적인 핀란드 디자인의 아름다움을 느낄 수 있어요.

핀란드는 국제적인 명성을 지닌 예술가들도 여럿 배출했는데 국민음악가 얀 시벨리우스와 국민화가 토베 얀손이 핀란드를 빛낸 대표적 인물입니다. 토베 얀손은 화가, 소설가, 만화가로 성공했지만 전 세계인의 사랑을 받는 캐릭터 무민Moomin을 창조한 업적으로 국민화가의 자리에 올

핀란드 헬싱키의 디자인 디스트릭트

토베 얀손, 〈자화상〉, 1942년, 캔버스에 유채, 99.3×81.2cm, 핀란드 헬싱키, 핀란드 국립미술관.
©Finnish National Gallery / Yehia Eweis

랐어요. 무민은 토베 얀손의 만화,
동화, 소설에 등장하는 귀여운 캐릭
터예요.

©Moomin Characters™

무민의 생김새는 언뜻 하마를 닮
았지만 원형은 북유럽 신화에 나오
는 상상 속 괴물인 트롤troll입니다.
신화 속 무서운 괴물인 트롤이 귀엽
고 친근한 현대적인 캐릭터로 새롭
게 태어난 거죠. 무민의 탄생 배경은
다음과 같아요. 토베는 1945년 펴낸
첫 번째 무민 동화『무민 가족과 대
홍수』에 무민을 선보였어요. 첫 출
간 이후 1970년까지 약 26년에 걸쳐

토베 얀손, 〈무민 가족〉

무민 가족과 무민 친구들의 모험 이야기를 담은 8권의 동화 시리즈를 발
표했어요.

사랑스럽고 개성 넘치는 캐릭터와 흥미로운 모험담이 결합된 무민 동
화는 전 세계적으로 큰 인기를 끌면서 50개가 넘는 언어로 번역되었고
수천만 부가 팔리는 초대형 베스트셀러가 되었어요. 모험을 통해 서로의
다름을 인정하고, 공존과 존중의 가치를 배우면서 함께 성장하는 동화
속 메시지는 어린이는 물론 어른들에게도 깊은 감동을 안겨 주었어요.

특히『즐거운 무민 가족』시리즈는 아동 문학의 노벨상으로 불리는 한

스 크리스티안 안데르센 상을 수상하는 등 작품성도 인정받았어요. 토베는 무민을 창조한 업적으로 닐스 홀게르손 상, 스웨덴 아카데미 노르딕 상, 핀란드 최고 훈장인 프로 핀란디아 훈장, 핀란드 예술상을 수상했어요.

토베 얀손, 「즐거운 무민 가족」 시리즈 중 「그다음에 무슨 일이 있었을까요?」 원서 표지

무민 동화는 대대적인 성공을 거두었고, 무민을 활용한 만화, 애니메이션, 캐릭터 상품, 장난감, 벽화, 포스터, 영화, 텔레비전 드라마, 연극, 테마파크 등으로 영역이 넓어졌어요. 무민은 21세기 문화 산업의 기본 전략인 원소스 멀티유즈One-Source Multi-Use의 모범 사례를 일찍이 제시한 거죠. 원소스 멀티유즈란 시장에서 성공한 1차 콘텐츠를 2차, 3차 콘텐츠로 발전시켜 높은 가치로 성장시키는 문화 산업 전략을 말합니다.

핀란드는 무민을 핀란드를 대표하는 여행 상품으로 만들어 관광객 방문 증가와 관광 수입을 올리는 데 적극 활용하고 있어요. 다음은 핀란드 남서부 항구 도시 난탈리 항의 카일로 섬에 있는 무민 테마파크입니다.

무민 월드 테마파크. 이곳에서는 무민 가족의 이야기를 실제로 만날 수 있다.

무민을 테마로 한 이 놀이공원은 1992년 개장한 이후 연간 약 30만 명이 방문하는 세계적인 관광 명소가 되었어요. 난탈리 항과 카일로 섬을 연결하는 나무다리를 건너 무민 세계로 들어가면 무민 가족들이 살았던 집과 골짜기, 마을 등을 재현한 총 26개의 테마 공간을 만나게 됩니다. 방문객들은 그곳에서 동화 속 이야기를 실제인 양 체험할 수 있어요.

1987년 핀란드 탐페레에 무민 박물관이 개관했고, 수도 헬싱키를 비롯한 전국 곳곳에 무민 카페, 무민 상품을 판매하는 가게들이 들어섰어요. 오늘날 무민은 핀란드 북쪽 라플란드 지방 산타 마을의 산타클로스와 함께 핀란드를 상징하는 국가 브랜드 상품이 되었어요.

대표적 사례로 핀란드 국적 항공사 핀에어Finnair는 가족 여행 기획 상품으로 무민 캐릭터를 선정했어요. 핀에어를 이용하는 어린이 승객들은

공항에서 무민 탑승 수속 창구와 보안 검색대를 이용할 수 있으며, 유아와 탑승하는 가족 여행객에게는 유아를 위한 무민 수건이 선물로 증정됩니다.

핀에어에서 제공하는 무민 캐릭터 유아용 수건

핀란드가 국가 브랜드 상품으로 무민을 선정한 배경은 핀란드인의 나라 사랑과 자부심을 한껏 높여 주었기 때문입니다. 먼저 무민의 원형은 북유럽 신화 속 트롤입니다. 북유럽 신화는 핀란드 영화, 만화, 게임, 소설 등 다양한 콘텐츠의 뿌리이자 상상력과 지혜의 원천입니다. 다음으로 무민 가족이 사는 무민 골짜기의 자연환경과 날씨, 일상생활은 핀란드 고유의 정서를 담고 있어요. 핀란드에서 태어나고 자란 토베는 북유럽의 척박한 지형, 혹독한 기후, 국가 자원인 나무와 숲을 흥미로운 모험담에 녹여냈어요.

끝으로 무민의 성격과 사고방식은 전통을 존중하고 정직과 협동, 독립을 중요하게 여기는 핀란드 국민성을 대변해요. 즉 핀란드 국민성과 정체성이 무민에게 투영되었어요.

2014년 핀란드 정부는 무민의 어머니 토베 얀손 탄생 100주년 기념우표를 발매했어요. 국민화가의 공적과 위상을 국내외로 널리 알리기 위해서죠.

언젠가 핀란드 가정을 방문할 기회가 생기면 주방용품을 관찰해 보세요. 거의 모든 집에서 핀란드 명품 도자기 아라비아핀란드산 무민 머그잔과 접시를 발견할 수 있어요. 핀란드의 국민 캐릭터 무민이 일상 속에 언제나 늘 함께한다는 증거물이죠.

토베 얀손 탄생 100주년 기념우표

Tour 1
아테네움 미술관Ateneum

주소: Kaivokatu 2, 00100 Helsinki
(+358 294 500 401)
개관 시간: 화, 금요일 AM 10:00~PM
6:00 / 수, 목요일 AM 10:00~PM 8:00
/ 토, 일요일 AM 10:00~PM 5:00 /
월요일 휴관
입장료: 17유로
홈페이지: https://ateneum.fi

헬싱키 중앙역 앞에 위치한 핀란드를 대표하는 미술관이다. 18세기 로
코코 미술부터 상징주의 작품에 이르기까지 다양한 미술 사조의 작품
들을 전시하고 있다. 알바 알토의 흔적이 남은 카페도 있어 미술관 관람
후 꼭 들러 보기를 권한다.

Tour 2
무민 월드Muumimaailma

주소: Kaivokatu 5 21100 Naantali (+358 2 511 1111)
개관 시간: 홈페이지에서 매년 정확한 개장 기간을 확인해야 함
입장료: 29유로(현장 구매시 31유로)
홈페이지: https://www.moominworld.fi

핀란드를 대표하는 토베 얀손의 『즐거운 무민 가족』에 등장하는 무민
밸리를 재현한 테마파크다. 항구 마을 난탈리의 카일로 섬에 있는데,
온라인으로 티켓을 예매하는 것이 좋다. 안내소나 매표소에서 나눠 주
는 무민 신문에 행사 일정 등이 나와 있으니 반드시 챙겨야 한다. 안내
사무소 운영 시간 동안 짐을 보관해 준다.

**알고
넘어가기!**

무민Moomin 시리즈란?

1945년에 스웨덴어로 첫 발간된 『무민 가족과 대
홍수The Moomins and the Great Flood』는 주인공인
무민마마Moominmamma와 무민트롤Moomintroll이
그들의 고향 무민밸리Moominvalley에서 사라진
무민파파Moominpappa를 찾는 이야기다. 그러나
무민이 세상에 알려진 것은 1952년 두 번째 책인
『무민랜드의 혜성Comet in Moominland』과 『핀란
드 가족 무민트롤Finn Family Moomintroll』이 영어
판으로 번역되어 나오면서부터다. 또한 이를 계
기로 영국 신문에 만화 연재를 시작했다.

18장

#멕시코 #국민화가
#멕시코의 문화 영웅 #프리다 칼로

이름/Name
프리다 칼로Frida Kahlo

출생지/Place of birth
멕시코 멕시코시티 코요아칸

출생일/Date of birth
1907. 7. 6.

사망일/Date of death
1954. 7. 13.

<<<<<<<<<<<<<<<<<<<<<<<<<<<<<<<<<<<<<<<<<<<<<<<<<<

중남미 최대 관광 대국 멕시코에는 세계인의 마음을 사로잡는 관광 자원이 많아요. 아스테카, 마야 문명의 비밀을 간직한 피라미드와 사원, 고대 유적지, 아름다운 카리브 해변, 화려한 볼거리로 가득한 축제, 토착 문화와 외래문화가 융합된 독특한 혼성 문화는 색다른 경험을 바라는 여행객의 발길을 붙잡는 대표적인 관광 상품이지요.

태양을 숭배하고, 태양의 자식이라는 자부심을 갖는 멕시코인들이 사랑하는 국보급 예술가가 있어요. 바로 열정의 화가로 불리는 프리다 칼로예요. 칼로는 멕시코가 낳은 '문화 아이콘'입니다. 그녀의 전시는 매년 전 세계를 순회하고, 예술 세계와 삶을 조명하는 책과 영화도 제작되어 대중적 인기를 누리고 있어요. 미국 베르겔 재단 로버트 리트먼Robert Littman 회장은 "프리다는 여전히 생명력을 지닌 문화 영웅cultural hero"이라는 찬사를 보냈어요.

멕시코시티 근교 코요아칸의 프리다 칼로 미술관은 수많은 방문객이 찾는 관광 명소이자 프리다를 사랑하는 열혈 팬들의 성지 순례 코스이

파란색 벽으로 유명한 프리다 칼로 박물관

기도 해요. 미술관은 원래는 그녀가 태어나서 죽을 때까지 살았던 생가였어요. 프리다의 남편 디에고 리베라Diego Rivera는 아내가 세상을 떠난 뒤 외벽이 푸른색으로 칠해진 '푸른 집'을 국가에 기증했어요. 이후 프리다의 예술 세계와 업적을 기념하는 미술관이 되었어요.

65년 전 세상을 떠난 프리다 칼로가 시대를 넘어 대중의 사랑을 받는 화가가 된 비결은 무엇일까요? 프리다는 평생 병으로 고통받는 불행한 삶을 살았지만 고난과 시련을 창작의 자양분으로 삼아 세계적인 화가가 되었어요. 중증 환자로서 겪었던 끔찍한 고통, 누구보다 뜨거웠던 삶에 대한 열정, 진정한 예술혼이 많은 사람들에게 용기와 감동을 안겨 주었어요.

프리다 칼로, 〈가시덩굴 목걸이를 한 자화상〉, 1940년, 캔버스에 유채, 61×47cm,
미국, 보스턴 미술관

고통받는 인간으로서의 고뇌를 그린 앞의 작품(291쪽)은 프리다의 삶이 얼마나 절망적이었는지 짐작하게 합니다.

숱이 짙은 일자 눈썹이 강렬한 인상을 주는 그림 속 여성은 프리다 칼로입니다. 가시넝쿨이 프리다의 목을 휘감고 있어요. 상처 난 목에서는 붉은 피가 흐르고요. 가시넝쿨은 프리다의 가혹한 운명, 피는 그녀가 겪었던 정신적, 육체적 고통을 상징해요.

자화상 배경에는 열대 식물, 그녀의 양어깨에는 반려동물인 거미원숭이와 검은 고양이가 앉아 있어요. 불행한 삶을 살았던 그녀는 푸른 집에서 원숭이, 고양이, 앵무새, 개를 키우며 마음의 위안을 얻었어요. 프리다의 머리에 앉은 나비 한 쌍과 열대 식물 사이를 날아다니는 잠자리 두 마리는 절망적인 현실을 벗어나 비상하고 싶은 갈망을 표현한 겁니다.

가시넝쿨 매듭을 물고 있는 벌새는 치열한 예술혼을 상징해요. 조류 중에서 가장 작은 새인 벌새는 비록 몸체는 작지만 힘이 매우 강해요. 1초에 19~90번의 날갯짓을 할 정도로 빠르게 날아다니지요. 멕시코 원주민 아즈텍인들은 잠시도 쉬지 않고 날갯짓하는 습성이 있는 벌새를 전쟁의 신으로 섬겼다고 해요. 그러나 벌새는 다리 힘이 매우 약해 나뭇가지를 움켜쥐지 못하고 땅에 앉기도 어려운 약점을 지녔어요. 연약한 몸체에 비해 지나치게 활동량이 많은 탓에 에너지가 금방 고갈된다고 해요. 프리다는 평생 날갯짓하다가 에너지가 소진되어 죽음에 이르는 벌새에게서 자신의 모습을 보았어요. 그녀도 벌새처럼 삶의 모든 에너지를 창작 활동에 쏟았거든요.

다음 작품(294쪽)을 감상하면 프리다가 가시넝쿨에 찔린 자화상을 그렸던 배경에 대해 알게 됩니다.

그림 속에는 두 명의 프리다가 등장했어요. 왼쪽에 보이는 병원 침대에 누운 뒷모습의 여자도 프리다, 오른쪽의 붉은색 멕시코 전통 옷을 입은 여자도 역시 프리다예요. 왼쪽 프리다의 등에는 수술받은 흉터 자국이 또렷하게 보여요.

프리다는 1946년 5월 미국 뉴욕에서 척추를 강화하는 큰 수술을 받은 것을 포함해 살아 있는 동안 서른두 번이 넘는 수술을 받았어요. 1953년에는 발에 괴저가 생겨 다리 아랫부분을 절단해야만 했어요. 자신의 삶에서 수술과 병원 치료가 차지하는 비중이 그만큼 크다는 것을 말하려고 수술 흉터를 강조한 거죠. 그녀는 왜 그토록 자주 수술대에 올랐던 걸까요?

그것은 교통사고로 인한 후유증 때문이었어요. 프리다는 열여덟 살인 1925년 9월, 타고 가던 버스가 전차와 충돌하면서 중상을 입고 병원으로 실려 갔어요. 기적적으로 목숨을 구했지만 치명적 부상으로 평생 병원 신세를 져야만 했어요. 오른쪽 프리다가 왼손으로 잡고 있는 기구는 그녀가 착용했던 철제 보정기입니다.

프리다는 이 자화상을 그리던 순간에도 극심한 통증으로 고통을 받고 있었어요. 하지만 절망 속에서도 삶에 대한 희망을 잃지 않았어요. 병원 침대에 누워서도 열정적으로 그림을 그렸어요. 그녀에게 창작 활동은 고통을 이겨내고 각오를 다지는 의식이었어요. 오른쪽 프리다를 보세요. 그녀는 머리에 화관을 쓰고 목걸이를 걸친 화려하게 치장한 모습으로 의

프리다 칼로, 〈희망의 나무, 굳세어라〉, 1946년, 메이소나이트에 유채, 55.9×40.6cm,
프랑스 파리, 다니엘 필리파치 컬렉션Daniel Filipacchi Collection

자에 앉아 관객을 바라보고 있어요. 오른손에는 "희망의 나무여, 군세어라"라는 글이 적혀 있는 깃발을 들었어요. 당시 멕시코에서 유행한 대중가요 가사에서 따온 글귀라고 해요.

이런 글을 빌려 삶의 의지와 용기를 불어넣는 각오를 다지는 거죠. 그런 이유에서 프리다의 작품은 자전적이라는 평가를 받고 있어요. 자신이 직접 겪은 불행과 육체적, 정신적 고통에 따른 사적인 감정을 그림을 통해 솔직하고 강렬하게 표현했기 때문이지요. 이는 "나의 그림은 나의 꿈이 아닌 현실이다"(1953년)라는 프리다의 일기에서도 드러납니다.

멕시코인들이 프리다를 국민화가로 숭배하는 가장 큰 이유가 있어요. 멕시코 전통 의식과 토속 문화, 민족의 정체성을 그림에 담았기 때문이에요.

다음 작품(296쪽)은 프리다의 예술 세계가 멕시코 민족성에서 비롯되었다는 것을 보여 줍니다. 배경에 희미하게 보이는 형상은 고대 멕시코 신화에 나오는 우주의 어머니, 한가운데 초록색 여성은 대지의 여신이에요. 우주의 어머니는 낮과 밤을 상징하는 거대한 두 팔로 지구의 동식물을 감싸고, 대지의 여신은 가슴에서 흘러나온 젖으로 땅을 풍요롭게 만들어 생명을 키웁니다. 대지의 여신이 품에 안고 있는 두 남녀는 프리다와 남편 디에고 리베라입니다.

프리다는 왜 남편 디에고를 아기처럼 안고 있을까요? 또 디에고의 이마 한가운데 새겨진 눈의 의미는 무엇일까요? 프리다는 22세인 1929년 8월, 멕시코 최고의 화가로 명성을 떨치던 디에고 리베라와 결혼했어

프리다 칼로, 〈우주, 지구(멕시코), 나, 디에고, 솔로틀이 어우러진 사랑의 포옹〉, 1949년, 캔버스에 유채, 70×60.5cm, 멕시코 멕시코시티, 자크 앤드 나타샤 겔만Jacques & Natasha Gelman 컬렉션

요. 그녀는 21년 연상인 남편을 뜨겁게 사랑했지만 바람둥이 남편은 자주 외도를 저질러 아내에게 지울 수 없는 상처를 주었어요. 남편의 바람기를 견딜 수 없었던 프리다는 1939년 디에고와 이혼했지만 1년 후 다시 그와 결혼합니다.

한 남자와 두 번이나 결혼할 만큼 디에고를 깊이 사랑했거든요. 프리다는 자식을 간절히 원했지만 건강이 악화되어 아기를 낳을 수 없었어요. 남편을 아기로 표현한 이 자화상은 프리다에게 디에고가 얼마나 소중한 존재였는지 알려 주지요. 프리다가 디에고에게 바치는 시에 다음과 같은 구절이 나옵니다. 디에고-시작, 디에고-나의 애인, 디에고-보금자리를 만든 사람, 디에고-나의 남편, 디에고-나의 아기, 디에고-나의 친구, 디에고-화가, 디에고-나의 어머니, 디에고 – 나의 아버지, 디에고-나, 디에고-나의 아들, 디에고-세계.

한편 디에고의 이마 한가운데 새겨진 눈은 심장의 눈으로 불리는 제3의 눈입니다. 힌두교의 주신 시바 신의 이마 한가운데 제3의 눈이 새겨져 있어요. 이 눈은 지혜, 깨달음을 상징해요. 즉 프리다가 디에고를 신처럼 숭배한다는 뜻이지요.

디에고는 프리다에게 견딜 수 없는 고통을 안겨 주었지만 그녀의 삶과 예술 세계에 가장 큰 영향을 미쳤던 예술의 스승, 정치적 동반자였어요. 멕시코를 대표하는 거장이자 국민적 영웅으로 추앙받는 디에고의 가르침과 격려가 없었다면 병석에 누워 지내던 프리다는 예술가의 길을 걷겠다는 용기를 내기 어려웠을 거예요. 디에고의 명성과 인맥을 기반으

로 세계적인 예술가들과 교류하는 행운도 누릴 수 없었을 거고요. 그런 의미에서 프랑스의 소설가이며 노벨 문학상 수상자인 르 클레지오Le Clézio 는 "창작 활동에서 이들처럼 하나가 된 부부는 없었을 것"이라고 말했던 겁니다. 멕시코 정부는 전통 문화와 민족 정서를 작품에 담아 세계에 널리 알린 공적을 세운 프리다와 디에고를 기념하는 지폐도 만들었어요.

두 사람은 부부 예술가가 나란히 국민화가의 반열에 오른 세계 최초의 기록을 세웠어요. 프리다는 남성 중심의 미술계에서 이례적으로 국민화가의 지위에 오른 위대한 여성 예술가입니다. 장애인 예술가로 활동하면서 가혹한 운명에 굴복하지 않고 자신의 신체적 약점을 오히려 작품의 주제와 소재로 활용해 독창적인 화풍을 개발했어요. 프리다의 극적인 삶과 자전적 스토리가 담긴 그림들은 예술을 통한 자기 치유의 표본으로 대중에게 큰 감동을 안겨 줍니다.

멕시코 500페소 지폐의 주인공인 프리다 칼로와 디에고 리베라

꼭 둘러볼 곳!

Tour 1
프리다 칼로 박물관Museo Frida Kahlo

주소: Londres 247, Colonia del Carmen, Delegación Coyoacán, CP 04100, Ciudad de México (+52 55 5658 5778)

개관 시간: 화, 목~일요일 AM 10:00~PM 5:30 / 수요일 AM 11:00~PM 5:30 / 월요일 휴관

입장료: 주중 230페소, 주말 250페소

홈페이지: https:// www.museofridakahlo.org.mx

프리다 칼로의 생가를 박물관으로 만들었다. 눈에 띄는 파란색 집이어서 찾기 쉽고, 프리다 칼로를 찾아오는 전 세계 관람객들로 붐비기 때문에 서두르는 편이 좋다. 박물관 내부 사진 촬영을 할 수 있는 티켓을 30페소에 따로 판매하고 있다.

알고
넘어가기!

디에고 리베라Diego Rivera**는 누구인가?**

멕시코의 대표적인 화가로, 현대 멕시코 벽화주
의 화파의 선구자다. 10세 때 산 카를로스 아카
데미에 입학하여 멕시코의 유명 화가들 밑에서
공부했다. 스페인과 프랑스 파리 등에서 공부한
뒤 1921년 멕시코로 돌아와 1922년 멕시코시티
볼리바르 계단 극장에 자신의 첫 벽화를 제작했
다. 1928년에 프리다 칼로와 결혼한 뒤 1954년에
그녀가 세상을 떠나자 그녀의 집을 멕시코시티
에 기증하였다.

19장

#미국 #국민화가
#미국식 화풍을 개발한 가장 미국적인 화가
#에드워드 호퍼

이름/Name
에드워드 호퍼Edward Hopper

출생지/Place of birth
미국 뉴욕

출생일/Date of birth 사망일/Date of death
1882. 7. 22. **1967. 5. 15.**

<<<<<<<<<<<<<<<<<<<<<<<<<<<<<<<<<<<<<<<<<<<<<<<<<

미국(아메리카 합중국)은 넓은 국토, 풍부한 자원, 최첨단 혁신 기술, 다양한 인종 등 강대국의 기본 조건을 모두 갖춘 축복받은 나라예요. 전 세계 정치, 문화 예술, 경제, 학문, 군사, 외교에 막강한 영향력을 미치는 초강대국이지요. 세계 최고 권위를 자랑하는 노벨상 수상자를 매년 배출하는 나라로 국가 경쟁력 지표 1위를 차지합니다. 또 관광객 순위 2, 3위를 다투는 관광 대국이기도 해요.

미국 대표 도시인 뉴욕, 워싱턴 D.C., 시카고, 로스앤젤레스, 라스베이거스, 샌프란시스코, 시애틀, 도시 공원인 맨해튼 센트럴 파크, 요세미티 국립 공원, 그랜드캐니언 국립 공원, 테마파크인 월트 디즈니 월드, 유니버설 스튜디오, 씨 월드, 미국의 상징물인 자유의 여신상, 엠파이어 스테이트 빌딩 등은 수많은 여행객의 마음을 사로잡는 국제적인 관광 명소이지요.

미국 최대 도시 뉴욕은 미술인들이 가장 방문하고 싶은 세계 미술의 중심지입니다. 메트로폴리탄 미술관, 뉴욕 현대미술관, 구겐하임 미술관, 브루클린 미술관, 휘트니 미술관 등 세계적인 미술관을 비롯해 국제

에드워드 호퍼, 〈밤샘하는 사람들(나이트 호크)〉, 1942년, 캔버스에 유채,
84.1×152.4cm, 미국, 시카고 미술관

적 명성을 자랑하는 유명 갤러리, 경매 회사들이 모두 뉴욕에 위치하고
있어요.

현대 미술의 성지聖地에 살고 있는 미국인들이 가장 사랑하는 화가는
에드워드 호퍼입니다. 호퍼는 가장 미국적인 화가로 꼽혀요. 미국인의
일상생활과 문화, 도시 풍경을 미국식 화풍으로 표현했거든요. 위 작품
을 감상하면 미국인들이 왜 호퍼의 그림에 감동을 받는지 그 이유를 알
게 됩니다.

그림의 배경은 늦은 밤 도심의 교차로에 있는 식당입니다. 식당 안에는 손님 셋과 종업원 하나, 단 4명뿐입니다. 남녀 한 쌍은 나란히 앉아 있지만 대화를 나누지 않아요. 등을 보이고 홀로 앉아 있는 남자도 다른 사람에게 전혀 관심을 보이지 않아요. 세 사람 모두 각자 자신만의 생각에 깊이 잠겨 있어요. 흰옷을 입은 무표정한 얼굴의 종업원도 기계적으로 일하고 있을 뿐입니다.

이들은 왜 늦은 시간에도 집에 들어가지 않고 심야 식당에서 밤을 새우는 걸까요? 집에 들어가도 반갑게 맞이해 줄 사람이 없는데다 외로워질까 두렵기 때문이죠. 호퍼는 전 세계에서 가장 화려하고 활기찬 도시에 사는 뉴욕인들의 메마른 감정을 심야 식당 풍경을 통해 보여 주었어요. 미국인들이 이 그림을 유독 좋아하는 이유는 추억의 풍경을 담아냈기 때문입니다.

호퍼는 뉴욕 그리니치 애비뉴에 실제로 있었던 24시간 심야 식당과 카페에서 영감을 받아 이 그림을 그렸어요. 단 실제 풍경에 예술가적 상상력을 더해 익숙하지만 낯선 호퍼표 화풍으로 변형시켰어요. 미국적 색채를 물씬 풍기는 도시 풍경과 다른 사람과 소통하지 못할 때 느끼게 되는 감정인 외로움을 결합했지요. 이는 "나는 이 장면을 단순화시켰고 식당은 실제보다 크게 그렸다. 아마 무의식적으로 대도시의 고독을 그리고 있었는지도 모른다"라는 호퍼의 말에서도 확인할 수 있어요. 미국인들의 일상을 사실적으로 담아낸 이 작품은 도시인의 고독과 소외감을 표현한 걸작이라는 찬사를 받고 있답니다.

에드워드 호퍼, 〈간이 휴게소〉, 1927년경, 캔버스에 유채, 71.4×91.4cm, 미국 아이오와,
디 모인 아트센터Des Moines Art Center

 산업화, 기계화가 가져온 인간의 소외감과 고립감을 도시 풍경화에
투영한 호퍼 그림의 특징은 위의 작품에도 나타납니다.

 겨울밤, 젊은 여자가 자동판매기 식당에서 홀로 커피를 마셔요. 식당
안에 다른 사람이 있는지는 알 수 없어요. 설령 누군가 있다고 하더라도
여자는 관심을 보이지 않았을 거예요. 오직 찻잔만을 내려다보며 사색에
잠겨 있거든요. 여자가 착용한 모자와 코트, 진하게 화장한 얼굴은 계절
이 겨울이며 세련된 도시 여성이라는 정보를 줍니다.

식음료를 자동적으로 파는 평범한 식당 실내 전경을 그렸는데도 왜 여자의 모습에서 고독이 느껴질까요? 현금을 투입하면 원하는 음식이나 음료가 자동적으로 나오는 자동판매기 식당은 마치 식품 자판기와도 같아요. 시간에 구애받지 않고 언제든 간편하게 식음료를 즐길 수 있는 장점이 있지만 '먹는다'라는 가장 기본적인 욕구만 충족시킬 뿐이지요.

호퍼는 고객의 편리성 제공을 위한 자동판매기 식당 풍경을 통해 대량 생산, 대량 소비 사회의 그늘진 이면, 즉 인간의 존엄성과 인간다운 삶의 가치가 사라져 가는 사회 현상을 보여 주고 있어요. 도시의 정적과 어둠이 뒤섞인 실내공간을 자세히 보세요. 온기가 전혀 느껴지지 않아요. 도시의 어둠이 짙게 깔려 있는 커다란 창문, 유리창에 비친 인공조명, 창가에 놓인 장식용 모조 과일, 왼손에만 장갑을 낀 여자의 모습은 내면의 고독을 말해 주지요.

미국인들에게 호퍼의 그림은 지나간 시절과 기억 속의 한 장면을 CCTV로 관찰하는 듯한 착각을 불러일으켜요. 그의 그림이 미국식 생활 방식과 사회 문화 현상을 반영한 거울과도 같다는 평가를 받는 이유인 거죠.

주유소 풍경을 그린 다음 작품(308쪽)에서도 미국적 색채와 미국 특유의 분위기가 물씬 풍겨 나옵니다. 주유소 직원으로 추정되는 남자가 주유기를 점검하는 장면입니다. 이 작품에도 미국을 암시하는 상징물이 보여요. 자동차 도로와 주유소, '모빌가스' 간판은 미국 문명을 상징하지요. 서구 기술 문명의 집약체인 자동차는 미국인들에게는 단지 운송 수

에드워드 호퍼, 〈주유소〉, 1940년, 캔버스에 유채, 66.7×102.2cm, 미국, 뉴욕 현대미술관

단이 아니라 '삶의 반려자'입니다. 부와 명예, 자부심과 신분 과시, 개성 추구, 굴러다니는 사적 공간이자 자유롭고 독립된 삶을 실현하는 꿈의 이동 수단이지요. 강준만 전북대학교 교수는 저서 『자동차와 민주주의』 에서 미국인에게 자동차는 '자유와 독립의 상징', '소비주의 욕망의 지존', '행복의 심장부'이며 일종의 세속적 신앙의 지위에까지 올랐다고 말했어요.

호퍼는 1927년 자동차를 구입하고 부인 조세핀과 미국 동부 지역을 여행하는 동안 자동차가 미국인의 일상에서 차지하는 비중이 엄청나게

크다는 사실을 실감했어요. 자동차는 도시와 교외 풍경도 바꾸어 놓았어요. 도로 주변에 운전자들을 위한 주유소, 모텔, 가게, 카페 등이 급속도로 생겨나고 있었거든요. 자동차로 상징되는 기술 문명과 자연환경이 대립하는 새로운 변화상에도 주목했어요. 이 작품에서 주유소는 인류 문명, 주유소 주변 숲과 건초는 자연의 생명력을 상징해요. 서로 상반된 요소를 지닌 반자연과 자연을 대립시켜 도시인의 심리적 고립감을 부각시킨 거죠. 이 그림은 명화에 주유소가 등장한 최초의 사례로 자동차 역사에도 소중한 자료를 제공해요.

이제 한 가지 의문이 생길 거예요. 호퍼는 오직 미국에서만 사랑받는 국내용 화가일까요? 아니에요. 호퍼는 세계인이 사랑하는 현대 미술의 거장입니다.

2012년 프랑스 파리 그랑 팔레 전시장에서 《에드워드 호퍼 전시회》가 열렸을 때 관객이 78만 4,269명이나 몰려들었어요. 서양 미술의 역사를 만드는 데 기여한 프랑스인들이 하루 평균 1만 명이나 전시장 앞에 길게 줄을 서서 기다렸을 정도로 호퍼는 세계 미술사에서 중요한 자리를 차지하고 있어요. 오늘날 미국은 세계 미술의 중심지로 국제 미술계에 큰 영향력을 미치고 있지만 호퍼가 활동하던 시절에는 유럽 미술에 비해 낮은 평가를 받았어요.

미국 예술가 대부분이 파리를 동경하며 그곳에서 유행하는 미술을 본받으려고 노력했지만 호퍼는 오히려 가장 미국적인 화풍을 개발해 미국 미술의 수준을 높이는 데 크게 이바지했어요. 호퍼의 명성은 세월이 흐

를수록 더욱 높아졌어요. 앨프리드 히치콕, 미켈란젤로 안토니오니, 리들리 스콧 등 거장 감독들이 호퍼의 그림에 감동을 받아 영화를 만들었어요. 세계적 베스트셀러 작가인 스티븐 킹, 마이클 코넬리, 리 차일드를 비롯한 소설가 17명도 호퍼의 그림에서 영감을 얻은 소설을 발표해 큰 화제를 불러일으켰어요.

만일 뉴욕을 여행할 계획을 세운다면 나이액에 있는 에드워드 호퍼 하우스 뮤지엄 앤드 스터디 센터를 방문해 보세요. 미국식 토종 화풍으로 미국인들은 물론 세계인에게 감동을 안겨 준 호퍼가 남긴 흔적을 발견할 수 있을 테니까요.

에드워드 호퍼 하우스 뮤지엄 앤드 스터디 센터

Tour 1
에드워드 호퍼 하우스 뮤지엄 앤드 스터디 센터Edward Hopper House Museum & Study Center

주소: 82 North Broadway Nyack, NY 10960 (+1 845 358 0774)

개관 시간: 수~일요일 PM 12:00~5:00 / 월, 화요일 휴관

입장료: 7달러

홈페이지: http://www.edwardhopperhouse.org

미국인들이 가장 사랑하는 화가 에드워드 호퍼가 태어난 집을 박물관
으로 꾸몄다. 1967년 호퍼가 세상을 떠나자 시에서는 집을 허물려 했으
나 주민들이 반대했고, 그 후 주민들이 직접 보수하고 이곳을 관리하고
있다. 호퍼가 사용한 자전거와 미술 도구뿐 아니라 초기 작품들도 전시
되어 있어 그를 더 깊이 알 수 있는 곳이다.

알고
넘어가기!

미국 미술American Art의 특징은?

17세기 이후 유럽에서 건너온 이주민들에 의해 이루어진 미술이라고 할 수 있다. 20세기에 들어와 비로소 미국은 독립적인 예술 형태를 이루었다. 20세기 초에 미국으로 망명한 유럽인들로 인해 건축에서 새롭고 중요한 발전이 이루어졌고, 제2차 세계대전 후 처음으로 미국 회화는 자율적인 발전을 이루어 유럽 예술에서 벗어났다. 미국 미술은 전적으로 유럽 전통에 몰두한 화가와 이를 의식적으로 멀리 한 화가로 나뉜다. 1910년까지는 아카데미즘이 확고히 자리를 잡았으며, 이후 로버트 헨라이와 알프레드 스티글리츠 등의 혁신적인 예술가들이 등장해 새로운 미국 미술의 경향을 만들었다. 많은 화가들이 미국이라는 토양 위에서 새로운 양식을 계속 실험하였으며, 이때부터 미국 미술에서 추상 미술이 강세를 보이기 시작했다. 1920년대에 인기를 끈 사실주의는 산업화를 거치면서 미국 고유의 풍경을 담은 양식으로 발전했다. 1940년대에 이르러 세계 미술의 중심이 파리에서 뉴욕으로 옮겨지면서 초현실주의, 추상주의, 절대주의 등의 새로운 사조가 폭발적으로 발전했다.

20장

\#러시아 \#국민화가
\#러시아 민중의 역사를 그림으로 쓴 화가
\#일리야 레핀

이름/Name
일리야 레핀Ilya E. Repin

출생지/Place of birth
러시아 추구예프

출생일/Date of birth
1844. 8. 5.

사망일/Date of death
1930. 9. 29.

<<<<<<<<<<<<<<<<<<<<<<<<<<<<<<<<<<<<<<<<<<<<<<<

전 세계에서 가장 큰 국토를 가진 나라 러시아는 150여 개 민족으로 구성되어 있는 다민족 국가이자 세계 10위권 안에 드는 관광 대국입니다. 정치, 경제, 문화 중심지인 수도 모스크바는 가장 러시아적인 건축물로 꼽히는 바실리 대성당을 비롯해 크렘린, 붉은 광장, 볼쇼이 극장 등 역사적 유산을 간직한 관광 명소가 많아요.

러시아 제2의 도시 상트페테르부르크는 시 전체가 유네스코 세계 문화유산으로 지정된 문화 예술의 중심지입니다. 도시를 관통하는 거대한 네바 강을 따라 그림처럼 아름다운 운하와 600여 개 다리 풍경이 펼쳐져 '러시아의 베니스'로 불리지요. 시베리아 남동쪽에 있는 바이칼 호수는 2,500만~3,000만 년 전에 생성된 세계에서 가장 오래된 호수로 2,600여 종의 동식물이 살고 있는 생물종 다양성의 보고寶庫입니다. 1996년 유네스코 세계 자연유산으로 지정되었어요.

시베리아 횡단 철도는 전 세계에서 가장 길고 특별한 기차 여행 코스이며, 오직 러시아에서만 체험할 수 있는 관광 자원이지요. 러시아는 문학, 음악, 발레 분야에서 위대한 예술가들을 탄생시킨 예술 강국이기도

해요. 특히 문학은 세계 최고 수준을 자랑해요. 알렉산드르 푸시킨, 레프 톨스토이, 표도르 도스토옙스키, 니콜라이 바실리예비치 고골, 안톤 체호프, 이반 투르게네프, 세르게이 예세닌, 알렉산드르 솔제니친, 보리스 파스테르나크, 블라디미르 나보코프 등 세계 문학사를 빛낸 문인들이 모두 러시아 출신입니다.

현대 미술의 거장도 여러 명 배출했는데, 바실리 칸딘스키, 마르크 샤갈, 카지미르 세베리노비치 말레비치는 러시아를 대표하는 화가들이지요. 이 중 국민화가의 영광스런 자리 1위는 19세기 후반 사실주의 화가로 명성을 떨쳤던 일리야 레핀의 몫입니다. 러시아인들은 소설가 톨스토이와 레핀을 국보급 예술가로 숭배해요. 레핀을 향한 러시아 국민의 존경심을 보여 주는 사례도 찾을 수 있어요. 상트페테르부르크에는 러시아

상트페테르부르크의 레핀 미술 아카데미

일리야 레핀, 〈볼가 강에서 배를 끄는 인부들〉, 1870~1873년, 캔버스에 유채,
131.5×281cm, 러시아 상트페테르부르크, 러시아 미술관

최고의 명성을 자랑하는 국립미술학교가 있는데 그 이름이 '레핀 미술
아카데미'예요.

　러시아가 레핀을 위대한 화가로 기리는 것은 민족적 특성과 정서, 시
대정신을 그림에 담았기 때문입니다. 한마디로 러시아 땅에서만 가능한
러시아다운 그림을 그렸어요. 위의 작품을 감상하면 그 의미를 알게 되
지요.

　무더운 여름날, 볼가 강에서 11명의 노동자들이 온 힘을 다해 배를 정
박지로 끌어올리고 있어요. 인부들은 가슴에 두꺼운 밧줄을 두르고 윗몸

을 앞으로 내밀며 힘겹게 발걸음을 옮깁니다. 상체를 앞으로 내미는 동작을 취하면 무거운 배를 옮길 때 몸에 가해지는 부담을 덜 수 있거든요. 인부들의 햇볕에 탄 갈색 피부, 지친 표정, 더러운 누더기 옷은 배를 끄는 일이 얼마나 힘든지 말해 주지요. 항만 시설이 제대로 갖춰지지 않았던 그 시절에는 이렇게 사람의 근육을 이용해 배를 정박할 장소로 옮겼어요. 선박 소유자는 가난한 노동자를 고용해 비용을 줄였다고 해요. 배를 끄는 일뿐만 아니라 화물선의 짐을 옮기는 일도 맡길 수 있었거든요.

어느 날 가난한 러시아 민중이 가축처럼 배를 끄는 장면을 목격한 레핀은 큰 정신적 충격을 받았어요. 노동력을 착취당하는 하층민의 비참한 삶을 화폭에 담아내기 위해 '볼가 강'을 수시로 찾아가 인부들이 일하는 모습을 오랫동안 관찰하고 수많은 스케치도 그렸어요.

일리야 레핀, 〈볼가 강에서 배를 끄는 인부들〉 스케치, 1870년

왼쪽 작품은 밑그림이에요. 삽화와 밑그림만으로 앨범 한 권이 만들어졌을 정도로 많은 연구와 노력을 기울여 그림을 완성했어요. 뱃사람들의 가혹한 노동 현장을 사실주의 기법으로 그려낸 이 그림은 레핀의 출세작이자 화가로서의 명성도 안겨 주었어요. 민중, 그것도 배를 끄는 하층 계급 인부들을 그림의 주인공으로 내세운 시도는 당시로는 파격적이었어요. 힘없는 약자인 노동자도 감정과 영혼이 있는 인격체라는 점을 일깨워 주었거든요. 그런 의미에서 '가장 러시아다운 그림', '그림으로 쓴 러시아 민중의 역사'라는 찬사를 받고 있지요. 인물의 내면에 깃든 강렬한 감정을 사실주의 기법으로 표현하는 레핀 화풍의 특징은 다음 작품 (320쪽)에도 나타납니다.

한 남자가 거실에 들어오는 순간 실내에 있는 사람들이 다양한 반응을 보입니다. 거실 문을 열어 준 하녀는 경계하는 눈빛으로 낯선 방문객의 뒷모습을 지켜보고, 검은 옷을 입은 늙은 여자는 깜짝 놀라며 의자에서 벌떡 일어납니다. 피아노를 치던 젊은 여자와 책을 읽던 소녀도 놀란 표정으로 남자를 바라보지요. 오직 들뜬 표정의 소년만이 방문객을 반깁니다.

남자는 방 안에 있는 사람들과 한 가족으로, 차르(러시아 통치자를 일컫는 칭호)의 전제 정치에 맞서 싸웠던 혁명 운동가예요. 당시 차르의 절대 권력에 맞서 싸우던 수많은 지식인과 대학생들이 자유주의 운동을 전개하고 사회 개혁을 요구하다가 체포되어 교수형에 처해지거나 시베리아로 유배되었어요. 그림 속 남자도 체포된 후 연락이 끊긴 채 오랫동안 가족에게 소식을 전하지 못했어요. 기다리다 지친 가족들은 아들이자 남편

일리야 레핀, 〈아무도 기다리지 않았다〉, 1884~1888년, 캔버스에 유채,
160.5×167.5cm, 러시아 모스크바, 트레티야코프 미술관

이며 아버지인 남자가 세상을 떠났을 거라고 체념하게 되었어요. 그런데 죽었다고 생각했던 사람이 살아서 불쑥 집으로 돌아왔으니 가족들이 혼란스러워 복잡한 감정을 보이게 된 거죠.

이 그림은 러시아인들이 겪었던 혹독한 정치적 탄압의 불행한 역사를 감동적으로 재현했어요. 특히 인물들의 심리 상태를 다양한 몸동작과 표정으로 완벽하게 묘사해 레핀의 작품 중 최고라는 찬사를 받고 있어요. 제12회 이동파 전시회에 이 그림이 출품되었을 때도 관객들에게 엄청난 인기를 끌었다고 해요. 작품 앞에 몰려든 사람들로 인해 제대로 감상하기가 어려웠다는 일화가 전해지고 있어요.

러시아어로 '방랑자들'이라는 뜻을 지닌 이동파Peredvizhniki는 1870년에 태동한 진보적 예술 운동을 말해요. 당시 제실帝室 미술 아카데미 학생들 중 진보적 성향의 작가들이 미술 전통과 권위를 중시하는 경직된 아카데미 교육에 반기를 들고 '러시아 이동 전람회 연합'을 결성했어요. 이동파는 사회 개혁과 민중을 계몽하는 데 단체 결성의 목표를 두었어요. 민중의 삶 속으로 깊숙이 파고드는 전략을 세우고 여러 지방으로 이동하면서 순회 전시회를 개최했어요. 그런 의미에서 단체 이름을 이동파로 결정한 거죠.

이들은 상류층의 전유물이었던 미술 작품을 보통 사람도 쉽게 감상하고 구매할 수 있도록 주제는 민중과 중산층의 일상이나 러시아 역사에서 발굴했고, 사실주의 기법으로 그렸어요. 레핀은 이동파를 대표하는 화가였어요. 이동파로 활동하던 시절, 러시아 혁명이 주제인 연작을 그렸는데 혁명가의 귀향을 주제로 삼은 왼쪽 작품은 그중 가장 빼어난 걸작

으로 평가받고 있어요.

다음 작품은 레핀의 스승이자 이동파를 이끌었던 이반 니콜라예비치 크람스코이Ivan Nikolaevich Kramskoi가 그린 거예요.

그림의 배경은 러시아 주택 실내입니다. 검은 상복을 입은 여성이 홀로 서서 흘러내리는 눈물을 손수건으로 닦고 있어요. 그녀 옆 의자 위에는 꽃으로 뒤덮인 작은 관이 놓여 있어요. 관의 크기는 죽은 자가 어린아이라는 것을 암시해요. 그렇다면 울고 있는 여성은 아이의 엄마이겠지요. 그녀가 왜 상복을 입고 울고 있는지도 추측할 수 있고요.

세상에서 가장 크고 깊은 슬픔은 자식을 잃은 어머니의 슬픔이지요. 어떤 위로의 말로도 그녀의 마음을

이반 니콜라예비치 크람스코이, 〈위로할 수 없는 슬픔〉,
1884년, 캔버스에 유채, 22.8×14.1cm,
러시아 모스크바, 트레티야코프 미술관

달래줄 수 없어요. 크람스코이는 사랑하는 사람을 잃은 고통이 얼마나 견디기 어려운 아픔인지 이 그림을 통해 보여 주었어요. 인생을 살아가면서 한 번씩은 겪게 되는 인간의 근본적 고뇌와 슬픔이라는 보편적 주제를 누구라도 쉽게 이해할 수 있도록 사실주의 기법으로 표현했어요.

레핀은 러시아 격변기 사회 상황을 반영한 주제 외에도 조국의 역사에도 큰 관심을 보였어요. 다음 작품은 러시아 역사에서 실제로 벌어졌던 존속 살인의 비극적 사건을 그림으로 옮긴 겁니다.

늙은 남자가 머리에서 피를 흘리며 쓰러진 젊은 남자를 품에 안고 넋을 잃은 채 카펫 바닥에 앉아 있어요. 노인은 16세기 후반 러시아를 통치했던 황제 이반 4세, 죽어 가는 젊은이는 황태자입니다. 충격적인 사실

일리야 레핀, 〈이반 뇌제 자신의 아들을 죽이다〉, 1885년, 캔버스에 유채, 199.5×254cm, 러시아 모스크바, 트레티야코프 미술관

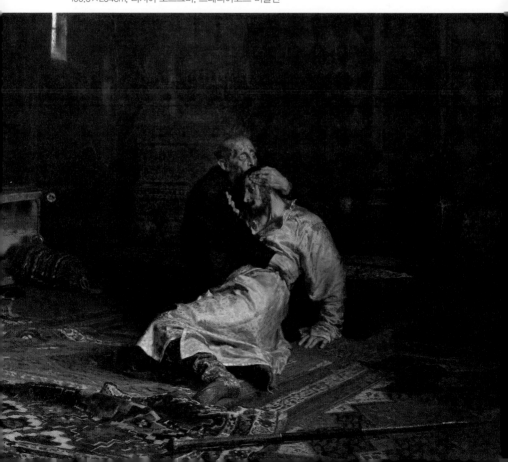

을 말하자면 가해자는 아버지, 피해자는 아들이에요.

이반 4세는 카펫 바닥에 던져진 왕홀로 아들을 무자비하게 폭행해 죽음에 이르게 했어요. 황태자의 상처에서 흘러나오는 붉은 피, 피 묻은 왕홀, 거꾸로 뒤집힌 의자, 바닥에 떨어진 베개는 존속 살인이 벌어진 참혹한 역사의 한 장면을 생생하게 재현했어요.

황제는 왜 왕권을 이어받을 황태자를 잔인하게 살해한 걸까요? 이반 4세는 권력 암투가 벌어진 궁정에서 어린 시절을 보냈어요. 사방이 적들로 둘러싸인 환경에서 성장하면서 부모가 살해당하는 불행을 겪은데다 자신도 암살당하지 않을까 하는 두려움에 짓눌려 성격이 포악해졌으며 사람을 의심하는 나쁜 버릇도 생겼어요. 자신의 명령에 복종하지 않은 사람은 무자비하게 숙청했고 심지어 왕실 가족에게도 막말과 폭력을 휘둘러 '잔혹한 이반'으로 불렸어요.

1581년, 욱하는 성질을 참지 못해 황태자를 폭행하고 죽게 했어요. 레핀은 러시아 왕실 역사상 가장 끔찍한 비극의 현장을 화폭에 재현했어요. 황태자를 때려죽일 정도로 잔혹한 황제의 악한 본성보다는 광기에 사로잡혀 아들을 죽이고 제정신으로 돌아오자 고통받는 인간적인 감정에 초점을 맞추었어요. 광기와 후회가 뒤섞인 이반 4세의 눈은 그가 잔인한 살해자인 동시에 인격 장애가 부른 광기의 제물로 바쳐진 희생자라고 말해 줍니다.

이반 4세는 러시아 역사상 최초로 황제를 뜻하는 '차르'의 명칭을 사용한 절대 권력자였어요. '왕권 강화, 러시아 최초 법전 편찬, 외세 침입으로부터의 국가 보호 등 러시아 통합을 위해 노력한 위대하고 현명한

통치자'라는 긍정적인 평가와 반대파를 무자비하게 제거하고 국민에게 공포를 안겨 준 폭군이라는 부정적인 평가도 받고 있어요. 그는 막강한 권력을 가진 국가의 1인자였지만 자신의 몸과 마음의 주인이 될 수 없었던 불행한 인간이었어요. 따라서 이반 4세가 마음의 병을 앓게 되었으나 이를 극복하지 못하고 파멸에 이르는 모습을 사실주의 기법으로 표현한 앞의 그림은 단순한 역사화가 아니에요. 인간 내면 심리와 행동을 분석한 최고의 예술 작품 중 하나라는 찬사를 받고 있으니까요.

레핀은 민중화, 역사화뿐만 아니라 초상화 분야에도 뛰어난 재능을 발휘했어요.

다음 두 작품 속 남자는 러시아 국민 소설가인 레프 톨스토이입니다. 러시아 문학의 황금시대를 여는 데 주도적인 역할을 했던 톨스토이는 19세기를 대표하는 세계적인 소설가, 사상가로 세계 문학사에 커다란 발자취를 남겼어요.

레핀은 많은 러시아 문화 예술계 명사들의 초상화를 즐겨 그렸는데 그중 톨스토이가 모델인 초상화가 가장 많아요. 톨스토이를 숭배했던 레핀은 그와 30여 년 가까이 교류하

일리야 레핀, 〈레프 니콜라예비치 톨스토이의 초상〉, 1887년, 캔버스에 유채, 124×88cm, 러시아 모스크바, 트레티야코프 미술관

면서 위대한 소설가의 일상생활을 자주 화폭에 담았어요. 톨스토이에 대한 존경과 사랑이 담긴 이 초상화는 톨스토이 전설을 만드는 데 크게 기여했어요.

레핀은 러시아에서만 태어날 수 있는 러시아 색채가 짙은 그림을 그렸어요. 러시아 주요 미술관에 전시된 레핀의 그림을 보면 러시아가 어떤 나라이며, 러시아 역사를 만든 진정한 주인공이 누구인지 깨닫게 됩니다. 아울러 러시아인들이 왜 레핀을 아끼는지도 알게 되지요.

일리야 레핀, 〈숲속에서 쉬고 있는 레프 니콜라예비치 톨스토이〉, 1891년, 캔버스에 유채, 60×50cm, 러시아 모스크바, 트레티야코프 미술관

일리야 레핀 탄생 125주년을 기념하여 만들어진 〈볼가 강에서 배를 끄는 인부들〉 우표

Tour 1
러시아 미술관 Русский музей

주소: 4 Inzhenernaya Str., St. Petersburg (+7 812 595 42 48)

개관 시간: 월요일 AM 10:00~PM 8:00 / 수, 금~일요일 AM 10:00~PM 6:00 /

목요일 PM 1:00~9:00 / 화요일 휴관

입장료: 500루블

홈페이지: http://www.rusmuseum.ru

1898년에 개관한 미술관으로, 당시에는 러시아 회화가 중심이었으나
이후 꾸준히 작품들을 소장하여 현재는 약 25만 점에 달하는 작품들을
보유하고 있다. 일리야 레핀의
대표작 〈볼가 강에서 배를 끄는
인부들〉을 볼 수 있는 곳이다.

Tour 2
트레티야코프 미술관 Третьяковская галерея

주소: Lavrushinsky Ln, 10, Moskva (+7 499 230 77 88)
개관 시간: 화, 수, 일요일 AM 10:00~PM 6:00 / 목~토요일 AM 10:00~PM 9:00 / 월요일 휴관
입장료: 500루블
홈페이지: http://www.tretyakovgallery.ru

1856년에 개관한 미술관으로, 러시아 미술의 보물창고라고 할 수 있다. 미술관 앞에는 설립자인 파벨 트레티야코프의 동상이 서 있다. 2018년 5월 한 취객이 일리야 레핀의 〈이반 뇌제 자신의 아들을 죽이다〉를 훼손한 일이 있었고, 현재는 미술관에 입장하기 전 검색대를 반드시 통과해야 한다.

알고
넘어가기!

스케치Sketch란?
상세한 묘사 없이 윤곽이나 중요한 외관상의 특징을 개략적으로 그리는 드로잉 또는 사물의 윤곽을 신속하게 묘사한 습작이다. 보다 완성된 그림의 기초로 사용되거나 그 구도를 구상하는 데 쓰이는 경우가 많다.

21장

#러시아 #국민화가
#러시아 최초의 국위 선양 화가
#바실리 칸딘스키

이름/Name
바실리 칸딘스키|Wassily Kandinsky

출생지/Place of birth
러시아 모스크바

출생일/Date of birth
1866. 12. 16.

사망일/Date of death
1944. 12. 13.

<<<<<<<<<<<<<<<<<<<<<<<<<<<<<<<<<<<<<<<<<<<<<<<<

현대 추상화의 선구자 칸딘스키도 러시아를 대표하는 예술가로 많은 사랑을 받고 있어요. 1866년 모스크바에서 태어난 칸딘스키는 러시아의 위상을 높인 국위 선양 예술가예요. 현대 추상 미술을 창안해 전 세계에 널리 알린 업적을 남겼어요. 칸딘스키가 예술가의 길을 선택한 과정도 러시아인들에게 감동을 안겨 줘요. 칸딘스키는 모스크바 대학에서 법학과 경제학을 전공한 법 전문가였어요. 예술과 전혀 관련이 없었던 그가 예술과 가까워진 계기가 있어요.

1889년 '자연 과학, 민족지학과 인류학 협회'로부터 연구 프로젝트를 의뢰받고 러시아 북서부 볼로그다 주州를 여행하는 동안 전통 예술과 민속 문화를 접했어요. 러시아 고유의 미의식을 발견한 칸딘스키의 마음속에 예술을 향한 동경심이 싹텄어요. 예술에 대한 호감은 모스크바에서 개최된 프랑스 인상주의 전람회에서 클로드 모네의 〈건초더미〉를 관람한 후 구체적 결실을 맺는 단계로 발전했어요. 인상주의 화풍으로 그려진 모네의 그림은 칸딘스키에게 큰 충격을 주었어요. 사실주의 기법의 러시아 전통 미술과 너무도 달랐어요. 모네는 노적가리를 자세하고도 사

실적으로 묘사하지 않았어요. 그는 그리고자 하는 대상의 주제나 형태에 관심이 없었어요. 그림을 그리는 목적이 빛의 효과와 빛에 의해 달라지는 색의 변화를 추적하는 데 있었으니까요. 사물의 형태를 정확하게 그리는 것보다 빛과 색을 더 중요하게 여겼던 모네의 그림은 미술에 대한 고정 관념을 깨는 계기를 만들었어요.

혁신적 인상주의 예술관에 감동을 받은 칸딘스키는 전공을 바꿔 화가가 되기로 결심하지요. 당시 칸딘스키는 법학자로서 성공이 보장된 길을 걷고 있었어요. 러시아 북서부에 위치한 명문 대학 타르투 대학교에서 교수직을 제안받았어요. 그런데도 그는 30세인 1896년, 러시아를 떠나 국제 예술 도시인 독일의 뮌헨으로 건너가 늦깎이 화가로서 본격적인 미술 공부를 시작해요. 새로운 환경에 적응하면서 독일 예술가 협회 회원으로 가입하고 뮌헨과 파리를 오가며 크고 작은 전시회에 작품을 출품했어요.

독일에 정착해 화가로서 의욕적인 활동을 펼쳤지만 예술적 감수성의 원천은 조국 러시아에 있었어요. 칸딘스키가 1902년부터 1916년까지 14년

바실리 칸딘스키, 〈말을 타고 있는 연인〉, 1906년, 캔버스에 유채, 55×50.5cm, 독일 뮌헨, 렌바흐하우스 미술관

동안 뮌헨에서 체류하며 제작한 작품 중 약 70점의 주제와 배경이 고대 러시아의 문화유산과 모스크바였어요.

러시아 전통 의상을 입은 연인들이 말을 타면서 축제의 밤을 즐기는 왼쪽 작품은 칸딘스키 연구에 중요한 자료를 제공해요. 예술 세계의 뿌리는 러시아 민속 예술에 있으며 초기에는 장식성과 동화적 색채가 강한 구상화를 그렸다는 사실을 알려 주지요. 화면 가운데 강물이 흐르고 강 저편으로 독특한 양파 모양 지붕이 보여요. 강은 모스크바 시내를 흐르는 모스크바 강이고, 양파 모양 지붕은 전통 건축 양식으로 지어진 교회예요. 칸딘스키는 모스크바를 대표하는 두 상징물로 고향을 떠났어도 변함없이 모스크바를 사랑한다는 것을 알려 주었어요.

뮌헨에서 회화의 새로운 가능성을 찾기 위한 다양한 실험에 몰두하던 칸딘스키는 인생의 중요한 전환점을 맞게 됩니다. 프란츠 마르크, 아우구스트 마케 등 혁신적 성향의 동료 화가들과 함께 '청기사靑騎士, Der Blaue Reiter'라는 단체를 결성했어요. 현대 미술사와 문화사에 큰 발자취를 남긴 '청기사'는 예술적 이상 세계를 꿈꿨던 예술가들이 조직한 단체였어요. '청기사'는 예술의 순수성으로 세상을 구원한다는 목표를 달성하기 위해 1911년 12월 18일, 첫 전시회를 개최했고, 1912년 5월에는 최초로 동명의 예술 연감도 발간했어요.

'청기사'는 정기 간행물을 지속적으로 발간할 계획이었지만, 1호 출간 이후 폐간하게 됩니다. 제1차 세계대전에 참전했던 핵심 인물인 프란

츠 마르크^{Franz Marc}가 1916년 36세로 전쟁터에서 짧은 생을 마감했거든요. 비록 단 한 권의 연감 발간과 2회 전시회로 그쳤지만 새로운 예술의 탄생을 선포한 '청기사'의 혁명 정신은 현대 미술 발전에 크게 이바지했어요. '현대 예술의 신약성서'로 불릴 정도로 20세기 가장 중요한 예술 이론으로 평가받고 있어요.

'청기사'라는 이름을 정하게 된 흥미로운 일화도 미술계에 전해집니다. 예술가는 중세 기사騎士처럼 멋진 영웅이라고 생각했던 칸딘스키와 말馬을 좋아했던 마르크가 어

청기사 연감 표지. 1912년, 펜과 잉크, 드로잉

느 날 함께 커피를 마시다가 즉흥적으로 떠올린 이름이 '청기사'였다고 해요. 두 화가가 가장 좋아했던 색이 파란색이었고요.

칸딘스키는 『청기사 연감』에 자신의 작품을 이론적으로 체계화한 글을 실었는데 내용에는 그의 예술관, 특히 구상화에서 추상화로 변화를 시도한 계기가 나타나 있어요. 칸딘스키는 예술가의 소명이란 혁명의 시대를 이끄는 것이며 예술의 목적이 인간의 영혼을 물질의 지배로부터 해방시키는 데 있다고 믿었어요. 예술에서 가장 중요한 가치는 외적 표현 수단이나 형식이 아닌 '내적 필연성'이라고 강조했어요. '내적 필연성'은

내면의 힘, 또는 정신성이나 통찰력을 의미해요. 눈에 보이는 가시적 세계를 그리는 구상화로는 순수한 정신세계를 표현할 수 없어요. 현실 세계를 연상시키는 구체적 사물이나 장면은 정신세계와 영혼을 드러내는 데 방해가 되니까요. 눈에 보이지 않은 '내적인 힘'을 화폭에 그리기 위해서는 새로운 형식의 미술이 필요했어요. 비가시적 세계를 표현할 수 있는 혁신적 도구는 기하학적 형태의 추상화였어요. 예술은 정신세계를 표현하는 언어가 되어야 한다는 것이 칸딘스키가 20세기 현대 미술의 혁명을 일으킨 추상화를 창안한 동기였어요.

다음 작품(338쪽)은 칸딘스키가 '청기사'를 이끌던 시절에 그린 추상화예요. 이 그림에서 알아볼 수 있는 소재나 주제는 찾아보기 어려워요. 순수한 정신세계를 표현하기 위해 선과 색만을 사용해 화면을 구성했거든요. 정신세계에 도달하기 위해서는 자연이라는 구체적 대상에서 벗어나야 해요. 외적인 형상을 제거한 추상화만이 정신의 아름다움을 눈으로 볼 수 있게 해 준다고 믿었던 거죠.

칸딘스키가 혁신적인 추상화를 창안하는 데 당시 유럽 지식인들을 사로잡은 신지학神智學, Theosophy이 큰 영향을 미쳤어요. 그리스어 신神, theo과 지혜sophia의 합성어인 신지학은 '신들의 학문' 또는 '신들의 지혜'를 뜻하지만 '신성한 지혜'로 해석됩니다. 핵심 사상은 인류가 오랫동안 품어 왔던 의문들, 이성적 사고나 과학 기술로는 풀지 못한 인생의 문제들, 즉 자신의 존재론적 의미를 탐색하고, 또 어떻게 살아야 할 것인지, 영적 본질에 도달하는 길을 찾는 과정이었어요.

바실리 칸딘스키, 〈즉흥 19〉, 1911년, 캔버스에 유채, 120×141.5cm, 독일 뮌헨, 렌바흐하우스 미술관

칸딘스키 연구자들에 따르면, 그는 신비주의 색채가 강한 종교 철학인 신지학에 심취했었다고 해요. 1908년부터 오스트리아 출신의 신지학자 루돌프 슈타이너Rudolf Steiner의 강연에 참석하고, 1910년에는 그의 신비극 공연의 초연을 관람했을 정도로 말이죠. 칸딘스키는 물질세계보다 정신적 우위를 강조한 신지학에 영감을 받아 창작의 원천으로 활용했어요. 창조자인 예술가는 진리를 추구하는 진실한 구도자처럼 영혼으로 그림을 그려야 한다고 믿었어요. 자신의 예술이 영적인 차원을 지녔다고 확신했기에 "예술은 많은 점에서 종교와 유사하다"라고 말한 것이죠.

러시아 국민들은 사회주의 국가인 러시아에 추상화의 씨를 뿌리는 데 칸딘스키가 큰 기여를 했던 점도 높이 평가해요. 새로운 예술 도구인 추상화로 영적 본질을 탐색하던 칸딘스키는 조국 러시아에도 추상화를 전파하겠다는 생각을 품고 있었어요. 뮌헨에서 창작 활동을 하는 동안에도 러시아와 연결된 끈은 놓지 않았어요. 러시아의 개혁적인 예술가들과 교류하고 러시아에서 개최된 여러 전시회에 작품을 출품하고, 미술 전문지에 정기적으로 전시 리뷰와 에세이를 기고했어요.

1914년, 제1차 세계대전이 일어나자 칸딘스키는 독일을 떠나 러시아로 돌아와 1921년까지 모스크바에 체류하며 모스크바 고등미술기술대학BXYTEMAC 교수, 국립예술과학아카데미PAXH 부회장, 러시아 혁명 직후 교육 문화 전반을 총괄한 국가 기관이었던 국민계몽위원회Наркомпрос 미술 분과위원, 모스크바 자유국가 미술 작업 교장을 역임하는 등 러시아 미술계에 영향력을 행사하는 위치에 서게 되었어요.

바실리 칸딘스키, 〈모스크바 I〉, 1916년, 캔버스에 유채, 51.5×49.5cm,
러시아 모스크바, 트레티야코프 미술관

왼쪽 작품은 '러시아 시기(1914~1921년)'에 완성한 모스크바 연작 중 한 점입니다. 이 그림을 그리던 시절, 칸딘스키는 러시아에서 추상 미술의 토양을 다지는 일을 본격적으로 시작했어요. 기하학적 추상 미술의 선구자 카시미르 말레비치Kazimir Malevich를 비롯한 전위적 예술가들과 다양한 시각적 실험을 하며 추상 미술 운동을 벌였어요.

칸딘스키가 모스크바에 머물던 20세기 초반, 러시아 문화 예술은 화려한 꽃을 피웠어요. 1905년 러시아 혁명 이후 예술가들은 미래에 대한 희망과 기대감에 부풀어 있었어요. 러시아 국민들에게 엄청난 영향을 미쳤던 혁명 사상에 매료되어 새로운 예술로 세계 최초의 사회주의 국가를 건설한다는 목표를 세우고 급진적인 예술 운동을 펼쳤어요. 과거의 질서와 관습을 부정하는 혁명의 예술 운동을 '러시아 아방가르드'라고 부르지요.

신생 소비에트 정권도 '러시아 아방가르드'를 적극적으로 지원하는 문화 예술 정책을 펼쳤어요. '러시아 아방가르드'를 대표하는 화가 말레비치도 칸딘스키처럼 예술의 순수성과 예술적 이상 세계를 꿈꾸었던 화가였어요. 순수하고, 엄숙하며, 본질적 진리를 담은 회화만이 위대한 예술이라고 생각했어요.

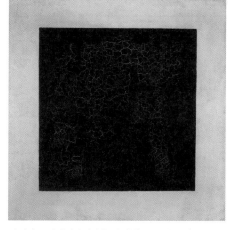

카시미르 말레비치, 〈검은 사각형〉, 1915년, 리넨 캔버스에 유채, 79.9×79.5cm, 러시아 모스크바, 트레티야코프 미술관

앞의 작품(341쪽)에는 검은 정사각형만 보여요. 말레비치는 왜 흰 캔버스에 검은색 정사각형만을 그렸을까요? 눈에 보이는 현실 세계를 화폭에 재현하는 대신 눈에 보이지 않은 정신세계를 그린 거예요. 말레비치는 기하 도형이 신성한 아름다움을 상징한다는 자신의 예술관을 증명하기 위해 이 그림을 그렸어요. 수정처럼 맑고 고요한 정신세계를 표현할 수 있는 최상의 도구는 기하 도형뿐이라고 굳게 믿었어요. 그는 예술의 최종 목적은 인류를 구원하는 것이고, 그것은 물질세계 너머 정신세계를 추구할 때 이뤄진다고 믿었어요.

순수한 정신세계를 표현하는 데 가장 큰 걸림돌은 현실 세계를 떠올리게 하는 주제나 형상이었어요. 오랜 연구와 실험을 거쳐 외부 세계의 흔적을 모두 제거하고 기하 도형만을 이용해 그림을 그리는 말레비치 특유의 화풍을 개발했어요. 바로 미술사에서 '절대주의'라고 부르는 혁신적 미술사조가 태어난 거죠.

절대주의는 '최고의 질서'를 의미하는 라틴어에서 가져온 미술 용어예요. 정사각형을 그린 의도는 자연물을 대상으로 삼는 전통적인 그림은 더 이상 그리지 않겠다는 강한 의지의 표현인 거죠. 한편 검정을 선택한 것은 물체에 닿은 빛을 모두 흡수하는 성질을 가졌기 때문입니다. 검정은 어둠, 죽음, 공포, 불행, 절망 등을 상징하는 색이자 권위, 부유함, 현대적 아름다움을 나타내는 색으로 사용되었어요. 그러나 말레비치에게 검정은 엄숙하고 경건한 감정을 불러일으키는 신성한 색이었어요. 일상의 모든 색깔, 모든 소리, 모든 움직임을 흡수한 깊고 고요한 정신세계, 그러한 무無의 세계를 표현하기 위해서는 검은색이 꼭 필요했던 거죠.

말레비치는 자신의 작품 세계를 이렇게 정의했어요. "나는 나 자신을 O의 형태로 만들었다. 그리고 무에서 창조로 나아갔다. 그것이 절대주의이고 회화의 새로운 리얼리즘이고 대상이 없는 순수한 창조다."

절대주의 미학을 담은 이 그림은 기하 도형이 정신의 아름다움을 표현하는 도구로 활용되었다는 것을 말해 주지요.

칸딘스키와 말레비치는 예술의 궁극적인 목적이 내적 세계의 표현이며 기하학적 순수 추상화를 통해서만 이를 실현시킬 수 있다는 공통된 신념을 가졌지만 다른 점도 있어요. 칸딘스키 추상화는 풍부한 감정, 말레비치 추상화에서는 절제된 감정이 느껴져요. 결정적으로 다른 점은 칸딘스키 추상화에서는 음악이 들려요. 다음 작품은 칸딘스키가 미술과 음악 사이에 연관 관계를 깨닫고 소리를 색상으로 변환한 공감각자였다는 것을 보여 주는 증거물이지요.

이 그림(344쪽)은 기본 도형인 원을 사용해 그린 거예요. 단지 원 한 가지만을 그렸지만 자세히 살펴면 크기와 색, 밝기가 각각 다르다는 점을 발견하게 됩니다. 또 원들이 겹치거나 떨어져 있거나 반복되도록 배치했어요. 왜 원만으로 그림을 그렸을까요? 또 원들에 다양한 변화를 준 의도는 무엇일까요?

칸딘스키는 여러 도형 중에서 '가장 완전한 도형'으로 불리는 원을 무척 좋아했어요. 균형, 조화, 질서, 리듬, 율동, 비례 등을 갖춘 원이 아름다움의 원형原型으로 느껴졌어요. 그는 원에 매혹된 까닭을 저서 『회상』에서 이렇게 밝혔어요. "나는 원에 호감을 갖고 있다. 그것은 원이 가진

바실리 칸딘스키, 〈여러 개의 원〉, 1926년, 캔버스에 유채, 140×140cm, 미국 뉴욕, 구겐하임 미술관

강한 내면의 에너지와 가능성 때문이다."

여러 원을 겹치거나 떼어 놓은 이유는 질서와 생동감, 통일성과 다양성이라는 서로 다른 요소의 균형과 조화를 위해서였어요. 또 중첩하거나 거리를 두면 공간감과 깊이감이 생겨나지요. 원을 반복해 그린 것은 음악적 리듬감을 강조하기 위해서였어요. 칸딘스키는 미술과 음악이 분리된 것이 아니라 '내면의 경험'을 통해 진실에 가까워지는 공통분모라고 생각했어요. 두 분야를 결합하면 감상자에게 보다 깊은 감동을 전달할 수 있다고 보았어요. 미술과 음악을 융합한 이론적 근거는 논문 『예술에서의 정신적인 것에 대하여』에서 상세히 밝혔어요. 책에는 이런 구절이 나옵니다. "예술가는 영혼의 울림을 만들어 내기 위해 건반 하나 하나를 누르는 손이다."

마침내 색채의 과학적, 심리학적 효과를 연구한 끝에 음악적 화음이 느껴지는 회화 기법을 개발했어요. 음악을 미술의 언어로 표현할 수 있었던 비결은 선, 형태, 기호, 색채를 화면에 조화롭게 배치한 데 있었어요. 우주를 연상시키는 공간 속을 자유롭게 떠다니는 원을 살펴보세요. 마치 오선지를 타고 흐르는 경쾌한 음표처럼 느껴져요.

러시아에서 열정적으로 추상화를 전파하던 칸딘스키는 1921년 다시 독일로 돌아가 창조적 자유를 실험하는 미술 학교인 '바우하우스'의 교수로 활동했어요. 내전과 사회 혼란, 경제적 파탄에 빠진 조국에서는 더 이상 예술 혁명을 추진하기 어렵다고 판단했던 거죠. 그는 나치 정권이 '바우하우스'를 강제로 해산시킨 1933년까지 베를린에 머물다가 독일

여권마저 빼앗기자 프랑스로 이주했어요. 그리고 1944년, 78세로 파리 근교 뇌이쉬르센에서 생을 마감했어요.

칸딘스키는 화가로 활동하던 대부분의 시기를 독일에서 보냈고 말년에는 프랑스 국적을 취득하고 그곳에서 사망했어요. 그런데도 러시아인들은 왜 그를 국민화가로 사랑하는 걸까요? 칸딘스키는 러시아 출신으로는 최초로 국제적 명성을 떨친 범세계적인 화가입니다. 러시아를 넘어 글로벌 작가가 된 명단에 마르크 샤갈도 포함되지만 학술적, 예술적 평가 점수는 칸딘스키가 더 높아요. 그는 20세기 추상 미술을 창안한 위대한 업적을 남겼으니까요.

Tour 1
에르미타주 미술관 Госуда́рственный Эрмита́ж

주소: 2, Palace Square, St Petersburg (+7 812 710 90 79)
개관 시간: 화, 목, 토, 일요일 AM 10:30~PM 6:00 / 수,
금요일 AM 10:30~PM 9:00 / 월요일 휴관
입장료: 700루블
홈페이지: https://www.hermitagemuseum.org

세계 3대 미술관 중 한 곳으로, 예카테리나 대제 때부터 수집한 소장품
들을 19세기 말에 일반에 공개했다. 바로크 양식의 화려한 겨울궁전은
에르미타주 미술관의 본관으로 사용되고, 구에르미타주, 신에르미타주
등 6개의 건물이 연결된 거대한 미술관이다. 20세기 초 회화 작품은 신
관에 있는데, 마티스, 피카소, 칸딘스키 등의 작품들을 볼 수 있다.

바우하우스Bauhaus란?

발터 그로피우스가 1919년 독일 바이마르에 세
운 미술과 디자인 학교다. 1920년대 독일에서 현
대적 디자인의 중심이 되어 디자인과 산업 기
술 간의 접목을 이루는 데 중요한 역할을 하였
다. 1925년 데사우, 1932년에는 베를린으로 이주
하였으며, 1933년 나치에 의해 폐교되었다. 이
후 교수진과 학생들이 각지로 이주하면서 바우
하우스의 사상은 많은 나라들로 퍼져 나갔다. 모
든 학생들은 6개월 과정의 기초 교육을 통해 형
태와 색채 원리를 배우고, 다양한 매체에 정통하
며, 각자의 창조성을 발전시킬 수 있었다.

22장

#일본 #국민화가
#일본 문화의 상징 #가츠시카 호쿠사이

이름/Name

가츠시카 호쿠사이|葛飾 北斎

출생지/Place of birth

일본 도쿄

출생일/Date of birth

1760. 10. 31.

사망일/Date of death

1849. 5. 10.

<<<<<<<<<<<<<<<<<<<<<<<<<<<<<<<<<<<<<<<<<<<<<<<<

섬나라 일본은 지리적으로는 한국과 가장 가까운 나라지만 갈등의 역사로 인해 지금까지도 우리와는 상호 대립과 불신이 지속되고 있어요. 그러나 한일 정부 간 갈등의 골이 더욱 깊어지는 요즘에도 일본의 관광 산업에 미치는 영향은 그다지 크지 않은 것 같습니다. 일본은 전 세계적으로도 널리 알려진 관광 대국이거든요. 화산, 온천, 해안가, 화산암, 원숭이 서식지 등 자연 경관이 빼어난데다 오사카, 나라, 교토 등 역사적 관광 자원이 풍부하고 맛집과 쇼핑가 등 즐길거리도 많아요. 일본은 아시아의 문화 강대국이기도 해요. 특히 만화, 애니메이션, 디자인 분야는 세계적인 수준을 자랑하고 있어요.

일본 문화의 상징으로 알려진 전설적인 화가도 존재합니다. 그림에 미친 천재로 불리는 가츠시카 호쿠사이죠. 19세기에 활동했던 호쿠사이는 일본 문화의 우수성과 국가 정체성을 전 세계에 알린 '국위 선양 화가'입니다. 그는 일본 최초의 글로벌 작가로 국내보다 해외에서 더 높은 평가를 받고 있어요. 2000년, 미국 시사 월간지 『라이프LIFE』는 지난 1,000년

가츠시카 호쿠사이, 《후가쿠 36경》 중 〈가나가와의 파도〉, 1834년, 목판화, 25.7×37.9cm

의 세계 역사상 가장 위대한 업적을 남긴 100명의 위인을 선정했는데, 호쿠사이는 86위에 뽑혔어요.

설령 호쿠사이를 모르더라도 그의 대표작 〈가나가와의 파도〉의 복제화는 어디선가 본 적이 있을 거예요. 이 작품은 세상에서 가장 유명한 일본 미술을 말할 때 단연 첫손가락에 꼽혀요. 프랑스 인상주의 화가들에게 창작의 영감을 불러일으켰고, 새롭고 혁신적인 미술사조인 인상주의를 발전시키는 데도 이바지했어요. 작곡가 드뷔시가 이 작품에 영감을

받아 교향곡 〈바다〉를 작곡했다는 일화는 널리 알려져 있어요.

그림 속 어떤 요소가 서양 예술가들에게 큰 감명을 주었던 걸까요? 선, 구도, 색채 등 표현 기법이 서양 미술에서는 찾아볼 수 없었던 차별성을 가졌어요. 한마디로 독창적인 화풍이었어요. 이 그림은 세 척의 배에 탄 선원들이 거센 파도를 헤치며 뱃길을 가는 위기의 순간을 그렸어요. 단순한 구도와 몇 가지 색만을 사용했는데도 극적인 긴장감이 느껴집니다. 그림 왼쪽의 거세게 솟구친 파도 마루와 파도가 부서질 때 생기는 물방울의 효과를 살펴보세요. 호쿠사이 이전의 어떤 화가도 파도를 이렇게 표현하지 않았어요.

또한 바다와 파도는 거대하게, 배와 뱃전에 납작 엎드린 선원들은 작게 대비시켰어요. 마치 커다란 맹수가 날카로운 이빨을 드러내며 작은 사냥감을 덮칠 때와 같은 위기감이 생겨나도록 말이죠. 자연을 대하는 화가의 마음 자세도 서양 미술과 확연히 다릅니다.

이 그림에는 대자연에 대한 경외심이 담겨 있어요. 작품의 주인공은 뱃사람이 아니라 파도, 다시 말하자면 바다라는 얘기죠. 일본은 홋카이도, 혼슈, 시코쿠, 규슈 4개의 큰 섬과 작은 섬들로 이뤄진 섬나라예요. 바다로부터 많은 혜택을 받았지만 삶의 터전인 바다는 때로는 거칠어져 배를 전복시키거나 선원의 목숨을 빼앗기도 했어요. 이 그림에는 생명의 바다이자 죽음의 바다를 바라보는 일본인들의 이중적인 감정이 투영되었어요.

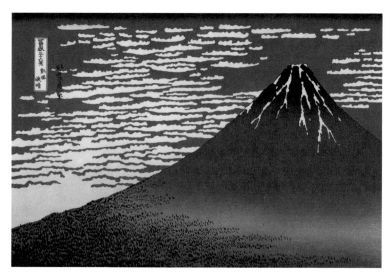

가츠시카 호쿠사이, 《후가쿠 36경》 중 〈불타는 후지〉, 1830~1831년. 목판화, 25.7×38cm

일본의 상징인 바다와 후지 산(그림 한가운데 삼각형 형태)이 주요 소재로 등장한 이 그림은 일본인의 자연관과 미의식, 정신세계를 담은 걸작으로 평가받고 있지요.

일본의 민족혼을 자연 풍경에 투영한 호쿠사이표 화풍의 특징은 위의 작품에서도 찾아볼 수 있어요. 그림 속 산은 일본에서 제일 높은 산이자 세계적인 명산으로 알려진 후지 산이에요. 원뿔형의 성층 화산인 후지 산은 산의 모양도 독특한데다 꼭대기는 만년설로 덮여 있어 일본 국민에게는 신성함 그 자체예요. 신앙의 대상이자 민족과 국가, 국민 대통합을

상징하지요.

2001년, 일본의 공영방송인 NHK가 시청자들에게 '21세기에 남겨 주고 싶은 일본의 풍경이 무엇인지'를 물었을 때 후지 산이 단연 1위를 차지했어요.

이 그림은 후지 산을 소재로 한 작품 중 최고 걸작으로 꼽혀요. 산을 추상화한 단순한 구도와 선명한 원색의 조합, 입체감이나 공간의 깊이감을 없앤 평면성 강조 등으로 산을 웅장하고 성스럽게 보이도록 했어요.

일본 국민들이 숭배하는 후지 산을 외국인도 인정하는 세계적인 명산으로 만드는 데 이 그림은 큰 기여를 했어요. 후지 산은 2013년 6월 22일, 유네스코 세계 문화유산으로 등재되었어요. 일본인들은 이 그림을 볼 때마다 후지 산이 국가를 상징하는 산이라는 믿음을 더욱 강하게 갖는다고 해요.

호쿠사이는 일본 미술의 아름다움을 전 세계에 알린 업적도 남겼어요. 우키요에浮世繪의 대가로 우키요에 황금기를 이끌었다는 미술사적 평가를 받았어요. '우키요에'는 17~19세기 일본 에도 시대에 유행했던 채색 목판화 및 그와 같은 경향으로 제작된 그림을 말해요. 현재의 도쿄 지역에 살았던 에도인의 일상과 풍물, 전통, 정서가 담긴 일종의 풍속화였어요. 그림으로 보는 잡지나 그림 달력과 같은 역할도 했고요.

값싸고 대량 생산이 가능한 우키요에는 실내 장식 효과가 커서 에도 시대 대표적 문화 관광 상품으로 대중에게 큰 인기를 끌었어요. 가장 일본다운 그림인 우키요에는 19세기 후반~20세기 초 유럽에 소개되어 자

포니즘Japonisme 열풍을 일으키는 데도 중요한 역할을 하게 됩니다. 자포니즘은 일본풍 취향을 즐기거나 일본 공예품을 소비하는 문화 현상을 가리키는 용어입니다.

유럽인들이 우키요에를 접하게 된 계기는 다음 두 가지로 추정되고 있어요. 먼저 일본인들이 유럽으로 도자기를 수출할 때 '우키요에'를 포장지로 사용했어요. 다음으로 1862년 런던 만국 박람회, 1867년 파리 만국 박람회를 통해 일본 우키요에와 공예품이 유럽에 소개되었어요.

제임스 애벗 맥닐 휘슬러, 〈도자기 나라에서 온 공주〉, 1864년, 캔버스에 유채, 201.5×116.1cm, 미국 워싱턴 D.C., 프리어 미술관

미국 출신으로 유럽에서 활동했던 화가 제임스 애벗 맥닐 휘슬러James Abbott McNeill Whistler의 작품을 통해 당시 파리를 중심으로 유행했던 자포니즘 열풍을 느낄 수 있어요.

그림 속 젊은 여성은 분명 서양 여성인데도 우키요에 미인도에 등장한 여인처럼 일본 전통 의상인 기모노를 입었고 일본산 부채를 들었어요. 옷뿐만 아니라 실내 가구, 장식품이 죄다 일본풍입니다. 즉 서양화풍으로 그려진 우키

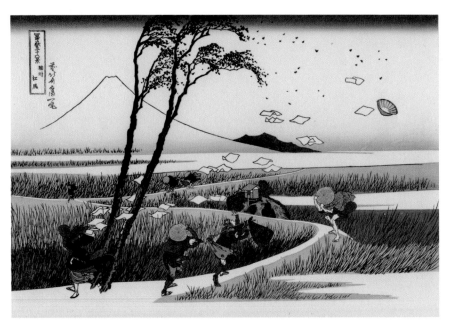

가츠시카 호쿠사이, 《후가쿠 36경》 중 〈스루가 지방의 에지리〉, 1830~1832년.
목판화, 25.4×37.1cm

요에인 거죠. 휘슬러는 자포니즘을 유럽에 전파하는 데 앞장섰던 화가였
어요. 일본 미술에서 영감을 받은 여러 작품을 제작하기도 했고요. 휘슬
러를 비롯해 모네, 드가, 세잔, 고흐, 로트렉 등 인상주의 대표 화가들이
우키요에를 모방하거나 응용했어요.

 위 작품은 인상주의 화가들을 사로잡은 호쿠사이 화풍의 특징을 잘
보여 주고 있어요. 스루가駿河(현재 시즈오카 현) 에지리江尻의 자연 풍경과

지역민의 일상을 담은 우키요에입니다. 스루가는 일본에서 자연 경관이 빼어나게 아름다운 곳으로 알려진 명소입니다. 갑자기 계절풍이 거세게 불면서 나뭇가지가 휘청거려요. 지나가는 일본인들이 세찬 바람을 피하려고 옷과 모자를 추스르거나 몸을 잔뜩 구부려요.

그림의 구도는 언뜻 단순하게 보이지만 치밀하게 구성되었어요. 후지산은 원추 형태, 해안은 수평선, 길은 S자 형태, 나무는 수직, 공중으로 흩어지는 문서는 사각형입니다. 바람에 날리는 문서들이 평면적 화면에 운동감을 불어넣었어요. 이 그림은 호쿠사이가 극적 상황 연출의 대가라는 것을 보여 주었어요. 정교한 구도, 선명한 색 조합으로 바람의 방향과 강도, 기후 변화에 적응하며 살아가는 일본인의 일상을 실감나게 그려냈으니까요.

호쿠사이가 국민화가로 사랑받는 또 다른 이유가 있어요. 그의 작품성도 빼어나지만 예술관도 본받을 점이 많아요. 그는 생전에 이미 전설적인 화가의 지위에 올랐는데도 명성에 기대지 않고 평생토록 변화를 추구하며 예술혼을 불태웠어요.

호쿠사이가 남긴 작품 수가 3만 점이 넘어요. 19세부터 본격적으로 그림을 그리기 시작해 90세에 세상을 떠났으니, 3만 점을 채우려면 매일 한 점 이상, 하루도 거르지 않고 죽는 순간까지 그림을 그려야만 가능한 일이었어요. 그는 현재에 안주하지 않으려고 93번이나 이사했고 평생 36번 이상 이름을 바꿨어요. 한 스승 밑에서 그림 수업을 받던 미술계 관습을 거부하고 여러 스승을 찾아다니며 그림을 배웠어요. 다양한 기법을

가츠시카 호쿠사이, 《호쿠사이 망가》 중에서, 1814~1878년, 목판화

공부하고 결합하려는 의지가 그만큼 강했어요. 덕분에 새로운 회화 장르
인 '망가漫畵' 형식을 개발할 수 있었어요.

위의 작품은 《호쿠사이 망가北齋漫畵》에 실린 만화예요. 1814~1878년
까지 15편으로 출간된 《호쿠사이 망가》는 인물·풍속·동물·요괴 등이 등
장하는 4천여 편의 그림을 묶은 작품집입니다. 만화라는 단어가 처음 사
용된 출판물로 문화사적 가치가 높아요. 오늘날 일본이 만화와 애니메이
션 강대국이 되는 데도 큰 영향을 미쳤어요.

끝으로 호쿠사이는 동서양 미술을 융합한 업적도 남겼어요. 그는 당

시 일본이 서양과 교류했던 유일한 무역항인 나가사키長崎를 수차례 여행하며 서양 미술을 접했어요. 서양화의 3차원적 공간 표현법인 원근투시법을 비롯해 해부학, 식물학 등을 연구하고 그런 요소들을 일본화에 도입했어요. 죽는 순간까지 실험하고 혁신했던 그의 예술 정신은 호쿠사이 전설을 낳는 데 중요한 요소가 되었답니다.

일본에서 2024년부터 사용될 새로운 지폐에 호쿠사이의
〈가나가와의 파도〉가 실릴 예정이다.

Tour 1
스미다 호쿠사이 미술관すみだ北斎美術館

주소: 2-7-2 Kamezawa, Sumida-ku, Tokyo (+81 36 658 8936)
개관 시간: 화~일요일 AM 9:30~PM 5:30 / 월요일 휴관
입장료: 400엔
홈페이지: http://hokusai-museum.jp

놀이터를 앞에 둔 고즈넉한 동네에 자리한 미술관이다. 일본을 대표하는 화가 가츠시카 호쿠사이를 기념하는 미술관으로도 유명하지만, 건축가 세지마 가즈요가 설계한 건물 자체로도 가치가 있다. 호쿠사이의 삶 자체를 느낄 수 있는 곳이다.

Tour 2
호쿠사이관北斎館

주소: 485 Obuse, Obuse-machi, Kamitakai-gun, Nagano 381-0201 (+81 26
247 5206)
개관 시간: 매일 AM 9:00~PM 5:00 (7월과 8월은 PM 6:00까지)
입장료: 1,000엔
홈페이지: https://hokusai-kan.com

나가노 현의 작은 마을 오부세는 인기 있는 관광지다. 명물인 밤이 유명
해 밤 요리를 맛보러 오는 관광객들이 많지만, 이에 못지않게 호쿠사이
의 그림들을 전시하는 호쿠사이관도 유명하다. 호젓한 소도시 오부세
를 방문한다면 호쿠사이관에서도 즐거운 시간을 보낼 수 있을 것이다.

알고
넘어가기!

망가漫畫란?

일본에서 만화는 대체로 《호쿠사이 망가北齋漫畫》를 기원으로 본다. 망가의 일반적인 특징은 채색하지 않은 흑백의 그림과 극적인 이야기와 연출로, 유럽 만화나 미국 만화와는 다르다. '망가'라는 단어가 본격적으로 쓰인 것은 메이지 시대라고 알려져 있다.

23장

#한국 #국민작가
#한류의 원조 #백남준

이름/Name
백남준Nam June Paik

출생지/Place of birth
대한민국 서울

출생일/Date of birth
1932. 7. 20.

사망일/Date of death
2006. 1. 29.

<<<<<<<<<<<<<<<<<<<<<<<<<<<<<<<<<<<<<<<<<<<<<<<<

한국을 방문하는 외국인 관광객이 매년 늘고 있지만 국가 경쟁력을 나타내는 중요한 요소인 국가 브랜드 지수는 아직까지 그다지 높지 않아요. 한 국가에 대한 인지도·호감도·신뢰도 등 유형, 무형의 가치를 모두 합한 것을 국가 브랜드 지수라고 해요. 세계인들에게 한국은 아직은 낯선 나라지만 케이팝, 케이 뷰티, 게임, 한식, 태권도 등이 이끄는 한류 열풍이 국가 브랜드 가치를 높이는 데 큰 기여를 하고 있어요.

한국에는 전 세계에 자랑할 만한 문화유산도 있어요. 한글은 세계 어느 나라에서도 찾아보기 힘든 독창성을 지닌 문자입니다. 그 한글을 만든 이유와 사용법이 기록된 『훈민정음 해례본』이 1997년, 유네스코 세계 기록 유산으로 지정되었어요. 독일 구텐베르크 금속 활자보다 200년이나 앞선 현존하는 기록물 중 가장 오래된 세계 최초의 금속 활자본 『직지심체요절』이 2001년 유네스코 세계 기록 유산으로도 등재되었고요. 현존하는 목판 인쇄물 중 세계 최대 규모를 자랑하는 국보 제32호 해인사 팔만대장경판을 보관하는 장경판전이 1995년 유네스코 세계 문화유산으로 지정되었죠.

세계 미술사에 위대한 업적을 남긴 국보급 예술가도 배출했어요. 비디오 아트video art의 창시자이며 한국이 낳은 최초의 글로벌 아티스트(국제적 예술가)인 백남준이에요.

비디오 아트는 텔레비전을 바탕으로 하는, 다시 말해 비디오 매체를 표현 수단으로 한 예술을 말해요. 전통적 형태의 미술은 붓과 물감을 사용해 캔버스에 그림을 그리거나 돌, 석고, 청동 등을 사용해 조각을 만들지만, 비디오 아

1976년 쾰른 전시회 중 백남준

트는 신기술 매체인 텔레비전을 활용해 예술품을 창조하지요. 백남준은 1963년 3월, 독일 부퍼탈의 갤러리 파르나스에서 열린 그의 첫 번째 개인전《음악의 전시 – 전자 텔레비전Exposition of Music-Electronic Television》에서 비디오 조각을 최초로 선보이며 비디오 아트의 탄생을 알렸어요.

이 전시에서는 전통 미술인 그림이나 조각은 전혀 찾아볼 수 없었어요. 전시장에 설치된 13대의 텔레비전과 브라운관이 휴대용 비디오카메라를 사용하여 제작한 영상을 담아낸 예술 작품으로 변신했어요.

백남준이 현대 미술의 혁명을 가져온 비디오 아트를 창안한 동기는 무엇일까요? 그는 새로운 미디어로 등장한 텔레비전의 기능과 영향력에

백남준 첫 개인전 《음악의 전시 – 전자 텔레비전》, 1963년

주목했어요. 정보화 사회에서 텔레비전은 단순한 가전제품이 아니라 현대인의 삶과 정체성 형성에 엄청난 영향을 미친다는 사실을 꿰뚫어 보았어요. 텔레비전 프로그램을 통해 전달되는 수많은 이미지와 메시지는 대중의 정서적 반응을 이끌어 내고, 새로운 대중문화를 형성하고, 거대한

사회 변혁을 이루어 내는 등 막강한 영향력을 행사했으니까요.

백남준은 극소수의 사람만이 특권처럼 누리는 현대 미술을 텔레비전의 영향권 아래에서 살아가는 대중에게도 전파하고 싶었어요. 텔레비전을 창작의 도구로 활용하면 현대 미술과 대중과의 먼 거리를 좁힐 수 있을 거라고 판단했어요. 백남준 이전에도 그림과 조각에 텔레비전을 표현하거나 텔레비전 프로그램을 예술적 수준으로 끌어올린 사례는 찾아볼수 있어요. 그러나 텔레비전의 신기술과 물질성을 예술 그 자체로 바꾸어 놓은 예술가는 백남준이 유일해요.

백남준은 비디오 아트로 현대 미술의 역사를 새롭게 쓰겠다고 결심했어요. 그는 물감과 붓 대신 텔레비전을 선택한 의도를 이렇게 밝혔어요. "나는 TV 화면을 레오나르도 다 빈치처럼 정교하며, 파블로 피카소처럼 자유롭고, 오귀스트 르누아르처럼 다채롭고, 피에트 몬드리안처럼 심오하고, 잭슨 폴록처럼 격정적이고, 재스퍼 존스처럼 서정적인 캔버스로 만들고 싶다. (중략) 콜라주 기법(화면에 인쇄물, 천, 나뭇가지 등 여러 가지를 붙여서 구성하는 회화 기법)이 유화를 대신했듯 이제는 브라운관이 캔버스를 대신하게 될 것이다."

백남준은 비디오 아트라는 혁신적 미술을 창안해 예술의 표현 영역을 확장시킨 공적을 남겼어요. 비디오 영상을 사용해 미술을 표현할 수 있는 새로운 길을 개척한 거죠. 아울러 비디오 아트를 국제적 미술 운동으로 발전시키는 데도 선구적 역할을 했어요.

뉴욕 구겐하임 미술관의 미디어 아트 수석 큐레이터 존 핸하르트John Hanhardt는 백남준의 미술사적 업적을 이렇게 평가했어요. "백남준의 작품

은 20세기 말의 미디어 문화에 강력하고도 지속적인 영향을 미쳤다. 그 덕분에 텔레비전에 대한 재정의가 이루어졌으며 비디오가 미술가의 예술적 수단이 되었다." 오늘날 백남준은 '현대 미술의 혁명가'라는 찬사를 받고 있지요.

백남준은 인터넷이 등장하기 이전인 1984년 1월 1일, 전 세계를 하나로 연결하는 지구촌 최대 위성 텔레비전 쇼 〈굿모닝 미스터 오웰Good Morning Mr. Orwell〉을 세계 최초로 기획하고 연출한 신기록도 세웠어요. 그는 인터넷 시대를 예고한 예언자였어요. 텔레비전 쇼의 제목인 '미스터 오웰'은 소설 『1984』의 저자 조지 오웰George Orwell을 가리켜요. 오웰은 『1984』에서 미래 사회는 절대 권력자로 군림한 '빅브라더'에 의해 모든 정보가 통제되고 테크놀로지가 인간을 지배하게 될 것이라는 암울한 미래상을 제시했어요. 백남준은 오웰이 예언한 1984년, 새해 첫날, 세계 최초로 인공위성을 이용해 생중계한 텔레비전 쇼를 통해 오웰의 예측이 틀렸다는 것을 보여 주었어요.

빅브라더의 통제 수단인 텔레비전은 개인의 사생활을 감시하고 억압하는 나쁜 미디어가 아니라 지구촌을 하나로 연결하는 착한 미디어가 될 수 있으며, 그것은 예술을 통해서만 가능하다는 메시지를 세계인들에게 전했어요. 텔레비전을 창작의 도구로 활용하면 국경을 초월해 세계 각 나라를 동시에 연결하는 초연결 사회를 만들어 나갈 수 있다는 예술가적 이상을 텔레비전 쇼를 통해 실현한 거죠.

미국 시간으로 1984년 1월 1일 정오에 시작되었던 텔레비전 쇼는 지상 최대의 예술 축제였어요. 4개국의 방송국이 협력했고, 전위 예술가 요제프 보이스와 존 케이지, 무용가 머스 커닝햄, 가수 이브 몽탕, 샌프란시스코 팝 그룹 오잉고 보잉고, 코미디언 레슬리 풀러를 비롯한 100여 명에 이르는 세계 각국의 유명 예술가와 30여 팀이 동시에 참여했어요.

예를 들면, 파리에서 요제프 보이스의 퍼포먼스, 뉴욕에서 존 케이지의 연주, 쾰른에서는 슈톡하우젠의 공연과 화가 살바도르 달리의 인터뷰 녹화 테이프가 방영되었어요. 음악, 미술, 퍼포먼스, 패션쇼, 코미디가 TV 화면 속에서 하나로 어우러진 기상천외한 예술 축제는 뉴욕, 로스앤

백남준, 〈굿모닝 미스터 오웰〉 중, 대한민국 경기도, 백남준아트센터

공학자 아베 슈와와 함께 비디오 아트의 핵심 기술인 신시사이저(비디오 영상 합성 기계)를 개발했어요. 컬러 텔레비전이 보급된 이후에는 한국의 전자 기술자들과 협업으로 비디오 기술을 예술로 승화시킨 작품들을 창작했고, 레이저 전문가 노먼 밸러드Norman Ballad와 협업한 미디어 작품도 제작했어요.

그는 인공두뇌학에도 도전해 TV 브라, TV 안경, TV 첼로, TV 침대, TV 인간, 로봇 가족 연작 등 기술을 인간화하는 실험적 작품들도 남겼어요. 예술과 기술을 융합한 대표적 작품으로 미국 워싱턴의 스미스소니언 미술관에 영구 전시되고 있는 〈일렉트로닉 슈퍼하이웨이, 미국 대륙 Electronic Superhighway: Continental U.S.〉과 〈메가트론 매트릭스Megatron Matrix〉, 한국의 백남준아트센터 소장품 〈TV 정원〉을 꼽을 수 있어요.

오른쪽 작품에서 아열대 식물이 우거진 초록 정원에 텔레비전들이 설치되었어요. 텔레비전 화면에서는 세계 여러 나라의 음악과 춤이 어우러진 비디오 작품이 꽃처럼 피어납니다. 바닥에는 흙과 잔디도 깔려 있고 자연 그대로의 냄새도 맡을 수 있어 관객은 실제로 정원을 산책하는 것과 같은 색다른 경험을 하게 되지요.

백남준이 서로 양립할 수 없다고 믿었던 자연과 인공의 상반된 두 영역을 통합한 의도는 무엇일까요? '과학 발전과 기술 혁신이 인간의 삶을 풍요롭게 하는가?', '기술이 인류에게 더 큰 힘과 자유를 가져다줄 것인가?', '기계는 선인가 악인가?'라는 질문을 관객에게 던지기 위해서예요.

과거에는 상상하지도 못했던 최첨단 기계들이 현대인의 삶을 빠르게

백남준, 〈TV 정원〉, 1974년, 대한민국 경기도, 백남준아트센터

변화시키는 디지털 시대에도 결국 인간의 본질에 대한 이해와 성찰이 필요하다는 메시지를 작품에 담은 거죠. 그는 기술이 재앙이자 축복이라고 생각했어요. 그래서 "나는 기계에 대한 저항으로 기계를 사용한다. (중략) 예술과 기술에서 무엇보다 중요한 것은 또 다른 과학적 장난감을 발명하는 것이 아니라, 너무 빠르게 변화하는 전자 표현 방식인 기술을 인간적으로 만드는 일이다"라고 말했던 겁니다. 이 작품에는 기술 문명을 성찰하는 예술가의 시대정신이 담겨 있어요.

그는 자연과 기계가 적대적 관계가 아니라 상생하는 세상을 꿈꾸었어

요. 그런 세상을 만들기 위해 자연과 예술, 전자 기술 문명이 평화롭게 공존하는 미래형 정원을 창조한 거죠.

한국이 낳은 가장 위대한 예술가로 꼽히는 백남준은 일본과 유럽, 미국에서 열정적인 창작 활동을 하면서도 자신이 한국인이라는 사실을 잊지 않았어요. 2006년 1월

백남준, 〈TV 부처〉, 1974년, 부처상 · 모니터 · 카메라, 네덜란드, 암스테르담 시립미술관

29일 74세로 세상을 떠날 때까지 많은 작품과 인터뷰를 통해 예술 세계의 뿌리는 한국에 있다는 것을 전 세계인들에게 알렸어요.

위의 작품은 부처상이 폐쇄 회로 카메라에 실시간으로 촬영된 자신의 모습을 TV 모니터로 바라보는 싱글 채널 방식의 설치 작품이에요. 카메라는 부처상을 촬영하고 부처상은 자신의 가상 이미지를 TV 화면으로 다시 바라보는 순환 구조의 비디오 작품은 서양인들을 열광시켰어요.

여러 비평가들이 다음과 같은 찬사를 보냈어요. "종교적 구도자이며 동양적 지혜의 상징인 부처는 현대의 나르시스가 되었다", "실재와 가상의 영역에 대한 성찰을 보여 주었다", "서양의 과학 기술과 동양의 명상 세계를 잘 접목시켰다", "'나는 누구인가'를 진지하게 되묻는다."

작품에 대한 다양한 해석이 나왔지만 백남준이 한국인이었기 때문에 동양 사상이 짙게 배어 나오는 작품을 창작할 수 있었다는 결론에는 의견이 일치했어요. 백남준은 한국의 가야금 명인 황병기와 협업을 통해 국악의 전통성과 우수성을 전 세계에 알렸고, 한국 음식을 가장 좋아했어요. 백남준의 부인 구보타 시게코Kubota Shigeko는 "남편은 비빔밥을 좋아했다. 모든 것을 섞는 한국의 비빔밥이 자신의 예술 작품과 비슷하다고 했다"라고 말했어요. 백남준은 국제적으로 예술성과 학술적 가치를 인정받는 거장이 되는 것이 곧 애국하는 길이라고 믿었어요. 이는 "나는 한국에 대한 애정을 절대로 발설하지 않고 참는다. 한국을 선전하는 길은 내가 잘되면 저절로 이루어진다"라는 말에서도 나타나지요. 실제로 그는 세계 미술사에 등재된 유일한 한국인으로 뽑혀 조국을 빛냈어요.

세계적인 미술관 중 하나인 영국 테이트 모던이 2020년 10월 17일, 백남준의 선구자적 업적을 재조명하는 대규모 국제 순회전을 개최한다고 해요. 전시회 제목은 《백남준: 미래가 지금이다Nam June Paik: The Future is Now》로 정해졌고요. 테이트 모던은 순회전을 통해 백남준이 인터넷 시대를 예견한 천재 예술가, 현대 미술사에 혁명을 이룬 거장, 탁월한 분별력과 통찰력을 가진 사상가였다는 것을 전 세계에 알릴 예정이라고 합니다.

백남준은 신기술을 활용하는 예술인 미디어 아트를 국내에 정착시키고 발전시키는 데도 크게 기여했어요. 한국의 많은 미디어 작가들이 국내보다 해외에서 더 유명한 예술가로 인정받는 백남준의 개척자적 정신을 떠올리며 실험 예술에 도전하는 용기를 얻곤 하지요.

이제, 한국을 대표하는 국민예술가는 누구인지 질문을 받는다면 자신 있게 대답하세요. 비디오 아트의 아버지로 불리는 백남준이 대한민국을 빛낸 국민예술가라고.

사비나 미술관 여름 기획전 《우리 모두는 서로의 운명이다－멸종 위기 동물, 예술로 HUG》展 중 김창겸 작가의 미디어 아트

![꼭 둘러볼 곳!]

Tour 1
백남준아트센터

주소: 경기도 용인시 기흥구 백남준로 10 (031 201 8500)
개관 시간: 1~6월, 9~12월 화~일요일 AM 10:00~PM
6:00 / 7~8월 화~일요일 AM 10:00~PM 7:00 / 월요일
휴관
입장료: 무료
홈페이지: http://njp.ggcf.kr

2001년 백남준과 경기도는 아트센터 건립을 논의하기 시작했는데, 백
남준은 생전에 자신의 이름을 딴 이 아트센터를 '백남준이 오래 사는
집'이라고 명명했다. 2008년 10월에 개관한 백남준아트센터는 백남
준의 사상과 예술 활동에 대한 창조적이면서도 비판적인 연구를 발전
시키는 한편, 이를 실천하는 데 주력하고 있다. 〈굿모닝 미스터 오웰〉,
〈TV 정원〉 등 백남준의 작품을 만날 수 있다.

젤레스, 샌프란시스코, 파리, 베를린, 함부르크, 서울 등으로 생중계되었으며, 약 2천5백만 명의 사람들이 시청했어요.

1984년 1월 1일 밤 12시부터 파리 퐁피두센터 앞 중계차 사령탑에서 많은 한국인들이 〈굿모닝 미스터 오웰〉의 총감독으로 연출을 지휘하던 백남준을 텔레비전으로 지켜보며 감격에 젖었어요. 백남준은 국내보다 해외에서 먼저 예술성을 인정받은 최초의 한국 출신 미술가였거든요. 당시는 외국인들이 한국이 아시아 대륙 북동쪽에 위치한 국가라는 사실조차 잘 알지 못했어요. 한국은 세계에서 가장 빠른 속도로 성장한 국가 중 하나인데다 1인당 국민총소득GNI이 사상 처음으로 3만 달러를 돌파하면서 선진국 반열에 올라선 해가 2018년이었으니까요.

백남준은 세계 미술계에서 존재조차 희미했던 한국 미술의 위상을 높이는 데 크게 기여했어요. 무엇보다 그는 한류의 원조였어요.

백남준은 예술과 과학 기술을 융합한 선구자였어요. 영국의 마틴 켐프Martin Kemp 옥스퍼드 대학교 교수는 백남준 예술의 핵심에 대해 "예술과 과학의 결합으로 완성한 종합 예술"이라고 평가했어요. 최근에는 예술가와 과학자, 기술자가 적극적으로 소통하고, 순수 예술과 최첨단 기술이 결합된 실험적 작품을 미술관이나 갤러리에서 자주 접하게 되지만 당시에는 상상조차 할 수 없는 일이었어요. 예술과 과학 기술이 다른 영역으로 분리되었던 시절인데도 백남준은 과학자나 엔지니어와의 협업으로 융합적 작품들을 선보였어요.

1960~1970년대 구형 TV 수상기를 사용하던 시기에는 일본의 전자

Tour 2
백남준 기념관

주소: 서울 종로구 종로53길 12-1 (02 2124 8941)
개관 시간: 화~일요일 AM 10:00~PM 7:00 / 월요일 휴관
입장료: 무료
홈페이지: http://sema.seoul.go.kr/?gbn=ORG10

백남준이 1937년부터 1950년까지 살았던 종로구 창신동 집터에 조성
된 기념관이다. 융복합 전시와 워크숍, 강연
등을 선보이는 장소로, 2017년 개관했다. 백
남준의 유년 시절 등 그와 관련된 독특한 전
시물을 볼 수 있고, 창신동 주민들이 직접 도
슨트로 활동하고 카페를 운영하고 있어 특별
함을 더한다.

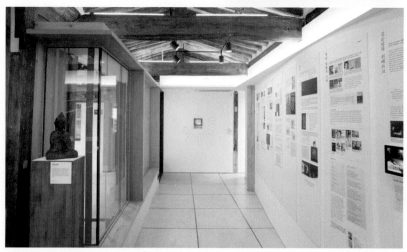

비디오 아트 Video Art란?

비디오와 텔레비전 장비와 기술을 사용하여 다
양한 방식으로 제작한 작품을 일컫는다. 비디오
아트를 하나의 장르로 개척한 사람은 백남준이
다. 백남준은 1964년 뉴욕에 정착했고, 1965년
휴대용 비디오 녹화기를 구입하여 비디오 아트
를 시작했다. 백남준 외에 가장 잘 알려진 비디
오 아트 예술가로는 빌 비올라가 있다.

도판 출처

국민화가를 찾아 떠나는 세계 여행

초판 1쇄 발행일 2019년 7월 25일
초판 2쇄 발행일 2022년 8월 16일

지은이 이명옥

발행인 윤호권
사업총괄 정유한

편집 한소진 **디자인** 박지은
발행처 ㈜시공사 **주소** 서울시 성동구 상원1길 22, 6-8층(우편번호 04779)
대표전화 02-3486-6877 **팩스(주문)** 02-585-1755
홈페이지 www.sigongsa.com / www.sigongjunior.com

이 도서 내에 사용된 일부 작품은 SACK을 통해 ADAGP, ARS, Succession Picasso, VEGAP과
저작권 계약을 맺은 것입니다. 저작권법에 의하여 한국 내에서 보호를 받는 저작물이므로
무단 전재 및 복제를 금합니다.
일부 사용 허락을 받지 못한 도판은 저작권자가 확인되는 대로 계약 절차를 밟겠습니다.

ISBN 978-89-527-3624-6 03600

*시공사는 시공간을 넘는 무한한 콘텐츠 세상을 만듭니다.
*시공사는 더 나은 내일을 함께 만들 여러분의 소중한 의견을 기다립니다.
*잘못 만들어진 책은 구입하신 곳에서 바꾸어 드립니다.